Illisibilité partielle

Contraste insuffisant
NF Z 43-120-14

VALABLE POUR TOUT OU PARTIE DU
DOCUMENT REPRODUIT.

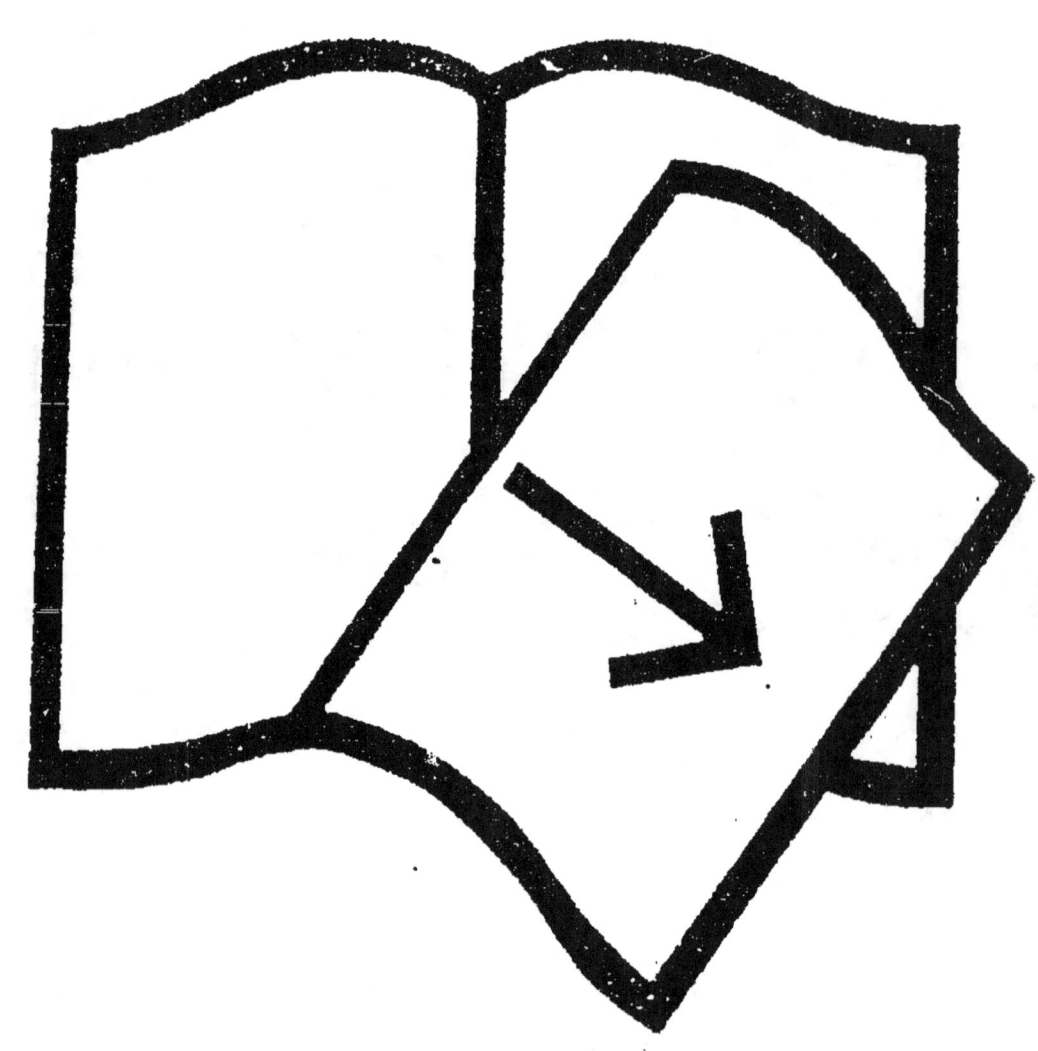

Couvertures supérieure et inférieure manquantes

COLLECTIONS
ET
COLLECTIONNEURS

A LA MÊME LIBRAIRIE

OUVRAGES DU MÊME AUTEUR

L'Hôtel Drouot en 1881, préface par J. Claretie. 1 vol.

L'Hôtel Drouot et la curiosité en 1882, préface par A. Silvestre 1 vol.

L'Hôtel Drouot et la curiosité en 1883, préface de Ch. Monselet. 1 vol.

L'Hôtel Drouot et la curiosité en 1883-1884, avec préface de Champfleury. 1 vol.
 Chaque volume se vend séparément. Prix : 5 fr.

La vente Hamilton, avec 27 dessins hors texte, un volume, in-8° tiré à 500. Prix 7 50
 Il a été tiré 20 exemplaires sur japon 20 »
 — 80 — sur papier de Hollande 15 »

Sceaux. — Imp. Charaire et fils.

COLLECTIONS

ET

COLLECTIONNEURS

PAR

PAUL EUDEL

PARIS

G. CHARPENTIER et Cie, ÉDITEURS

13, RUE DE GRENELLE, 13

1885

A

MON AMI ET CHER CONFRÈRE

GUSTAVE GOUELLAIN

CE LIVRE EST DÉDIÉ

Comme un témoignage de ma vive sympathie pour l'homme et de ma profonde estime pour l'érudit.

25 Mars 1885.

AVANT-PROPOS

L'horizon est sans limites avec un titre aussi vaste que celui-ci : *Collections et Collectionneurs*.

Véritable Protée, le collectionneur se présente partout sous les aspects les plus variés. De grands esprits, et des plus graves, ont fait partie du régiment. Jean-Jacques Rousseau a dit quelque part que la fantaisie lui prit un jour de former une collection de fruits et de graines de toute espèce.

Collectionner n'est pas une ridicule manie; c'est un besoin de notre tempérament, presque une loi de la nature, comme celle qui pousse l'abeille à faire son miel, le ver à soie à tisser son cocon et la fourmi à réunir en été les provisions de l'hiver.

On collectionne tout : objets d'art et objets

vulgaires, porcelaines et timbres-poste, armures et pipes, tapisseries des Gobelins et chaussures anciennes, palettes de peintres et autographes de maîtres. Il y a même des amateurs de belles pensées humaines.

Enfin, ce livre, qui groupe des articles parus un peu partout, n'est lui-même qu'une collection qui débute et que l'auteur continuera si le public l'y encourage.

PAUL EUDEL.

COLLECTIONS ET COLLECTIONNEURS

LE BARON CHARLES DAVILLIER

Dans la rue qui s'appelait sous Louis XVI la rue Royale de Montmartre et qui porte maintenant le nom de Pigalle, en souvenir de l'un de ses habitants les plus célèbres, demeure, depuis six années, au n° 18, le baron Charles Davillier.

Tous ceux qui s'occupent dans l'Europe intelligente d'émaux, de médailles, de faïences, de tapisseries, de bronzes et d'argenterie, des mœurs d'autrefois et des pieuses reliques du passé, connaissent ce nom-là.

Issu d'une famille d'industriels et de banquiers, dont l'un était récemment encore régent de la Banque de France, M. Charles Davillier est né à Rouen en l'an de grâce 1823.

C'est un amateur instruit, passionné, convaincu, à qui rien n'a coûté pour prendre rang parmi les premiers dans la sainte corporation de la curiosité. Il est de cette génération clairsemée aujourd'hui qui, devançant notre époque, songea à remplacer chez elle, avant tous les autres, l'acajou verni par du chêne sculpté, les tentures de Lyon par les tapisseries des Gobelins et le papier peint par des cuirs de Cordoue.

Ses jeunes années s'écoulèrent à Paris, au collège Stanislas, puis au collège Saint-Louis. On naît antiquaire, on ne le devient pas. Aussi de bonne heure son goût pour les choses anciennes se révéla, ne fit que croître ensuite et se perfectionner. Au collège, avec ses trente sous par semaine, au lieu d'acheter du sucre d'orge et des chaussons de pommes, il flânait, les jours de sortie, à la recherche des bibelots et choisissait déjà des médailles antiques de deux sous perdues dans les boîtes des marchands étalées sur les quais. Sa première acquisition sérieuse fut une maquette du *Persée* de Benvenuto Cellini. Il a encore cet objet, dont nous aurons à reparler. A la fin de ses études, son oncle, l'un des grands manufacturiers de Gisors, l'appela près de lui pour l'initier aux travaux de sa fabrique et préparer son avenir. Mais son goût le portait beaucoup plus vers les choses artistiques que du côté des opérations commerciales. Chargé des voyages pour la maison, il ne fit probablement pas beaucoup d'affaires, mais il compléta son éducation

artistique, visita tous les musées, apprit toutes les langues étrangères de l'Europe, et parvint à en parler plusieurs de façon à faire douter souvent de sa nationalité.

L'un des volumes de la *Vie moderne* renferme de lui un portrait très ressemblant, signé par Boldini. Il a paru sous le titre anonyme : ***Types parisiens : un collectionneur***. Mes lecteurs possédant la collection du journal pourront aisément le retrouver dans la livraison du 28 février 1880, maintenant que je viens de trahir l'incognito dont il avait désiré s'entourer à cette époque.

De taille moyenne, mais d'une solide charpente, l'œil vif et intelligent, le front haut et lumineux, la démarche juvénile, l'accueil cordial et hospitalier, le baron Charles Davillier est une physionomie caractérisée et puissante, très curieuse à étudier.

Plein de défiance de lui-même, malgré sa haute érudition, ce fut tard qu'il se décida à écrire. Il avait déjà trente-huit ans lorsqu'il corrigea ses premières épreuves. Il rattrapa promptement le temps perdu, non pour lui, mais pour les autres. Ses livres, tous très étudiés, d'un style sobre et facile, sont le résultat de recherches patientes qui lui ont fait trouver des documents inédits, dont il a voulu faire profiter ceux qui lisent encore pour s'instruire.

En 1861, il publia son premier livre, les *Faïences ispano-mauresques*, rempli de précieuses révélations. On le consulte encore avec le plus grand fruit et le

plus vif intérêt, car, depuis cette date, le temps n'a guère apporté au monde savant de découvertes nouvelles sur la matière.

L'un des premiers, après le baron Jérôme Pichon, il a remis en honneur le xviii° siècle. Avec des lambeaux de cette époque, trouvés çà et là, il a publié des études très complètes sur le prix des porcelaines de Sèvres livrées à la comtesse du Barry et sur la *Vente de Mlle Laguerre*, une actrice très aimable et très aimée. Grâce à lui, les amateurs ont vu revivre les collections du siècle passé dans son *Cabinet du duc d'Aumont*, précieux catalogue à peu près introuvable, réimprimé avec une préface apprenant aux curieux des choses complètement ignorées.

Il a été le Christophe Colomb de la faïence de Moustiers. Avant les autres, il a su en deviner les délicatesses exquises et l'ornementation de haut goût. C'est lui encore qui, dévalisant la contrée où elle se trouvait, la faisait, par wagons, venir des Basses-Alpes à Paris, pour la plus grande joie des amateurs. C'est lui enfin qui, voulant initier ses amis à ce qu'il savait sur ce sujet, en a écrit l'histoire, jusqu'alors à peu près inconnue.

Fortuny n'eut pas de meilleur ami de son vivant et aussi par delà cette tombe, où il a été déposé, à trente-six ans, dans tout l'éclat de son talent. Sa famille pria M. Davillier de dresser le catalogue de ses armes, de ses étoffes, de ses dessins et d'en diriger la vente. La biographie qu'il écrivit peu de temps

après a rendu désormais impérissables la vie et l'œuvre de ce grand artiste, si bien caractérisé par Théophile Gautier : un peintre de génie produisant des ébauches de Goya, — inspirées et retouchées par Meissonier. Gautier ajoutait aussi qu'il avait la liberté fantasque du peintre espagnol, — modifiée par la scrupuleuse vérité du peintre français.

Fortuny aimait beaucoup le savant archéologue. Aussi fit-il pour lui et lui a-t-il dédié un beau portrait destiné à ce livre rarissime ayant pour titre : les *Mémoires de Velasquez*, tiré à cent exemplaires, dont soixante partis de suite pour l'Amérique, et les autres gardés si précieusement par les souscripteurs qu'ils sont devenus désormais introuvables.

Plus tard, pendant ses voyages, partout où il se trouvait, Fortuny expédiait, à l'adresse de son ami, de longues et gaies missives, toujours illustrées, en marge, par les dessins des objets d'art rencontrés sur la route. C'est de Portici, le 16 septembre 1874, peu de temps avant sa mort, qu'il envoya les trois spirituels croquis restés inédits que nous ne pouvons malheureusement reproduire ici comme la lettre qui les accompagnait.

« J'ai senti, disait-il, ces jours derniers, se réveiller chez moi des symptômes de ma passion pour les antiquailles ; mais j'ai la ferme volonté d'étouffer ces tentatives d'infidélité, tout en laissant encore le feu sous la cendre, pour un temps où j'aurai plus de loisirs. Vous verrez comme un reflet de ces velléités dans cette

lettre, où je vous envoie le croquis d'un coffret d'ivoire.

« J'ai encore reçu un autre joli cadeau pour ma fête, de la part de M^me Fortuny : un coffret en bronze du xiv^e siècle et d'une bonne conservation. »

Et il indiquait, très à la hâte, les ornements du couvercle et des parois, avec cette vérité et cette facilité qui faisaient de lui un maître.

Le baron Davillier semble avoir vécu au xv^e siècle, tant il reconnaît aisément les objets qui appartiennent à cette période splendide de la Renaissance artistique. La glace de l'âge n'a pu ralentir la chaleur de son enthousiasme pour cette époque. Il connaît tout ce qui en reste. Aujourd'hui encore, sur un mot, sur un signe télégraphique, il boucle sa valise, prend son billet et part pour le fond de l'Italie. Il n'a pas hésité, s'étant mis en tête, un beau jour, de percer les mystères de la céramique, à aller, sur les lieux mêmes, puiser les matériaux les plus précieux et les documents les plus exacts de son *Histoire des origines de la porcelaine en Europe*. C'est son dernier ouvrage. Il contient, sur les porcelaines des Médicis, qui étonnèrent et ravirent Florence en 1563, des chapitres étudiés sur place, avec la patience d'un bénédictin, des révélations du plus haut intérêt pour les chercheurs et pour les érudits.

Son goût pour les voyages lui a fait connaître de fond en comble le pays de Cervantès, des majas, des toreros et des hidalgos. Il a visité la vieille Espagne

dans tous les sens : elle n'a plus de secret à révéler à ce maître. C'est un domaine qui lui appartient; il a su de bonne heure dans quel endroit on pouvait rencontrer de précieuses trouvailles, « sur ce sol béni où presque tous les arts ont eu des époques brillantes et fécondes », comme il l'a écrit dans sa préface de l'*Orfèvrerie en Espagne au moyen âge et à la Renaissance*, une splendide publication précédée de deux sonnets finement ciselés par les poètes François Coppée et don José Maria de Heredia.

Aussi, en 1875, aidé du crayon étincelant d'esprit et d'imagination que possède Gustave Doré, a-t-il fait le portrait de l'*Espagne* et publié son histoire, sa vie intime et ses mœurs. Ce livre n'a pas eu moins de succès que les autres. La traduction en a été faite en sept langues, voire même en javanais, pas celui, bien entendu, que l'on fabriquait autrefois rue Bréda, mais l'idiome primitif, parlé encore aujourd'hui à Batavia, dans l'autre hémisphère.

Il faut l'entendre raconter les péripéties de ce voyage avec son compagnon de route, qui, ne connaissant pas la langue du pays, refusait de le quitter un seul instant. Sa mémoire fourmille de mille anecdotes toutes plus gaies les unes que les autres. Alexandre Dumas, parlant de Giraud et de son fils Alexandre, n'a pas plus de verve; Gautier, accompagné d'Eugène Piot, n'a pas mis plus de couleur locale dans le récit de ses aventures à travers la péninsule des belles filles et des *mères utiles*, si bien

rendues dans les *Caprichos*, de l'inimitable Goya.

Un beau jour où le baron s'ennuyait fort, perdu au milieu des montagnes de la Sierra-Nevada, dans une mauvaise posada, Doré, qui était la gaieté et l'entrain du voyage, lui proposa, pour distraire leur solitude, d'écrire une lettre excentrique à leur éditeur Templier, de Paris.

— Prends ta plume, dit-il, je vais tailler mon crayon.

Et les voilà tous les deux, abandonnant le labeur quotidien, composant en collaboration une œuvre de haute fantaisie, destinée à produire l'effet d'un épouvantable cauchemar sur l'esprit du directeur de la maison Hachette.

« *Illustrissime señor!* — disaient-ils dans la langue de Cervantès, — justice est enfin rendue à nos mérites. Des offres magnifiques nous sollicitent.

« D'un côté, le clergé, tout-puissant dans ce pays, veut absolument nous confier une importante mission : le rétablissement de la Sainte Inquisition. De l'autre, de puissants personnages dans la magistrature nous proposent de fonder une société de brigandage par actions. L'émission se ferait ici. Paris, dont la civilisation retarde quelque peu, n'entend rien à ces sortes de choses.

« De quel côté tourner nos préférences, devant les instances réitérées qui nous assiègent?

« Nous n'en savons rien encore.

« L'Inquisition nous captive par la moralité de son

institution et par la grandeur du rôle que nous aurions à jouer. Nous serions grands d'Espagne avant peu. Mais le brigandage, avec ses aventures, nous séduit également par les revenus considérables qu'il nous assurerait.

« La première nous conduirait rapidement à la considération et aux honneurs ; l'autre nous mènerait plus vite à la fortune.

« Nous hésitons. En tous cas, nous abandonnons aujourd'hui la publication commencée. Devant d'aussi hautes destinées, nous ne saurions continuer à déroger ainsi. Ne comptez plus sur nous. »

Cette lettre était illustrée, par Gustave Doré, de dessins désopilants et fantastiques. Dernièrement encore, M. Charton, le sénateur, la montrait dans les couloirs à ses collègues, qu'elle déridait d'un fou rire au milieu d'une grave et somnolente discussion.

Voici un autre épisode. Je ferai de mon mieux pour le reproduire ; mais, transmis par ma plume, il perdra certainement une partie de sa saveur, en ne passant pas par la bouche du spirituel conteur.

La cathédrale de Saragosse, la ville à la tour penchée, menaçait ruine.

La vieille basilique de Notre-Dame del Pilar, qui contient depuis dix-neuf siècles, sur une colonne de marbre, l'image vénérée de la Vierge, sculptée dans un morceau de bois noirci par le temps, et vêtue d'une riche dalmatique, le temple métropolitain, construit, suivant la légende, par saint Jacques sur

l'ordre du Christ, s'en allait par morceaux. Les fidèles n'osaient plus lui porter leurs offrandes. Beaucoup d'entre eux craignaient de recevoir, à l'heure de leurs dévotions, quelque gros moellon se détachant de la voûte en guise de bénédiction céleste.

Piliers gothiques et recettes étaient donc sur le point de s'écrouler. Le clergé voyait baisser ses revenus et commençait à crier famine. La caisse était à marée basse, et il fallait plusieurs millions de réaux pour dresser les échafaudages et commencer les travaux.

Où trouver les fonds nécessaires pour les réparations ?

Le chapitre, très effrayé, se réunit, délibéra et résolut de s'adresser à Madrid pour demander, en toute hâte, des subsides au ministère.

Seulement, comme la fourmi du fabuliste, le gouvernement de l'Espagne n'est pas prêteur ; c'est là, du reste, son moindre défaut ; le plus grand, c'est qu'il n'a pas toujours payé ses dettes.

Exiger de lui de l'argent ! autant demander aux poiriers une récolte de pommes ou prier un manchot de servir de maître de boxe.

La réponse se fit néanmoins longuement attendre : la question paraissait étudiée avec soin. Elle arriva enfin : elle était négative !...

La fabrique, en bon espagnol, était engagée à se tirer d'affaire, seule, sans le concours de l'État, qui l'autorisait, en retour, à disposer de son trésor, de

ses reliquaires en cristal de roche, de ses chapelets en perles fines, de ses croix pastorales en turquoise et de ses *ex-voto* à têtes, yeux, jambes et bras en or et en argent massif. Elle pouvait, si bon lui semblait, aliéner ces dons précieux, les mettre en vente publique et en affecter le montant aux réparations nécessaires.

Il n'y avait pas à hésiter. L'exemple du beffroi de Valenciennes, s'abattant d'un seul coup sur lui-même, en 1843, épouvantable catastrophe qu'on se rappelait fort bien, démontrait les risques que la brave population de Saragosse pouvait courir à son tour.

L'urgence était donc évidente. Le sacrifice fut décidé immédiatement, à la réception de la missive officielle, bien qu'il en coûtât beaucoup au chapitre de se séparer de richesses séculaires et vénérées. Séance tenante, un expert fut appelé pour dresser deux catalogues, l'un en espagnol, l'autre en français. Ils devaient être envoyés, dans toutes les directions, à tous les musées du monde entier.

Le baron Davillier, qui flânait en ce moment dans l'Estramadure, fut prévenu par ses amis de ce qui se préparait. Il connaissait de longue date, pour l'avoir admiré, en touriste, le trésor gardé précieusement, comme la lampe par les vestales, dans la « capilla mayor ». Bien souvent il avait contemplé la custodia du XVIe siècle et le taureau en or massif donné par le célèbre torero Cucharès à la vieille cité de Saragusta (*Cesarea Augusta*). Il avait surtout conservé dans

l'œil le souvenir d'une certaine grenade de la Renaissance, en or émaillé, grosse comme une mandarine, s'ouvrant à l'aide d'un ressort dissimulé et présentant à l'intérieur deux fines ciselures : la *Visitation* et l'*Annonciation*. Cet objet merveilleux, un bijou introuvable, la plus belle chose artistique du trésor, était revenu bien souvent, dans ses rêves de collectionneur, danser devant lui la jota aragonaise. Il arriva de suite à Saragosse.

La vente, indiquée pour octobre, époque des fêtes de la grandissime patronne de l'Aragon, devait se faire dans une construction adossée à la cathédrale, appelée la grande salle capitulaire, vaste vaisseau pouvant contenir plus de deux mille personnes.

Au jour choisi, elle était pleine de curieux accourus de tous les points de la province. Ceux qui n'avaient pu entrer se tenaient en masse sur la promenade de Santa-Engracia, pour apprendre tout de suite les péripéties de ce tournoi mémorable.

On commença par adjuger les gemmes de toutes sortes, les rubis, les émeraudes, les topazes d'Orient, les cœurs en saphir, les pendants d'oreilles en brillants, les camées en calcédoine, les colliers garnis de diamants, les décorations de l'ordre de Calatrava, les épingles d'améthyste, les bracelets couverts de pierres précieuses, qui formaient l'écrin de la Vierge miraculeuse.

Les objets d'art devaient clore la séance. Une petite croix, montée avec cinq gros diamants, souvenir

historique sur lequel le roi faisait autrefois le serment de respecter les *fueros* de l'Aragon, dépassa cependant quatre-vingt mille *pesetas*.

Arriva enfin le tour de la grenade, suspendue par trois chaînettes. Profonde émotion ! car la grenade, par la couronne qui la surmonte, passe en Espagne pour le symbole de la royauté.

Elle circula d'abord de main en main. Chacun admira la couleur de son émail, la richesse de son travail et sa forme charmante. Une section entr'ouverte, en guise des graines rouges, laissait apercevoir des rubis étincelants. C'était un bijou princier. La tradition l'attribuait au grand orfèvre Benvenuto Cellini.

Il fallut quelques minutes pour remettre au repos les esprits déjà enfiévrés. A la fin, le combat commença. La grenade fut mise à prix sur la base modeste de vingt mille réaux, estimation d'un expert ignorant, don José-Ignacio Mino. Ce n'est pas Charles Mannheim qui aurait commis cette bévue.

Les enchères marchèrent d'abord au petit trot. Longtemps répétées, elles furent longtemps suspendues. On se hâte lentement en Espagne.

Le musée de Kensington, de Londres, avait envoyé, pour le représenter, sir W. Choffars, un Anglais pur sang, au flegme britannique qui ne comprenait rien à la langue française, et, en revanche, n'aurait pu dire un mot d'espagnol.

Il s'était mis à côté du baron Davillier, comme auprès d'un sauveur, afin qu'il lui servît d'interprète !

Placé dans cette délicate situation d'agir alternativement pour lui et contre lui, il poussait tantôt pour son concurrent, tantôt pour son propre compte.

— *Nothing for you* (rien pour vous), lui disait-il.

— *Very well* (très bien), répondait le représentant britannique.

— *For me* (pour moi).

— *Very well.*

Et ainsi de suite. La situation était nouvelle. A coup sûr, elle ne manquait pas de piquant.

Dans la salle, une avide curiosité se peignait sur tous les visages. Les Saragossiens se penchaient pour mieux examiner ces deux nobles étrangers qui prenaient ce jour-là un aussi grand rôle dans l'histoire de leur cité. Jamais ils n'avaient vu deux frères ennemis s'entendre si bien et rester en si bons termes.

Comme nous l'avons déjà fait remarquer, les enchères marchaient donc lentement, avec la majesté habituelle au pays des hidalgos.

Il n'y a pas de crieurs en Espagne. Aussi, pour tromper le temps et remplacer la cadence monotone de l'aboyeur ordinaire, après chaque enchère, le président faisait un discours bien senti.

Arrivé au chiffre suprême de deux cent mille réaux, M. Choffars, dont le crédit était dépassé, remercia son interprète et lui déclara qu'il abandonnait personnellement la partie. Son voisin, bien décidé à ne pas lâcher prise aisément, continua seul la lutte,

répondant sans hésiter par mille réaux à chacune des enchères de ses adversaires.

Peu à peu, à force de couvrir les enchères de tous ses concurrents, M. Davillier arriva à les éloigner les uns après les autres. Il resta bientôt enfin seul sur le champ de bataille.

Personne ne disait mot. Le moment devenait solennel. Tous les esprits étaient tendus, tous les regards dirigés vers l'amateur français. Il devenait le lion du jour.

Alors, le président, tenant de la main droite la sonnette qui remplace en Espagne le marteau d'ivoire de maître Chevallier, se leva, réclama le silence et prononça les paroles devenues sacramentelles dans tous les pays du monde.

—*A la una! A las dos!* Señores, réfléchissez. *Por nuestra Señora del Pilar*, je vais dire : *A las tres!*

Malgré toutes ces sollicitations, le public gardait un calme profond. On aurait entendu voler un brigand de la Sierra-Morena.

Le baron tenait la corde. Il touchait le but. Encore un moment et la grenade allait être définitivement à lui.

Il faudrait être un poète comme Théophile Gautier, un orateur comme Berryer, un styliste éblouissant comme Paul de Saint-Victor pour décrire ici la curiosité, l'attention, la passion de tous les assistants tremblant d'une indicible émotion.

Tout à coup une porte dérobée s'ouvrit avec fracas,

un homme masqué s'avança, et d'une voix retentissante s'écria :

— *Cien reales mas!* (cent réaux de plus!)

Tous les assistants se levèrent comme un seul homme pour mieux voir cette apparition inattendue, qui, intervenant ainsi dans le débat, semblait envoyée par Dieu.

Une immense clameur s'éleva, suivie de nouveau du plus profond silence.

Était-ce le *justicia* légendaire qui venait de paraître, ce magistrat plus puissant qu'un souverain, auquel, dans l'antique capitale, tous, nobles et manants, pouvaient demander la suprême juridiction, même contre le roi d'Aragon ?

Tout paraît possible dans le pays crédule des *ex-voto* de Notre-Dame del Pilar.

Quant au baron, cette mise en scène, empruntée aux gros mélodrames du boulevard, l'avait fait légèrement sourire. Il resta immobile et froid.

Voyant cette attitude, le président, se tournant de son côté, lui adressa un long discours pour l'encourager à triompher une dernière fois par un suprême effort.

— Représentant de nos voisins bien-aimés ! (on le croyait envoyé du Louvre) vous avez déjà vaincu la puissante Albion. Vous devez assurément remporter encore la victoire sur le nouvel enchérisseur.

A la fin, cédant à cette invitation gracieuse, mais intéressée, M. Davillier se décida à sortir de sa ré-

serve. Il se leva et dit, en espagnol, d'une voix claire et vibrante :

— *Señor presidente!* peuple de Saragosse, nous venons d'assister à une lutte chevaleresque entre la France et l'Angleterre. J'apprends que le troisième champion qui vient d'entrer en lice est un caballero de Saragosse. Je crois de mon devoir de ne pas aller plus loin ; aussi je me retire avec regret, mais je dois le faire. Que cet objet, depuis tant de siècles la gloire et l'honneur de votre illustre cathédrale, reste longtemps encore parmi vous, pour vous rappeler les grandes choses de votre histoire. Je m'en voudrais toute ma vie de faire perdre à cette vaillante et loyale cité (qui ne paraît pas vouloir aisément s'en dessaisir) l'un des plus beaux fleurons de sa couronne, et je renonce au bonheur de posséder ce merveilleux bijou.

A peine avait-il achevé ces mots, qu'un frémissement courut parmi les spectateurs. De tous les côtés partirent des cris d'enthousiasme et de joie. Un peu plus, on lui aurait jeté des sombreros et des cigares comme aux courses de taureaux. Il n'y a pas plus d'émotion les jours où les toreros se font tuer en l'honneur de la sainte Vierge. Tous voulaient le féliciter, le remercier, lui serrer les mains.

— *Bien! Bien! Señor estrangero.*

La grenade, attribut de l'amitié et de l'union des peuples, la grenade sur laquelle couraient tant de traditions, la grenade qui avait fait tant de miracles, allait donc rester à Saragosse.

Impossible de continuer la vente au milieu d'un pareil tumulte. Il fallut longtemps pour refroidir ces âmes surexcitées. Au bout d'un quart d'heure seulement, le calme revenu dans l'auditoire permit cependant de reprendre le cours de l'adjudication.

Il est à croire que ce qui faisait la joie du peuple, ne produisait pas le même effet d'allégresse sur le chapitre de Saragosse. Le président, en ouvrant de nouveau la séance, parut quelque peu embarrassé. Il n'avait pas prévu les difficultés qu'il éprouverait à vaincre la résistance de l'acquéreur étranger.

Pâle, décontenancé, il hésitait à adjuger. Il regardait toujours le Français, qui s'était rassis tranquillement et restait de nouveau inébranlable comme une statue antique.

Cependant il fallait en finir. Il lui montra de nouveau la terrible sonnette en lui adressant les dernières adjurations. Lentement, scandant ses mots, attendant à chaque instant la réplique :

— *A la una! A las dos!* dit-il.

Puis il ajouta à plusieurs reprises :

— *Que se va a rematar!* (On va adjuger!)

Le baron possède une grande force de caractère. Plus que jamais il restait impassible. Son visage ne trahissait aucune hésitation.

Enfin, de guerre lasse, à bout d'arguments, de menaces et de gestes, mettant un terme à tant d'angoisses, le président, désespéré, se décida à prononcer le fatal :

— *A las tres!*

En même temps, la sonnette jetait aux échos d'alentour ses tintements les plus aigus.

Un tonnerre d'applaudissements accueillit cette adjudication.

.

Il y a un épilogue à cette histoire, — presque une moralité.

L'avenir donna raison au baron Davillier. Je raconterai, quelque jour, les péripéties à la suite desquelles la grenade arrivait dix ans plus tard rue Pigalle, sous le manteau d'un Espagnol, et prenait place dans les vitrines du savant collectionneur.

L'hôtel qu'habite le baron Davillier est entre cour et jardin. D'un côté, l'animation de la rue, de l'autre la verdure, les fleurs, les arbres — en plein Paris.

Jadis un nain sonnait du cor lorsqu'un chevalier se présentait, visière baissée, au pont-levis du château.

Chez lui, remplaçant le page, le concierge, lorsque vous passez sous le large porche, frappe sur un timbre puissant, vieux débris de quelque grosse horloge, qui retentit comme un bourdon de cathédrale.

Vous êtes annoncé.

La porte de la cage vitrée du perron s'ouvre à deux battants. Sous la marquise pendent une lanterne rocaille en bronze doré et de chaque côté d'élégantes jardinières en vieux marseille. Quelques marches à franchir en vous appuyant au besoin sur une rampe

qui s'élance gracieusement le long des marches blanches à tapis de Smyrne. C'est fini. Vous voici dans le vestibule. Vous avez déjà quitté le dix-neuvième siècle. Vous êtes chez l'antiquaire !

Là, soudain, au milieu des bahuts, des coffres, des faïences, des tapisseries, des terres cuites qui ornent l'antichambre, vous vous trouvez transporté au milieu du moyen âge, en pleine Renaissance ou dans la plus belle période du règne du grand roi.

Ici un bas-relief gothique, un lustre flamand, des plats signés du maëstro Giorgio. Là un siège à X du quinzième siècle, une pendule d'André-Charles Boule sur son socle en bois doré. Plus loin, placé sur la paroi de droite, un meuble de Du Cerceau, d'une architecture complètement inédite, et, masquant les portes, quatre grandes tapisseries armoriées qui forment, comme toiles de fond, un décor d'une extrême élégance.

Quelques pas à faire de plus et vous entrez dans le cabinet de travail du maître de la maison, que vous trouvez le plus souvent penché sur un vaste bureau à tambour, du siècle dernier, encombré de lettres, de brochures, de petits memorandums accrochés aux tiroirs, d'épreuves d'imprimerie et de livres en cours de publication. C'est un envahissement tel qu'il ne reste plus de place nulle part. L'écritoire tient par des prodiges d'équilibre sur des dossiers bourrés de notes, et le buvard de l'écrivain est plus souvent, je le crois, sur ses genoux que sur la tablette.

Pas plus ici qu'ailleurs, ce beau désordre, n'en déplaise à Boileau, n'a rien à faire avec l'effet cherché. Ce qui concerne l'art se trouve sur le sommet du bureau. Ce sont quelques statuettes précieuses que le seigneur de céans peut, en levant les yeux, voir, étudier, examiner, ou en allongeant le bras, prendre, retourner, et avec lesquelles, sans doute, je le parierais volontiers, il cause bien souvent pour se délasser du labeur quotidien. « L'histoire apprend tout et les arts consolent de tout », disait M. Thiers.

Tout près de lui, d'un bon faiseur de Séville, sa guitare dont il joue comme le comte Almaviva du *Barbier*. Aguado et Huerta, ces deux maîtres de l'instrument, auraient écouté volontiers ses pizziccatos. Quand on a si longtemps voyagé en Espagne, il serait étonnant, du reste, de ne pas savoir chanter une sérénade en grattant le jambon, *rasear el jamon*, comme dit Théophile Gautier.

Sous sa main, une petite bibliothèque basse bien comprise et très commode, où il transporte, range et conserve les livres d'étude descendus de la grande bibliothèque du premier étage, et qui doivent servir aux recherches immédiates de la publication sur le chantier : biographies, dictionnaires et glossaires de toutes sortes. Au-dessus, pour charmer les regards, une tapisserie à petits personnages, de la fin du quatorzième siècle, achetée à Madrid le lendemain du départ de la reine Isabelle.

Au milieu de ce sanctuaire de l'étude, de ce « buen

retiro » du travail où M. Davillier se tient ordinairement, plane un fort bel oiseau en bronze, un pigeon de Saint-Marc, fondu à la cire perdue, exécuté par un artiste inconnu, dont les œuvres ornent à Florence l'une des salles du Bargello.

Dans ce milieu artistique, si vous aimez les bronzes anciens, vous n'êtes bientôt plus en possession de vous-même. De tous les côtés vos regards sont charmés et séduits. C'est la passion du baron Davillier, bien qu'il ait beaucoup écrit sur le dix-huitième siècle. N'a-t-il pas un peu raison? Voyons notre civilisation, a-t-elle produit quelque chose de plus naïvement vrai que ce chevalier du treizième siècle, armé de pied en cap, trouvé tout près de Naples, et que le crayon de Giraldon a reproduit? Ne vous rappelle-t-il pas ces hardis Normands, coureurs d'aventures abandonnant leurs foyers pour faire la conquête de l'Italie?

Sur le sommet d'un bahut, un autre bronze de la fin du quinzième siècle, d'un grand sentiment, sorti de l'école de Donatello, peut-être même de ses mains; il représente David triomphant, tenant à ses pieds la tête du géant Goliath : ouvrage précieux et unique comme tous ceux qui proviennent de cet admirable procédé : la fonte à la cire perdue. Croyant lui donner plus de valeur, un contrefacteur ignorant l'avait couvert d'une belle patine verdâtre comme de la malachite, mais l'œil exercé du savant qui reconnaît, du premier coup, le vrai du faux, ne fut pas trompé. Il acheta sans hésiter le faux antique et le remit à Caran,

de célèbre mémoire, dont la main habile et patiente fit revivre peu à peu, sous le vert-de-gris récent, la véritable patine ancienne de la belle époque florentine.

Admirez d'André Briosco, surnommé *Il Riccio* (le frisé), cet *Arion*, premier spécimen de l'art italien, revêtu d'une belle couleur noirâtre rappelant les antiques. Eugène Piot, doyen de la curiosité, l'un des vétérans du *Roi s'amuse*, affirmait dernièrement, et il fait aujourd'hui autorité dans la matière, qu'on pourrait aisément l'attribuer à Mantegna.

Elle est charmante, cette fable d'Arion. Que ceux qui la connaissent m'excusent de la redire une fois de plus.

Ce chanteur grec, le Lassalle du temps, avait donné des représentations en Sicile. En regagnant son pays, des corsaires coulèrent bas le vaisseau qui le portait, lui et sa fortune, et le firent prisonnier. Après s'être partagé ses dépouilles, les pirates se consultèrent. Ce n'était pas une belle esclave à vendre, mais une bouche inutile à nourrir. Pour se débarrasser de lui, ils résolurent de le jeter à la mer.

Condamné à mourir, Arion demanda, comme consolation suprême, à chanter une dernière fois, et lança dans l'espace ses trilles cadencés et ses notes merveilleuses. Puis il se précipita courageusement dans les flots.

Mais Arion ne périt pas. Hérodote raconte qu'il fut sauvé et transporté jusqu'au cap Ténare, par un ai-

mable dauphin que les accords de sa lyre et les accents de sa voix enchanteresse avaient attiré près du navire.

D'un grand style, la statuette du baron Davillier est fort belle de mouvement. Arion va mourir. Sa tête est inclinée. Il entrevoit déjà les sphères éternelles. Ses mains tiennent un instrument inconnu qu'affectionnait Riccio et qu'il a semé à profusion dans son admirable candélabre de Padoue, que l'on peut ranger parmi les monuments les plus illustres, à côté des portes de Ghiberti.

Les occasions sont aussi rares que les beaux objets. L'*Arion* du XVI° siècle a son histoire moderne. Voulez-vous la connaître?

En 1858, son propriétaire actuel se trouvait à Milan. Il vint à l'hôtel Royal tenu par Bruschetti, un peu antiquaire comme tous les Italiens.

Toujours en quête comme un chasseur, M. Davillier vit chez lui cette statuette sur un meuble et reçut de suite la commotion électrique bien connue des amoureux.

— Vendriez-vous ce bronze? dit-il négligemment.

— Je ne puis m'en séparer à moins de mille francs. Seulement, je vous préviens que je ne suis pas certain de son authenticité.

L'objet était tout ce qu'il y avait de plus authentique, le baron était certain de cela. Pour un homme aussi fort, on ne refait plus ce qui a été fait autrefois, — on le parodie. Aussi, dissimulant son émotion, il se pencha vers son frère qui l'accompagnait :

— Cours chez notre banquier, dit-il à voix basse, crève le cheval s'il le faut, et reviens vite avec la somme demandée.

En attendant son retour, tout en causant avec Bruschetti, il continua, sans lâcher l'objet, à l'examiner en connaisseur sous toutes ses faces et à en discuter le prix.

Les minutes lui semblaient des siècles! Son frère ne revenait pas. Il arriva enfin.

— Je le prends, dit-il alors, cessant subitement de marchander.. Voilà les mille francs.

Et, sans oser regarder derrière lui, dans la crainte que Bruschetti se ravisât, il s'enfuit comme un voleur, serrant toujours le bronze entre ses mains tremblantes d'émotion.

Une fois dans la rue, il respira. Triomphant, il tenait sa conquête! Il l'embrassa de joie. Le roi n'était pas son cousin ce jour-là.

Il faut le reconnaître, il venait de faire une trouvaille superbe! Depuis, on lui a offert un monceau d'or pour son Riccio. Soyez convaincu qu'il ne s'en séparera jamais. Il a les enthousiasmes qui font les grandes passions.

— Dans la plus grande détresse, m'a-t-il dit bien souvent, je mangerais, heureux, du pain sec à côté. La vue d'*Arion* remplacerait le reste.

Je ne veux pas quitter le petit cabinet de travail sans m'arrêter un instant devant ce buste d'homme

en terre cuite. C'est un bon bourgeois en robe et en cheveux plats tombant sur le front. Ce contemporain de Louis XI est vivant comme tout ce qu'anime le prestige de l'art. Il fut trouvé chez un marchand nommé Favenza, qui demeurait à Venise, sur le Grand-Canal, à l'époque d'une mystification célèbre qui faisait douter de toutes les terres cuites. Un Italien, praticien habile, s'était mis en tête de faire du vieux. Après avoir moulé la face caractérisée d'un portefaix du pays, il avait doté sa maquette en terre d'un ajustement moyen âge en la coiffant d'un bonnet à larges rebords. La terre cuite une fois sortie du four, il fallait lui donner la couleur du temps. Tous les jours pendant longtemps, lentement et amoureusement, l'artiste, pour les *patiner*, frotta la face, les cheveux, le col et le reste, avec du jus de tabac et de la peau de saucisson. Au bout de quelques mois, le culottage était complet. Un marchand très connu l'acheta et le mit en vente chez lui comme le portrait d'un personnage célèbre fait par un grand artiste. Un surintendant des beaux-arts, bien connu sous l'empire, passant par là, fut enthousiasmé et l'acheta. Depuis, la terre cuite, à la suite de diverses pérégrinations, est arrivée au Louvre, où vous pouvez, si le cœur vous en dit, la voir encore, ami lecteur ou charmante lectrice, dans l'une des salles du musée Sauvageot.

Malgré la défiance générale du moment, le savant amateur acheta, de Favenza, la terre cuite dont le

modelé très fin l'avait frappé. Sûr de lui, il ne demanda aucune garantie au marchand.

Aujourd'hui cette pièce fait l'admiration des visiteurs. Elle a une place d'honneur dans un bon endroit, avec un jour intelligent et un excellent voisinage. A son propos, Lucullus, un riche banquier qui collectionne et que je ne nommerai pas autrement, a envoyé, un beau matin, son valet de pied rue Pigalle, avec cette courte missive :

« J'ai rêvé cette nuit que vous m'aviez cédé votre terre cuite pour dix mille francs.

« Me suis-je trompé ? »

Le baron lui répondit sans hésiter, séance tenante :

« Un rêve, cher ami, c'est déjà quelque chose. Ne vous plaignez pas, mais souffrez que je garde pour moi la réalité. »

Ce petit cabinet de travail est comme la sacristie de la grande nef des merveilles où les profanes ne sont jamais admis.

En pénétrant dans ce sanctuaire, on ne peut se défendre d'un véritable éblouissement. Sur les murs tendus de damas rouge à grands rinceaux, se détachent des tapisseries, des majoliques, des tableaux et des bois sculptés. La mémoire, surexcitée par une impression profonde, chemine immédiatement à travers les siècles. Il semble qu'ils revivent dans ce pêle-mêle animé et pittoresque de tout ce que le travail et le génie humain ont enfanté et nous ont légué, comme

héritage, de génération en génération. Partout où les regards se portent, c'est un régal d'émaux, de bijoux, de fers ciselés, de terres cuites, d'instruments de musique et d'armes damasquinées par les maîtres de Milan, dépouilles opimes du passé, conquises dans toute l'Europe, sans que leur propriétaire victorieux ait jamais reculé devant les sacrifices que les circonstances lui imposaient.

Ce musée, dont chaque objet est souvent une fortune et toujours une découverte artistique, n'a rien à envier à Cluny. La galerie a dix mètres de long; son plafond est à caisson avec des peintures de valeur. Trois grandes fenêtres, drapées de rideaux en ancien velours de Gênes ciselé et brodé d'or, s'ouvrent sur le jardin et laissent entrer à flots des torrents de lumière qui font briller les ors, scintiller les reflets métalliques des faïences hispano-mauresques, reluire les pierres fines et l'acier des armures, et presque mouvoir, comme s'ils étaient vivants, les personnages des vieilles tapisseries.

Quel beau sujet pour Vollon, que toutes ces choses éternisées par l'art, où chaque époque dit son mot et raconte sa vie! Comme sa merveilleuse palette saurait, d'une façon éclatante, mieux que ma prose décolorée, rendre cette nature morte avec une heureuse illusion.

Chaque collection a sa physionomie comme l'homme. Elle est un reflet de ses goûts. Les sympathies de M. Davillier se tournent de préférence,

pour le choix des objets qui l'intéressent, vers ce xv° siècle qui fut l'aurore de la Renaissance artistique. Très amateur des temps primitifs, il n'est pas de ceux, cependant, comme je l'ai déjà dit, qui, adorant les vases étrusques et les haches celtiques, parlent, en haussant les épaules, de la *bourgeoisie du xviii° siècle*, traitant d'obscénités les tableaux de Fragonard, et de pornographies les vases de Clodion.

A l'entrée de la galerie, sur une table, se trouvent les médailles. Les plaquettes de bronze, rangées les unes à côté des autres, se détachent, vertes ou noires, sur un tapis de velours cramoisi, comme des massifs au milieu des plates-bandes d'un jardin. Point n'est besoin d'ouvrir une vitrine ou de faire glisser des tiroirs. Elles sont là à la portée de tous ceux qui les aiment et les comprennent. Ils peuvent les prendre à la main, les examiner, les admirer ou les discuter. Une loupe destinée à cet usage s'offre à la disposition de tous. Les habitués de la maison, en arrivant faire leur visite hebdomadaire, jettent, les uns après les autres, un coup d'œil rapide pour voir si une nouvelle recrue n'est pas venue, de bien loin souvent, enrichir cette précieuse série.

Dans l'impossibilité de décrire toutes ces médailles, je parlerai seulement de quelques-unes des plus curieuses.

Voici une plaquette de Donatello : la *Vierge entre deux candélabres*, d'une construction et d'une ornementation de haut goût. Convenons-en, cela vaut

bien les œuvres romaines ou les belles médailles faites, dans l'Asie Mineure, à l'époque d'Alexandre le Grand, et dont les amateurs d'antiques sont un peu trop entichés. Voilà, d'un auteur inconnu, le portrait en bronze et en ronde bosse d'une courtisane vénitienne, une de ces séduisantes mulâtresses dont les nuits se tarifaient si cher, à l'époque, dans le prix courant des délices de la galanterie.

Plus loin, quelques-unes des œuvres de Vittorio Pisano, dit Pisanello. Ces médailles sont à peu près tout ce qui nous reste de ce vaillant artiste, dont les peintures ont presque toutes disparu; elles appartiennent à la fois à l'art par le style large et facile, par les modelés, les raccourcis d'une incroyable hardiesse, et à l'histoire, en nous conservant les traits des personnages illustres du temps, à un moment où la mode des portraits peints n'existait pas encore. « On a pu faire autrement que Pisanello », a dit Eugène Piot, qui a pour lui un culte profond, « mais on n'a pas fait mieux, ni peut-être aussi bien que lui. »

Parmi ces médailles magnifiques, il faut citer :

La fille du marquis de Mantoue, *Cecilia Virgo*, à l'expression charmante et naïve.

De ces seigneurs de Rimini, surnommés *Malatesta* (mauvaise tête), un Malatesta *Novello*, qui est d'un grand sentiment. Prenez garde! les grandes finesses dans les méplats de la tête indiquent que cette médaille à fleur de coin est un exemplaire hors ligne.

Puis, *Borso d'Este*, qui accordait aux lettres et aux

arts une protection éclairée, une plaquette d'une extrême légèreté de touche. La pareille a été tout récemment payée cinq mille francs dans une vente à Londres, aujourd'hui le grand marché des médailles.

Enfin, — *rara avis!* comme dit Horace, — le portrait du Dante, et au revers un personnage coiffé de sa barrette, — portrait, à n'en pas douter, du grand portraitiste Pisanello lui-même, car les érudits l'affirmaient il y a déjà plus d'un siècle.

Voyez maintenant ce médaillon qui rappelle toutes les splendeurs d'un passé chevaleresque, c'est celui de *Thomas Bohier*, en son vivant baron de Saint-Cyergue, chambellan de Charles VIII, général de Normandie en 1503. Au revers ses armes, et en exergue la devise empreinte de tristesse et d'inquiétude qu'il adopta sous Louis XII : « *S'il vient à point.* »

Il était désespéré, ce Bohier, d'avoir entrepris la construction de Chenonceaux. Le temps passait et sa fortune s'engloutissait dans les dépenses de ce fier manoir. Le malheureux, il avait raison de dire sans cesse : « S'il vient à point, je m'en souviendrai », car la besogne fut si lourde et si longue qu'il ne put la conduire jusqu'au bout. L'histoire raconte, en effet, qu'en 1526, loin des siens, il périt, à peu près ruiné, dans le Milanais, où il avait été appelé par les devoirs de sa charge.

Le château fut alors vendu à François Ier, qui en fit une royale demeure, où battirent pour lui tant de

cœurs amoureux. Après sa mort, il devint la propriété de Diane de Poitiers, revint plus tard aux enchères publiques, et fut enfin adjugé définitivement, en bonne forme, à l'ancienne maîtresse du roi, au prix modeste de cinquante mille livres tournois.

Je n'en sais rien; mais je suis convaincu que la sœur du député Wilson, le gendre de M. Grévy, la belle Mme Pelouze, en femme intelligente, donnerait gros pour rencontrer pareille médaille de ce fondateur du château qu'elle habite et qu'elle cherche à faire revivre avec les splendeurs de son ancien mobilier.

Une grande vitrine aux armatures de cuivre, carrée, haute de six pieds, posée sur une table couverte de vieilles étoffes qui tombent jusqu'à terre, étale, au milieu de cette salle, des richesses bien choisies. On se dirait au Louvre, dans la grande galerie d'Apollon. Sur des tablettes de velours disposées en gradins se trouve le trésor où brillent des bijoux, des émaux, des Palissy et des verreries de Venise. C'est le tabernacle des objets précieux.

Les bijoux sont choses rares. Ils ont presque tous disparu au milieu des révolutions, des guerres et des chocs de toute espèce.

M. Davillier a pu cependant réunir, depuis l'époque romaine jusqu'à la Renaissance, quelques beaux spécimens de cet art dans lequel, le plus souvent, le travail dépasse beaucoup la matière, quelque pré-

cieuse qu'elle soit. Il possède, accrochées sur les rebords des tablettes, de très belles pendeloques en or émaillé de cette dernière période : l'une en forme d'une aiguière à deux anses ; l'autre figurant un vaisseau ; une troisième, Laocoon ; une quatrième une charmante sirène. J'en passe et des meilleures. Mais je m'arrêterai à la maîtresse pièce représentée par un dragon ailé dont le ventre, formé par une grosse perle, offre un exemple curieux de l'habileté de l'orfèvre italien, qui, ne pouvant utiliser cette perle fine dans ses joyaux, a su arriver, par une combinaison ingénieuse, en se jouant des difficultés, à former avec elle le corps d'un monstre que l'émaillerie est venue ensuite compléter et embellir.

Chi lo sa? Ce bijou a peut-être plus d'une fois, pendant ces nuits d'orgie dont parle Burchard, caressé la gorge palpitante de cette Messaline incestueuse célèbre par sa beauté, qui s'appelait Lucrèce Borgia. S'il pouvait parler, il raconterait sans doute ces saturnales de cinquante courtisanes entièrement nues et folles de leur corps, que Lucrèce, lassée et non assouvie, présidait, donnant elle-même l'exemple, et à la fin desquelles, comme reine de la débauche, elle distribuait des prix de luxure aux plus lascives et aux plus impudiques.

Sans remonter si loin, cependant, il a son histoire comme tout ce qui peuple ce musée : ce bijou délicieux ne coûte rien au baron Davillier. Se rendant un jour à Barcelone, il perdit une partie de ses bagages

à Palencia. La valise qui contenait ses munitions d'achat en bons louis d'or, avait pris, par mégarde, une direction opposée à la sienne. Une malle égarée en Espagne est une malle perdue. C'est un dicton cent fois vrai. Aussi, sans espoir de retrouver la fugitive, M. Davillier en fit son deuil et continua son voyage, grâce aux subsides de ses amis, qui lui offrirent immédiatement leur bourse.

Depuis un mois, très occupé à Barcelone, il comptait moins qu'avant sur la transfuge, lorsqu'il reçut, un beau matin, l'avis de son retour. Il courut à la gare. Mauvais présage, la valise était quelque peu endommagée par ses pérégrinations lointaines. Il l'ouvrit avec la conviction de ne plus rencontrer la cassette. Quelle ne fut pas sa surprise, — ô probité méconnue des Espagnols, — de la retrouver intacte! Rien, pas même les mouchoirs, n'avait été volé. Ce fut pour lui comme un billet heureux sorti à la loterie. Il lui sembla qu'il venait de faire un petit héritage d'un grand oncle d'Amérique, et il ne songea plus qu'à employer aussitôt les fonds si fortuitement retrouvés. Tout de suite il se rendit chez un de ses amis, qui possédait la sirène émaillée que depuis cinq ans il filait avec la patience de Javert, des *Misérables*. Il ne marchanda pas, soyez-en persuadés; il était trop heureux. Séance tenante, le bijou désiré devint sa propriété. — Et voilà comment, malgré sa grande valeur, il prétend souvent en riant qu'il ne lui coûte rien.

C'est encore dans cette vitrine que se trouve une série de la plus insigne rareté : cinq ou six émaux vénitiens du xvᵉ siècle, sujets religieux presque tous, se détachant d'un fond bleu translucide vitrifié sur une plaque d'argent. Ce ne sont pas là, je vous le déclare, les moindres curiosités de la galerie. Cinq ou six, cela ne paraît pas beaucoup. Sachez-le, aucun collectionneur ne peut en exhiber autant, pas même un seul de ces émaux. Le Louvre seulement a la gloire de posséder, dans le même genre, le *Baiser de paix du Saint-Esprit,* très connu du monde savant.

Il faut encore admirer une statuette d'un bel effet : un Persée en bronze attribué à Benvenuto Cellini, reproduit dans le célèbre ouvrage que vient de publier M. Eugène Plon sur le grand ciseleur, puis surtout une Vierge en ivoire accompagnée de l'Enfant Jésus tenant un oiseau à la main, travail du xvᵉ siècle d'un fini extraordinaire et d'une rare conservation. C'est l'expression du plus grand art. La tête de la Vierge est adorable d'expression ; les plis du vêtement, d'une exécution irréprochable. Cette statuette vaut mieux que son pesant d'or. Si vous en doutez, cherchez et vous ne trouverez pas sa pareille. Aussi n'est-ce pas sans raison que son propriétaire en est fier et glorieux.

— *Gli ho fatto l'amore* (je lui ai fait longtemps la cour), s'est-il écrié devant moi en l'élevant entre ses mains et en la regardant amoureusement.

Soyez-en sûrs, il ne s'en dessaisira jamais. L'objet

a été porté sur le catalogue de son hôtel comme *immeuble par destination,* ainsi que tout ce qu'il conservera jusqu'à sa mort.

Ce sont encore des pièces d'une insigne rareté qu'il ne faut pas oublier non plus, les deux coupes de jaspe oriental; l'une antique, d'un très beau galbe, l'autre aux lignes un peu rondes, travaillées au xv^e siècle.

Le baron, lorsqu'il me les montra pour la première fois, me dit pendant que je les examinais :

— Lisez l'inscription dorée.

Et je vis avec surprise les caractères LAUR... MED... courant autour de chacune d'elles.

— Oui, reprit-il, heureux et fier, en rétablissant l'inscription tout entière, rien que cela ! de Laurent de Médicis! le poëte, l'ami de Michel-Ange. Laurent avait, comme vous le savez, la passion des pierres dures. Vous avez certainement vu sa collection dans la salle des gemmes, aux Uffizi, à Florence. C'est là et ici seulement qu'on peut retrouver trace de ce trésor disparu, ajouta-t-il triomphant.

J'étais bien tenté, j'avoue ma curiosité, de lui demander ce qu'il avait pu payer ces deux beaux objets. Ma qualité de collectionneur désireux de s'instruire m'y autorisait presque ; mais je le connais : il évite sans cesse ce côté marchand, si commun aux amateurs, cherchant toujours par de grands prix à influencer leurs visiteurs. Lui, vous laisse à vos impressions et à vos appréciations, et, lorsque vous insistez, il vous répond simplement en souriant :

— J'ai trouvé cela dans le bon temps.

Impossible de le faire sortir de là. Aussi je me gardai bien d'insister pour ces deux coupes, dont j'aurais cependant voulu, à titre de renseignement, pour me guider dans l'avenir, connaître le prix d'achat et la valeur actuelle.

Après ces deux coupes, qui ont dû jadis être remplies à pleins bords de vin de Syracuse dans les fêtes somptueuses que Laurent le Magnifique offrait à sa cour de Florence, il faut mentionner une cire sous verre, travail italien de la Renaissance : une Léda entièrement nue, comme on doit s'y attendre, caressant, avec la grâce folâtre d'une nymphe qui ignore, le cygne en qui s'est métamorphosé Jupiter amoureux. C'est en vain que, dans sa pudeur, elle détourne la tête. Elle ne veut pas cependant repousser tout à fait un si tendre suppliant. De ses deux bras, au contraire, elle attire vers elle l'oiseau séducteur. L'épouse de Tyndare résiste bien encore un peu, mais si faiblement qu'il est aisé de s'apercevoir qu'elle va, comme dans la *Favorite*, céder éperdue

..... Au transport qui l'enivre

La gorge semble soulevée par le souffle de la volupté, les attaches sont fines, la pose gracieuse, la cire a les morbidesses de la chair, tant le modelé, dans son inspiration exquise, est parfaitement rendu. Et cependant rien ne paraît lascif dans cet amour animal.

C'est là certainement, au contraire, l'un des plus beaux morceaux connus de la céroplastie, si fort en honneur au xv° siècle et dont, à part quelque médaillons, il nous reste si peu de chose.

Mais arrachons-nous aux séductions de cette vitrine. Sa description détaillée nous entraînerait trop loin; le temps nous manquerait ensuite pour consacrer aux autres objets la place qu'ils méritent. Hâtons un peu notre marche au milieu de cette galerie, autrement une année de travail ne suffirait pas pour parler dignement de tout ce qui frappe les regards et soulève l'enthousiasme de ceux qui, comme moi, aiment passionnément les arts.

Ami lecteur, si vous êtes allé à Florence, ce que je désire, vous connaissez et vous vous rappelez certainement les *Musiciens* : dix bas-reliefs sculptés en marbre et fixés au mur de l'une des salles du Bargello. Cette belle frise devait servir primitivement de balustrade au grand orgue de Santa-Maria del Fiore. Elle est l'une des œuvres de Luca della Robbia, le meilleur élève de ce Leonardo de Pistoïa qui peignit malicieusement le démon sous les traits d'une charmante femme se tordant sous les pieds de l'archange Michel. Luc della Robbia, ce Bernard Palissy de l'Italie, si populaire par ses madones qu'il fit en terre cuite pour satisfaire aux nombreuses commandes lui arrivant de toutes parts, n'a laissé que peu de sculptures, à part les bronzes de la sacristie de Santa-Maria del Fiore.

L'auteur des cuirs de Cordoue a la bonne fortune de posséder la première pensée de l'un de ces bas-reliefs des *Musiciens* dont je parle plus haut. C'est une ébauche sculptée avec des groupes de chanteurs, de danseurs et de danseuses, d'une vérité et d'un mouvement qui ont fait trouver au grand Carpeaux cette esquisse plus parfaite que bien des œuvres achevées du Giotto.

Après les splendeurs de la céroplastie, les finesses du métal, et comme type un bouclier de fer repoussé en ronde bosse et damasquiné d'or, sur lequel se voit Vénus voulant retenir près d'elle son cher Adonis partant pour la chasse. Cette œuvre de l'art milanais au xve siècle, avant de venir faire l'ornement de cette galerie, avait été trouvée, il y a une cinquantaine d'années, par un riche cultivateur des environs de Valence, qui en ignorait l'intérêt et la valeur. Pendant longtemps le bouclier d'Adonis fut employé — *proh pudor!* — à couvrir l'un de ces énormes récipients d'huile en usage dans la Péninsule.

Peut-être était-ce cette jarre fantastique semblable à celle du conte d'Ali-Baba, dans laquelle Gautier accroupi, sa tête passant au dehors, comme une perdrix en terrine, prit ce bain grotesque qui le faisait ressembler, dit-il dans son *Voyage en Espagne*, à « un cornichon dans un bocal » ?

Donc, le bouclier servait prosaïquement de couvercle à un pot d'argile, lorsqu'il fut remarqué par des peintres français en tournée, qui cherchèrent à l'acheter. Cependant ils le vantèrent sans doute un peu

trop, car le possesseur, défiant et madré comme tous les paysans, mis en éveil, refusa de s'en dessaisir.

La découverte fit quelque bruit. Le baron Davillier, connu en Espagne comme le loup d'Aggubio en Italie, fut avisé de la trouvaille et vint exprès à Valence, mais il ne réussit pas mieux que ses prédécesseurs. Supplications, offres séduisantes, grand prix lâché en dernier ressort, rien n'y fit. Toute la rhétorique qu'il emploie ordinairement en pareil cas, échoua cette fois devant l'entêtement du propriétaire. Il dut repartir. Cependant, plus habile que les autres, il sut, à l'aide d'arguments irrésistibles, conserver des intelligences dans la place et dresser ainsi ses batteries pour l'avenir.

A partir de ce moment, craignant de se laisser influencer, le campagnard résolut de ne plus laisser voir son trésor, qui fut mis sous clef, soustrait à tous les regards et gardé précieusement comme les pommes du jardin des Hespérides par le dragon mythologique.

Inutile de dire que cette décision fit au bouclier une réputation légendaire. Un objet qu'on ne peut voir excite tous les désirs. Plus que jamais, les marchands et les amateurs vinrent en foule tourner inutilement autour de sa maison.

Malheureusement pour lui, notre homme était déjà aux limites extrêmes de la vie : il avait dépassé quatre-vingts ans. A cet âge le présent nous appartient à peine, on ne peut répondre du lendemain, et jeunes ou

vieux n'ont jamais, que je sache, rien emporté avec eux dans l'autre monde.

Faute de mieux, il fallait se résigner à attendre. Avec patience M. Davillier se résigna. Cependant le Valencien ne pouvait avoir la prétention de rester immortel.

Mais, comme un fait exprès, à partir de ce moment, l'octogénaire eut plus que jamais des regains de jeunesse et, avec une obstination de mauvais goût, se mit à repousser énergiquement du pied le rebord de la tombe.

Dix ans d'attente s'écoulèrent. Au bout de ce temps une dépêche arriva rue Pigalle.

« Venez au plus vite », disait-elle.

Ne pouvant faire autrement, le propriétaire têtu était au plus mal. Il se préparait enfin à rendre son âme à Dieu et le bouclier à autrui.

M. Davillier ne se le fit pas dire deux fois; prendre le train, traverser toute la France, arriver d'une seule traite à Valence, fut pour lui l'affaire de quelques mauvaises nuits.

Le malade vivait encore, mais il n'en valait guère mieux pour cela.

Notre voyageur établit immédiatement un siège en règle. Il s'aboucha tout d'abord avec le confesseur du moribond, lui avoua sans détour pourquoi il était venu et lui promit quelques saints en carton-pâte, pour l'ornement de sa chapelle, s'il menait à bonne fin la délicate négociation qui l'amenait à Valence.

4.

En retour le vicaire, enchanté et gagné à sa cause, se chargea de persuader son client, qui était à toute extrémité, de la nécessité avant de mourir de fonder pour le salut de son âme quelques œuvres pies dont le bouclier vendu à M. Davillier devait faire les frais.

Ce qui fut dit fut fait.

Il est avec le ciel des accommodements.

Le baron paya largement la rémission des fautes du pécheur, et reçut en échange le bouclier de ses rêves.

Avec sa conquête, il revint sans retard à Paris, tandis que le Valencien, débarrassé de son bouclier, mais la conscience rassurée, exhalait son dernier soupir.

Lorsqu'il fut porté en terre, vingt marchands s'abattirent comme des oiseaux de proie sur la maison. Ils apportaient tous, dans leurs ceintures garnies d'or, des offres magnifiques.

Trop tard! l'oiseau était déniché et envolé. On l'admirait même déjà dans la cage dorée que nous décrivons.

Continuons à nous promener dans le salon des merveilles.

Voyez épars sur cette table : voici des cuirs gaufrés, des épées damasquinées, une lampe de mosquée où l'or et les couleurs éclatantes courent en festons coquets ou bien se massent en cachets symboliques. Voilà un plat de Caffagiolo avec une composition de person-

nages en costume vénitien rappelant beaucoup Carpaccio. C'est une pièce de première qualité; malheureusement, ce n'est plus qu'un fragment : la moitié du plat manque.

Castellani, le riche marchand de Rome, qui, mieux que personne, a la science de la céramique de son pays, examinait un jour, en connaisseur, ce précieux morceau, le tournant et le retournant. Il paraissait désolé de ne tenir qu'un débris entre les mains.

— Voulez-vous me céder cette moitié? dit-il tout à coup. Telle qu'elle est, je vous en offre trois mille francs.

— Et moi je vous donne le double de l'autre moitié, repartit le baron sans hésiter.

Penchons-nous maintenant sur cette vitrine plate placée près de l'une des grandes fenêtres qui aspectent le jardinet. Cette mosaïque portative, ronde et recouverte d'une glace, forme un petit tableau très intéressant parmi les raretés de cette époque parvenues jusqu'à nous. Aux XI^e et XII^e siècles, on faisait beaucoup de cas des œuvres des mosaïstes byzantins, conservées dans les églises et dans les palais; on les déposait avec les sujets de sainteté et les diptyques d'ivoire dans le Pentapyrgion, espèce d'armoire coffre-fort qui renfermait les pierres les plus précieuses.

D'une finesse telle qu'on pourrait, à peu de distance, la prendre pour une miniature, elle a été faite avec patience à l'aide de petits cubes de pierres dures, d'or et d'argent massif, assemblés par un artiste connais-

sant le procédé des Romains. Le sujet représente saint Georges terrassant le démon et rappelle quelques-uns des médaillons incrustés dans les murs de la vieille basilique de Saint-Marc, à Venise.

Cette mosaïque portative fait bien des envieux. Je sais que le Louvre, qui n'en a qu'une très inférieure, la désire ardemment. Pour le moment, il ne doit pas y songer. Elle fut trouvée, avec ce flair merveilleux du fureteur, chez un amateur bien fort qui n'en soupçonnait pas tout l'intérêt et qui a fait bien des démarches depuis pour la ravoir. C'était cependant un Florentin, et les Italiens ne se laissent pas aisément dépouiller des objets d'art qui enrichissent leur pays.

Quand on leur confie ce monument précieux, les curieux n'osent pas le garder longtemps entre leurs mains. Une maladresse suivie d'un accident arrive si vite ! Qui sait si, nouveau Clovis, le baron Davillier, puisant dans son arsenal de vieilles armures, ne ferait pas, séance tenante, un mauvais parti au Saxon moderne qui l'aurait involontairement brisé ?

Un amateur de la vieille roche, bien connu par les splendeurs de son orfèvrerie moyen âge, M. Basilewski, se trouvait dernièrement dans la galerie. Je le savais adorateur éclairé de cette époque byzantine.

— Que pensez-vous de cette mosaïque ? dis-je au richissime collectionneur de la rue Blanche.

— C'est une pièce unique ! cela vaut tout ce qu'on peut payer.

J'ai retenu le mot. Il ne me semble pas possible de

mieux définir le sommet le plus élevé de l'admiration.

— Eh bien! dit M. Davillier, en se mêlant à notre conversation, s'il y avait un incendie chez moi, voici ce que je sauverais tout d'abord.

Et il m'apporta un adorable petit ivoire antique sculpté, sur les deux faces, avec un très faible relief. On aurait dit la copie d'une des métopes du Parthénon. Des enfants dansent en célébrant un sacrifice à l'Amour ou à Bacchus. L'un porte un thyrse, un autre souffle dans la double flûte, ceux-ci tiennent des crotales, ceux-là frappent sur des tambourins. A coup sûr cette plaque légère était un peigne dont les dents manquent, et qui a dû plus d'une fois démêler la luxuriante chevelure de quelque belle patricienne de Rome. La grâce des compositions, l'élégance du dessin des figures, la finesse du travail en font un ivoire d'un prix exceptionnel, dont il faut reporter la date au premier siècle de l'ère chrétienne, à l'époque où, conquise par les Romains, dépouillée d'une partie de ses chefs-d'œuvre, la Grèce se vengea de ses vainqueurs en lui imposant l'admiration de ses œuvres.

Corot, passionné pour l'antique et dont les bois verdoyants renfermaient toujours des faunes et des hamadryades, était fort épris de ce petit bas-relief. Il éveillait chez lui le souvenir de son séjour à Rome. Si dans son atelier le peintre au travail ne pouvait tenir en place, lorsqu'il venait rue Pigalle pour se délasser de la peinture, il restait une heure entière

absorbé, en arrêt, à contempler ce charmant objet, et il ne s'en détachait qu'avec peine.

Que mes lecteurs me pardonnent cette courte digression. Ne nous écartons pas davantage de notre sujet. Nous étions devant la vitrine plate. Continuons à énumérer ce qu'elle contient. Notre catalogue touche à sa fin, du reste. Il ne nous reste plus qu'à parler d'un seul objet.

Je ne connais rien de plus extraordinaire que ce diptyque français du XIV° siècle, en ivoire et à sujet profane, ce qui n'est pas commun pendant la période gothique, où l'art ne servait guère qu'à exprimer des sentiments religieux. Destinés à protéger la cire des tablettes à écrire, les deux feuillets reproduisent des scènes pleines de mouvement. Sur l'un, des dames rieuses et des damoiseaux galants jouent à la main chaude. Sur l'autre, des jeunes gens en gaieté se livrent aux amusements de la *morra* des Italiens, les délices passionnées du moyen âge. Les joueurs, placés face à face, le jarret tendu, le poing élevé à la hauteur du visage, chacun cherchant à lire dans les yeux de son adversaire, s'apprêtent à jeter rapidement le nombre qui, pour gagner, doit être deviné instantanément.

Ce diptyque a fait événement lorsqu'il est arrivé dans la collection. Les savants de la *Gazette des beaux-arts* sont venus en toute hâte pour l'examiner.

En face des fenêtres, en pleine lumière, paraissent appendues aux murs quatre tapisseries aussi belles

que les meilleurs tableaux de la même époque. Elles n'étaient certainement pas plus éblouissantes, les fameuses tapisseries babyloniennes vendues à Rome, du temps de Métellus Scipion, huit cent mille sesterces, pour couvrir les lits de ses festins le soir des grandes orgies.

La plus ancienne : le *Christ au tombeau,* avec saint Jean priant près de lui, bien fondue dans ses nuances, a été, à n'en pas douter, inspirée au quinzième siècle, par un carton de Rogier Van der Weyden.

La seconde, d'une extraordinaire finesse : le *Christ sortant vivant de son sépulcre,* est tout un poème. Aidé par deux anges aux ailes multicolores d'une immense envergure, le Christ soulève la pierre de son tombeau, tandis que de chaque côté se tiennent assis, plongés dans un profond sommeil, deux gardes portant un bassinet à la visière baissée. Chargés de veiller, mais oubliant leur consigne, ils dorment appuyés sur leur targe, l'un armé de sa dague et l'autre de sa rouelle.

Le Christ et les anges, peints dans cette gamme mystique de l'époque, sont d'une adorable naïveté de dessin. Quant aux guerriers, on peut étudier avec eux l'armure complète telle qu'on la voulait en « acier au clair à la façon de Nuremberg ». Rien n'y manque : gorgerin, brassards, hausse-col, cubitières, solerets, cotte de mailles et garde-bras à pointe. Quel beau dessin à faire pour mon ami Giraldon !

Chose curieuse, détail à noter, les armures sont empruntées à celles en usage au quatorzième siècle,

tandis que la tenture n'est sortie du métier qu'au milieu du quinzième siècle.

Autre remarque : cette tapisserie, examinée au microscope par M. Darcel, des Gobelins, ne contient de laine, ni dans la chaîne, ni dans la trame. Elle a été tissée entièrement de soie, d'or et d'argent, et les couleurs sont si bien conservées, par suite du choix des teintures, qu'elles ressortent aussi fraîches à l'envers qu'à l'endroit. Les verts, les rouges et les bleus brillent encore d'une incroyable vivacité de ton et, ce qui ne se rencontre jamais peut-être, les violets, qui pâlissent toujours, n'ont pas coulé. Cette nuance fugitive, le désespoir des chimistes les plus habiles des Gobelins, a tenu comme au premier jour.

La troisième tapisserie tissée sur canevas, avec des fils alternés d'or et de soie, a été créée et mise au monde au commencement du XVIᵉ siècle. M. Muntz la croit italienne. Le sujet qu'elle offre aux regards : *la Madeleine se jetant aux pieds du Christ lui apparaissant en jardinier*, a été souvent répété. Il est connu sous le vocable de *Noli me tangere* (ne me touchez pas)! Faite sur un excellent carton, d'un bon dessin, d'une grande harmonie dans les ombres, cette tapisserie est comme les autres *di primo cartello*. La bordure formée par des cartouches, des dauphins, des entrelacs, des piédouches et des cornes d'abondance, l'encadre merveilleusement. Ajoutons vite qu'elle s'est conservée intacte ; pas un accroc, pas une réparation. Le temps a terni, il est vrai, l'éclat brillant des rehauts de la

dorure introduits dans sa texture, mais il revient avec une vivacité sans pareille dès qu'on la frotte un peu avec l'ongle du pouce, ce que le maître se garde de faire, de peur de lui enlever sa fleur, dans la crainte de l'user comme le font certains amateurs maladroits, très haut placés dans la curiosité, pour lesquels il faut que *ça reluise*. Je crois inutile de signaler ces vandales à la haine et à la vindicte des puristes. C'est chose faite depuis longtemps.

La plus belle tapisserie de la galerie mériterait tout l'arsenal d'épithètes dont se servit M^{me} de Sévigné en parlant du mariage de Lauzun avec la grande Mademoiselle.

Elle est célèbre dans le monde des arts, qui a salué son apparition sous le nom de *Reine des tapisseries*.

Comment en parler dignement? C'est une tâche ardue que de trouver des paroles à la hauteur d'un tel sujet. Il faudrait la plume de l'auteur immortel de *Notre-Dame de Paris* pour en décrire toutes les splendeurs, la finesse extrême du grain, la netteté du dessin, le soin de la forme et de la grâce, la hardiesse et le charme de l'arrangement général.

Divisée en trois parties, comme un triptyque, elle est attribuée, par son érudit propriétaire, au plus grand peintre flamand du xv^e siècle, Memlinc, si longtemps appelé Hemlinc, à cause de l'H, un M gothique pris pour un H.

L'ordonnance générale du tableau est parfaite. C'est un retable du style ogival flamboyant, divisé en com-

partiments, colonnettes, pilastres, arcatures avec pinacles et riches galeries. Il porte à sa base, à la suite d'une longue inscription latine, la date ACTU en 1485 (*actum*, fait).

Sur le volet de droite, Moïse, entouré de figures élégantes et de portiques, fait, suivant la légende, jaillir l'eau du rocher.

Au milieu, la Vierge, d'une beauté idéale, couronnée par les anges, tient l'Enfant Jésus entre ses bras. Le Père Éternel, émergeant des nuages, leur donne sa bénédiction céleste. Conçue dans un grand sentiment religieux, la scène se passe dans une cathédrale, dont on aperçoit dans le fond les arceaux et les vitraux gothiques.

Sur le panneau de gauche, la *piscine probatique* avec sa clientèle de malheureux crédules comme ceux qui vont à Lourdes. Tous attendent la guérison miraculeuse qui leur a été promise : un aveugle conduit par un enfant, un paralytique se soutenant à l'aide d'une béquille, un viveur, usé prématurément, portant une dague en travers de son escarcelle, enfin un lépreux avec la cliquette légendaire attachée à la ceinture et toute prête pour avertir, suivant la loi, les passants d'avoir à s'écarter.

La vérité dans l'expression, la beauté des têtes, la pureté des lignes, la symétrie harmonieuse, l'emploi de la perspective dans un temps où l'on ne s'en préoccupait guère, font de cette tapisserie la merveille des merveilles.

Cependant, sur l'auteur de ces gracieuses compositions, la discussion semble possible, a dit un auteur érudit. En tous cas, nous ne croyons pas que personne puisse douter qu'elles soient l'œuvre d'un grand artiste de l'école de Bruges, et elles offrent tant de rapport avec les tableaux de Hans Memlinc, qu'en ce qui me concerne, je n'hésite pas à les croire du maître. C'est dire que j'accepte très volontiers la paternité que lui donne M. Davillier. Mon opinion se trouve ainsi, du reste, en fort bonne compagnie.

Ceci acquis, il n'y a pas, selon moi, une seule miniature du même auteur faite pour le prestigieux bréviaire du cardinal Grimaldi, exhibé à la bibliothèque du palais des Doges, qui puisse lui être comparée.

Sa date permet d'admettre, après recherches faites, que le carton dut être contemporain de l'époque où Memlinc, qui fut le premier peintre de Charles le Téméraire, travaillait à son admirable *Saint Christophe*, dont le musée de Bruges est, à juste titre, si fier aujourd'hui.

Qui pourra jamais écrire l'histoire de cette tapisserie? dire ses divers propriétaires, les murs qu'elle a recouverts? raconter les péripéties, les pillages et les incendies qu'elle a traversés avant d'arriver chez nous faire la gloire, assurer la célébrité, devenir l'ornement de cette galerie?

Chaque fois que je vais rue Pigalle, je reste en extase devant cette tapisserie. Cent fois je l'ai revue, et cent fois elle m'a charmé et surpris.

— Moi non plus je ne me lasse pas de la regarder, m'a souvent confié l'auteur des *Arts décoratifs en Espagne*. Je la vois souvent dans mes rêves et je voudrais, en mourant, qu'elle fût sous mes yeux, pour pouvoir lui donner un dernier adieu.

Et pour citer un chiffre, le seul que contiendra cette courte notice, j'ai la conviction que M. Davillier ne la changerait pas contre une obligation lui assurant le gros lot à l'un des tirages de la Ville de Paris.

Elle lui rappelle, du reste, une page intéressante de ses pérégrinations dans la péninsule Ibérique. C'est un feuillet de sa vie auquel il se reporte souvent. Cela n'ayant jamais été conté, j'en offre la primeur à mes lecteurs.

De même qu'à la chasse on bat un champ de luzerne après un clos de vigne, le collectionneur, toujours en quête comme un chasseur, battait, à une certaine époque, les antiques cités espagnoles, depuis l'Andalousie jusqu'à la Catalogne.

Vers le printemps de 1865, il traversait la Vieille-Castille, et, visitant la ville célèbre de Valladolid, qui vit naître Philippe II et mourir Christophe Colomb, il se livrait à sa distraction favorite, lorsqu'il aperçut, sur la cheminée d'un marchand de vieux meubles, une photographie minuscule, à peine grande comme une carte de visite. L'étincelle d'une pile électrique ne lui aurait pas communiqué une commotion plus vive que la vue de cette photographie, détaillant les dessins d'une délicieuse tapisserie.

En réponse à ses questions réitérées, le marchand lui répondit que l'objet représenté était à Ségovie, que son propriétaire semblait disposé à le vendre, que déjà un amateur y songeait et qu'il y avait lieu de se presser si l'on voulait arriver à temps.

Le chercheur érudit ne demandait pas mieux que de se hâter, mais quel moyen employer pour se rendre à Ségovie, petite ville perdue dans l'intérieur, située à douze heures d'une station de chemin de fer? Neuf heures sonnaient et le premier train omnibus, lent et irrégulier comme ceux qui circulent sur les lignes espagnoles, ne partait qu'à minuit.

Malgré l'heure avancée, le baron, talonné par un désir ardent, n'hésita pas à le prendre. Il se mit en wagon et, tombant de fatigue, l'implacable sommeil allait lui faire oublier le but de son voyage, lorsque, se souvenant qu'il devait quitter le train à Arevalo, petite station située à trente lieues de Valladolid, il résolut, afin de n'être pas entraîné au delà, de vaincre ce dangereux compagnon de route qui commençait à s'emparer de lui. Il y parvint non sans peine. Après avoir épuisé toutes les ressources de son imagination, promené, chanté, déclamé, s'être pincé de temps à autre comme un cavalier éperonnant sa monture, pour s'assurer qu'il était encore éveillé, il entendit enfin le conducteur annoncer de sa voix monotone la station si impatiemment attendue :

— Arevalo! dix minutes d'arrêt.

Il était trois heures et le grand architecte de l'univers

avait oublié cette nuit-là d'allumer les étoiles. Tout autre eût été fort embarrassé, mais le voyageur, presque Espagnol, n'hésita pas à s'aventurer dans les étroites ruelles d'Arevalo. Presque à tâtons, à travers l'obscurité, il découvrit à la fin dans une cour un *birlocho* et un muletier dormant dans l'écurie.

Quelques minutes après, quatre mules l'entraînaient de toute la vitesse de leur trot ou de leur galop sur une de ces routes invraisemblables, décrites par Théophile Gautier, où l'on ne compte plus le nombre des cahots, ce qui fait ressembler le véhicule à une casserole attachée à la queue d'un tigre, suivant l'expression pittoresque du célèbre écrivain.

Enfin, après avoir dévoré plusieurs relais, le baron, un peu moulu, atteignait Ségovie à une heure de l'après-midi ; et, tout couvert de poussière, sans prendre la peine de se *faire confortable*, comme disent nos voisins d'outre-Manche, il se rendit en toute hâte chez le propriétaire de l'objet convoité.

En voyant cette belle tapisserie que nos lecteurs connaissent, ses forces le trahirent, il crut tomber en faiblesse ; ses jambes fléchirent, sa gorge devint sèche, la respiration lui manqua, et son embarras allait tout compromettre, lorsque, pour remettre ses sens, il ouvrit machinalement une fenêtre et put ainsi reprendre peu à peu contenance.

Un conducteur de chèvres se trouvait dans le patio, il lui cria de lui monter du lait. La tasse lui fut aussitôt apportée. Est-il besoin d'ajouter qu'avant d'y

toucher des lèvres, oubliant ses fatigues de la nuit, rien qu'en contemplant cette œuvre extraordinairement belle qui allait bientôt lui appartenir, il buvait déjà du lait.

Une heure après, en effet, grâce à une habile stratégie, la position était conquise et sans brûler beaucoup de cartouches, car, pour la bagatelle de douze mille réaux (trois mille francs), la tenture désirée, cette tapisserie qui n'a pas d'équivalent, devenait la propriété de l'éminent voyageur.

Pendant ce temps, le concurrent redouté arrivait à Ségovie, mais trop tard, comme un simple carabinier du duc de Mantoue.

Reprenons notre promenade dans le musée. Au fond se dresse une cheminée avec auvent d'un bel effet décoratif. Faite au xiv° siècle, en marbre rose de Vérone, elle rappelle, avec ses frises et ses chimères sculptées, les consoles souvent admirées de l'église San-Giovanni della Scala. Sous son vaste manteau large et spacieux, on pourrait aisément tenir plusieurs sur ces *caquetoires* en bois sculpté dont parle Henry Estienne, dans lesquelles « estans assises les dames, principalement si c'estait autour d'une gisante (accouchée) chacun voulait monstrer n'avoir point le bec gelé ». Ce sont à peu près les seuls sièges que l'antiquaire, très passionné de couleur locale, admet dans sa galerie.

Des bûches énormes reposent sur des cendriers

gigantesques, en fer forgé. Le feu est toujours ainsi préparé, on peut l'allumer et l'entretenir à l'aide d'un soufflet en bois fouillé par le ciseau d'un artiste. Il provenait du palais Contarini. Acheté dans une forge de Venise, où il servait au rude labeur quotidien, il a été sauvé de la destruction qui le menaçait.

Devant la cheminée au bandeau de vieille étoffe, une grille en fer forgé et doré de 1475 dessine ses arabesques de la belle époque du gothique flamboyant. C'est là un spécimen unique de ce que peut produire le travail patient de la lime et du ciseau combiné avec la science approfondie de l'ornementation. Cette grille défendait l'accès du trésor de l'Alcazar de Ségovie, où Lesage place Gil-Blas et dans lequel la reine Isabelle la Catholique déposait ses objets les plus rares et ses bijoux les plus précieux.

M. Davillier possède le catalogue de ce trésor, qui renferme une longue nomenclature de créations féeriques. Il contient, entre autres, le royal cortège de cinquante-deux statues en bois peint, qui se tenaient debout autour du grand salon des Rois. Elles représentaient les anciens rois d'Oviédo, de Léon et de Castille, depuis Pélage jusqu'à la reine Jeanne la Folle.

— Je donnerais volontiers un million, m'a-t-il dit en me montrant ce manuscrit, pour avoir le droit de choisir seulement cent objets de ce palais, indiqués dans cet inventaire.

Mais c'est là une proposition sans issue, un désir qui ne se réalisera jamais, car cet édifice, élevé par Alphonse VI, à la fin du xie siècle, a été réduit par un incendie, le 7 mars 1862, à l'état de souvenir. C'est en vain que, depuis, le savant archéologue a fouillé de fond en comble la ville, sans trouver autre chose que la légende du *Cid* dans la mémoire de ses habitants.

Mais brisons là. — Je suis forcé de m'arrêter enfin. — La galerie ne cessant de me montrer des richesses, il faut que je cesse de les décrire. Mes souvenirs, perpétuellement surexcités, me conduiraient trop loin ; ce serait chercher à remplir le tonneau des Danaïdes, que vouloir parler de tout. Quand j'aurai dit que le salon de l'hôtel est couvert de boiseries du dernier siècle, que la chambre à coucher du premier étage contient un lit à colonnettes du temps de Louis XVI, que des chines, des bronzes de Gouthière, de la vieille argenterie de Paris, des plats splendides de Moustiers, ornent la salle à manger, et que le reste, en harmonie parfaite, est installé avec un confortable inouï, — mon rôle de narrateur sera fini.

Cependant, je le reconnais, un si rapide examen ne peut donner qu'une idée imparfaite de cette collection. Il faudrait dix volumes, l'érudition d'un bénédictin, la plume élégante et facile d'un maître comme Philippe Burty, pour achever la description de cette demeure où tout respire l'art, le goût, la science et le travail.

Il y a de quoi être stupéfait devant cette persévérance qui a amassé tant de choses. Cette demeure est merveilleuse. Lorsque, après l'avoir visitée pour la première fois, on la quitte, on cherche un instant, sous l'impression du premier mouvement, en arrivant dehors, les vieux pignons, les carrosses à six chevaux, les chaises à porteurs, les ribauds et les hallebardiers, les voies tortueuses et encombrées du moyen âge. Ce n'est pas sans quelque surprise et sans beaucoup de tristesse, qu'au lieu de toutes ces belles créations artistiques qui fécondaient l'esprit et repaissaient les yeux quelques minutes auparavant, on n'a plus devant soi que l'affreux moderne, les maisons blafardes, les rues droites, les boutiques de charcutiers, les fiacres numérotés, les badauds en vestons et les sergents de ville qui bâillent d'ennui sur les trottoirs.

Chaque semaine, le savant amateur a un jour où tous les amis du passé sont les bienvenus au milieu de toutes ces richesses, dont il fait les honneurs avec une bienveillance hospitalière. Un vrai cénacle d'artistes et d'érudits se réunit, en hiver, chez lui tous les lundis. Ce jour-là, l'hôtel ne désemplit pas. Les fidèles arrivent et parlent de ce qui les intéresse : le baron Jérôme Pichon, de bagues mérovingiennes et de vieille argenterie; François Coppée, de ses recherches dans la bibliothèque du Théâtre-Français; Gustave Doré, des livres qu'il doit prochainement illustrer et des préfaces qu'il prépare pour ses amis; Édouard de

Beaumont, le peintre, de la damasquine, des armes et des épées; Paul Mantz, de ses dernières tribulations avec le ministère; Champfleury, de son musée de Sèvres; Barbet de Jouy, de sa vente de vieux chine; Edmond Bonnaffé, de la physiologie du curieux; Spitzer, de l'avenir réservé à sa collection; Basilewski, de ses majoliques italiennes; le baron Adolphe de Rothschild, de ses dernières acquisitions en Italie. D'ici, je les entends, je les vois tous. Ils discutent fort, ils vont, ils viennent, ils tiennent des objets d'art entre les mains; mais, ne pouvant les nommer tous, je m'arrête.

Le soir venu, on allume le grand lustre, et la galerie étincelle de points brillants et de reflets mordorés. — C'est une féerie de bibelots.

Alors, Heredia dit un sonnet; Pagans chante une romance que la colonie espagnole, représentée par Rico, le grand paysagiste, Escossura et Raymundo Madrazo, le beau-frère de Fortuny, applaudissent à outrance.

Terminons par une dernière anecdote qui peindra, mieux que je n'ai pu le faire dans le cours de ces feuillets, toute la modestie du baron Davillier.

Au commencement de l'hiver, je suis allé lui demander de me faire une bonne fois les honneurs de sa collection.

— J'en ferai profiter les lecteurs de la *Vie moderne*. Je vous en préviens avec sincérité, ajoutai-je.

— Occuper le public de ma personne ! me répondit-il. Cela n'est ni dans mes goûts, ni dans mes habitudes. Tous ces objets, je les ai pour moi et non pour les autres. Le collectionneur le mieux loué est celui dont on ne parle qu'après sa mort. Je le regrette, mais je me vois obligé de refuser.

Je n'ai pas insisté, mais je n'ai rien promis. A l'aide de mes souvenirs je me suis mis à l'œuvre. Voilà tout.

Au moment où j'écris ces lignes, je transgresse le désir formel de cet ami. Me le pardonnera-t-il ? — Je l'espère, car, s'il est un savant, il est aussi et surtout, ce qui ne gâte rien, un homme d'esprit.

28 février 1883.

Nous achevions de revoir les épreuves des lignes qui précèdent, lorsqu'un ami vint en toute hâte nous apporter la plus affligeante des nouvelles,

Le baron Charles Davillier se mourait. Il était peut-être mort !

Ce fut pour nous la plus poignante des douleurs. Nous accourûmes rue Pigalle, le cœur serré de tristesse.

Le spectacle était navrant, jamais nous n'oublierons ce funèbre et déchirant tableau. Notre pauvre ami, étendu dans son lit, un crucifix sur la poitrine, la tête renversée, râlait ses derniers soupirs, tandis qu'auprès de son chevet ses deux frères pleuraient amère-

ment et que sa famille prodiguait, non loin de là, des consolations à celle qui allait être sa veuve.

Nous ne pûmes que serrer une main glacée.

.

Très affecté de la perte de son ami Gustave Doré, il y a six semaines environ, le baron Davillier avait été pris d'une hémorragie nasale qui n'avait pas duré moins de douze heures.

Quoique mal remis, il poursuivit avec ardeur l'achèvement d'un travail sur la céramique qu'il avait promis à son éditeur pour la fin du mois de mars.

Le 27 février, après une journée laborieuse, il se mettait à table à sept heures et causait du dessin de Jeanniot qui ouvre ce livre. Tout à coup sa parole devint embarrassée, puis il se pencha sur le côté sans dire un mot. Effrayée, la baronne Davillier se précipita pour le soutenir. Une attaque de paralysie venait de le frapper comme un coup de foudre.

On le mit au lit, on manda le médecin en toute hâte; mais le mal était sans remède. Les secours les plus prompts furent impuissants à ranimer cette belle intelligence si soudainement voilée.

La paralysie devint bientôt générale. Le 1er mars, à six heures, le baron Davillier s'endormait de son dernier sommeil. Deux jours après une foule émue le conduisait à sa dernière demeure.

Nous redirons ici, en terminant, quelques-unes des paroles improvisées par nous, comme suprême adieu, sur la tombe de cet homme de bien.

« Chaque jour, chaque heure révèle à l'homme tout son néant.

« Tel est le cri de douleur que jette Sénèque à la nouvelle de la mort d'un citoyen romain de haute distinction et digne de tout éloge.

« Ne pouvons-nous pas rappeler ces paroles du philosophe latin en présence du malheur qui vient de nous frapper tous ?

« Il y a quelques jours à peine, Davillier, ce savant discret et bienveillant, cet esprit universel, recevait chez lui ses amis. Au milieu d'eux, avec sa grâce souriante et familière, il causait, racontant ses espérances et ses travaux.

« La mort est venue brusquement le prendre et le séparer de cette compagne qui l'entourait de tendresse et de dévouement, qui était l'âme de cette demeure dont il était l'artiste et le travailleur.

« Comme nous l'aimions ! — Cet érudit joignait à une affabilité exquise une grande indulgence pour les autres. Si sa modestie ne lui avait pas fait écarter les honneurs, il aurait pu siéger dans les plus illustres compagnies. De tels hommes honorent les assemblées par leur présence.

« Disons-le hautement, l'opinion publique a été surprise et attristée, après l'Exposition de 1878, de ne pas lui voir obtenir la décoration. Mais ce n'était pas un homme à solliciter ce qu'on aurait dû lui offrir depuis longtemps. Ennemi du bruit, il craignait tou-

jours d'attirer l'attention sur son nom, sans soupçonner la valeur qu'il lui avait donnée.

« C'est une vie courte, mais bien remplie, celle qui s'achève si brusquement dans cette tombe encore entr'ouverte. Le baron Davillier était un écrivain de grand mérite. Il avait dirigé vers l'art ses travaux littéraires. Sachant beaucoup, il voulait savoir encore plus. Présumant trop de ses forces, il ne se ménageait pas, il exagérait la vitalité de son cerveau. Aussi la lame a usé le fourreau. C'est le travail qui l'a tué. Il est mort altéré de science, affamé de recherches. »

<div style="text-align:right">4 mars 1883.</div>

LES

JOUETS DE M^{me} AGAR

6.

LES
JOUETS DE M^{me} AGAR

> Pour six francs je dis : Papa !

Bien amusants ces jouets anciens de M^{me} Agar, exposés aux Champs-Élysées ! Ils sont gracieux comme un conte de fées de Perrault, et spirituels comme une fable de la Fontaine. Ils passionnent comme l'histoire de Gulliver.

Poupées charmantes ! contemporaines du premier enfant, aussi vieilles que le monde, vous êtes de tous les temps, de tous les pays et vous n'avez pas encore lassé l'humanité.

Le mot est ancien, mais la chose l'est encore davantage ; — « coquette comme Poppée », disait-on jadis de la femme de Néron, et de tous les côtés, à Rome, de petites statuettes en terre cuite représentaient la belle et raide impératrice, n'osant faire un mouvement dans la crainte de déranger la symétrie de sa toilette. Ces figurines s'appelaient des *Poppées*.

A sa mort elles tombèrent entre les mains des petites filles, qui en firent des joujoux. Quand une enfant romaine mourait, on mettait dans son tombeau, sui-

vant un touchant usage, la Poppée qui l'avait amusée.
On peut les voir encore, après dix-huit siècles, précieusement rangées dans les armoires du Louvre.

Mais revenons au Palais de l'Industrie.

La foule curieuse, qui se promène au milieu de l'éblouissement des richesses du mobilier de Versailles et de Fontainebleau, vient se délasser l'esprit et les yeux devant les vitrines de Mme Agar. Princes, bourgeois et manants, petits et grands, Monsieur, Madame et Bébé s'arrêtent longuement, retenus par le charme de ces infiniment petits.

C'était en des jours de tristesse. Après avoir traversé l'École lyrique, la Porte-Saint-Martin, l'Odéon, pour arriver de succès en succès jusqu'au Théâtre-Français, la célèbre tragédienne avait dû quitter Paris le cœur plein d'amertume.

Toute gloire éclose a de terribles épreuves à subir. Elle avait été bien vite oubliée, cette époque de dévouement, où, dans les ambulances, pendant le siège, l'artiste avait soigné les blessés, les écoutant, les encourageant comme une sœur.

Pendant la Commune, Agar, sur l'invitation d'Édouard Thierry, avait récité des vers dans un concert donné aux Tuileries, au bénéfice des veuves et des orphelins. La presse impitoyable lui ayant fait payer par de bien amères paroles cet élan de générosité, elle avait dû abandonner la Comédie-Française et porter son répertoire classique à l'étranger.

Mais si elle dit admirablement, sur la scène, les

imprécations de la Camille des *Horaces*, la grande actrice n'en a dans l'âme ni la haine ni les emportements. Aussi, sans aucun ressentiment envers Paris, l'unique objet de son affection, elle résolut d'attendre que les colères fussent apaisées, sachant bien que tôt ou tard le moment vient où le calme se fait autour de la passion. Espérant bientôt des temps meilleurs, la courtisane Sylvio du *Passant* et l'Agrippine de *Britannicus* parcouraient la Belgique semant des triomphes sous leurs pas. A Bruges, dans une de ses tournées artistiques, M^me Agar visita un ami de son mari et vit ces charmants hochets, très parés, très ajustés, qui la séduisirent beaucoup. Se rappelant que la Fontaine avait dit :

> Si *Peau d'Ane* m'était conté,
> J'y prendrais un plaisir extrême.

heureuse de se distraire un instant de sa terrible et brûlante profession, elle voulut avoir ces jouets à toute force, à prix d'argent. Malheureusement leur propriétaire les aimait passionnément. Bien qu'il eût depuis longtemps passé l'âge de s'en servir, jamais il n'avait voulu s'en séparer malgré les offres brillantes qui lui avaient été faites.

Mais c'était un artiste ! Le soir, il entendit, dans le rôle de Phèdre, la tragédienne aux séductions enchanteresses. Elle avait si bien rendu, de sa voix profonde, les explosions de la passion, il l'avait trouvée si belle dans son maintien sculptural, il avait été si troublé par sa majestueuse beauté, par son regard plein d'ex-

pression, qu'il sortit tout émerveillé du théâtre. Rentré chez lui, il lui écrivit :

« Venez prendre mes jouets, je vous les offre, ils sont à vous. »

*
* *

Et voilà comment ces jouets sont venus entre ses mains par la surprise des enchantements de son beau talent.

Habent sua fata pupœ! Jadis ils avaient servi à distraire les ennuis d'une jeune princesse, fille d'un Guillaume d'Orange et de Nassau, fondateur de la famille régnante dans les Pays-Bas. C'est avec eux qu'elle devait faire l'apprentissage de la vie. Aujourd'hui ils sont la gaieté de la maison de l'artiste ; ils la reposent des fureurs amoureuses de Phèdre ou la délassent des incestes de Marguerite, lorsque, sortie de la scène, elle dépouille la tunique ou la robe majestueuse, quitte son nom biblique pour celui de Mme Marye et rentre chez elle.

Il est ravissant, du reste, ce petit hôtel tout peuplé d'objets d'art qu'elle vient de faire construire rue Le Nôtre, sur l'une des pentes gazonnées du Trocadéro. Avec un goût parfait, la menuiserie a été remplacée par des boiseries anciennes, les glaces de Saint-Gobain par des miroirs de Venise, les vitres blanches par des vitraux authentiques, le papier blanc par des tapisseries de Beauvais, le faux par le vrai, la banalité par l'art. C'est là que se réuniront bientôt tous ceux qui,

en cette capitale du bel esprit, tiennent honorablement un burin, une plume, un ébauchoir ou une palette.

※

Ils sont bien curieux, en effet, dans leur naïveté, ces petits jouets faits par un tapissier du royaume de Lilliput! ils parlent comme la mouche et la fourmi du fabuliste. N'allez pas rire! critiques sévères! Les gens de bon goût ne les jugeront pas de la sorte. Il y a autant d'esprit dans cette collection que dans bien d'autres plus sérieuses et plus savantes.

C'est le propre des grands esprits de pouvoir s'élever aux plus grandes choses et de s'abaisser aux plus petites. Charles Nodier s'amusait à voir Guignol. Gœthe a écrit des pièces pour des poupées de bois. M^{me} Sand possédait un théâtre de fantoches dans son château de Nohant. Albert Goupil, le célèbre éditeur d'estampes, a formé un musée de petits modèles délicieusement habillés aux modes de la Renaissance. L'un de nos grands peintres a chez lui, dans une vitrine, à côté des statuettes de Tanagra, ces poupées grecques, tous les fantoches du Pont-Neuf : Arlequin, Pierrot, Pantalon et la mère Gigogne.

> On court, hélas! après la vérité,
> Ah! croyez-moi, l'erreur a son mérite.

Dans cent ans, les *Pupazzi* de Lemercier de Neuville trouveront leur place dans quelque musée du nouveau monde. Le premier tableau de mon ami, le

peintre Luc Olivier Merson, s'intitule : le *Sacrifice*. La scène se passe à Rome. Deux jeunes filles vont se marier. Elles se dirigent vers l'autel de Vénus pour brûler, sur le trépied de la sibylle, les amusements de leur premier âge. ***Veneri donatæ a virgine pupæ.***

Non, ne riez pas. Prenez la file avec moi. Vous hésitez, amateurs austères. Puérilité, dites-vous! Allons, ne faites-vous pas partie de cette pauvre humanité qui ne peut répondre du lendemain, n'êtes-vous pas comme les autres, les jouets incessants du sort, de la fortune et de la passion? Ne vous défendez plus. Je vais vous faire les honneurs de cette collection que nous examinerons tout à notre aise.

L'ensemble représente l'intérieur d'une maison hollandaise au milieu du dix-huitième siècle. C'est tout un poème.

D'abord un petit lit à baldaquin supporté par de gracieuses colonnettes. Rien n'y manque : les rideaux, les pentes et les courtines, tous en vieille soie garnie de crépines et de franges. Au sommet du dais, au lieu de panaches, des aigles dorées; ce qui faisait dire à un ignorant, devant moi, que cette petite merveille avait été faite sous l'Empire.

La mère, une pâle accouchée, repose, la tête inclinée sur l'oreiller que son poids a creusé. Une cornette de dentelles cache à moitié sa figure. Les draps, brodés de guipures, portent une marque royale, un N couronné, et, au-dessous, en rouge, le numéro de la douzaine. C'est ainsi chez les ménagères prévoyantes.

Nous sommes dans la vie réelle.

Les yeux sont bien un peu fixes, le front marbré de taches jaunes, la face un tantinet plombée, l'expression légèrement fade, et les articulations tout à fait raides — mais l'épreuve a été si rude! qu'il faut mettre tout cela sur le compte, non du fabricant de Nuremberg, mais de la fièvre et de l'insomnie. Soyez-en certains, la malade s'en tirera. Il y a une providence aussi pour les poupées.

Plus loin, la nourrice disparaissant dans ses coiffes, le corsage coupé dans une toile bariolée, est assise tout d'une pièce, sur une escabelle. Une splendide aumônière en velours noir, à fermoir d'argent, pend, attachée à sa ceinture. Un cadeau sans doute. Elles étaient gâtées les nourrices dans ce temps-là, comme dans le nôtre. Rien n'a été changé.

Sous ses pieds, pour compléter l'illusion, — il fait si froid dans le pays! — une chaufferette de bois, un vrai *gueux* hollandais, avec un minuscule morceau de tourbe.

Afin de se mettre à l'aise sans doute pour les devoirs qu'elle doit remplir, la nourrice a retiré son corset composé de tiges de bois et de lames de fer. Il se tient là, près d'elle, baleiné, busqué, droit comme une pièce d'armure. Tous peuvent contempler ainsi, en passant, l'image très exacte de cet instrument de torture du siècle dernier, qui, suivant Mercier de Compiègne, un auteur égrillard, contenait les superbes, soutenait les faibles et ramenait les égarés.

Brave nourrice! elle a, dans la main, un ruban et berce doucement le nouveau-né qui repose dans un berceau de paille tressée, recouvert d'un tapis de satin broché et placé sur un tréteau à bascule. Il dort, sans soucis et sans cauchemars, jamais il ne crie, jamais il ne pleure, ce bébé-là.

Prêtez l'oreille cependant, ne vous semble-t-il pas entendre la petite princesse recommandant son enfant à la nourrice et lui indiquant tous les soins à lui donner tandis que, sur un bâton, chevauche à ses côtés son petit frère.

Sur un bureau ventru s'étale tout un trousseau de fine lingerie : des langes, des manches, des brassières, des sandales, des mitaines, des bas jaunes et des chemises brodées. C'est à faire pâmer d'admiration les plus blasés. Tout est marqué d'un N royal brodé en soie rouge.

Plus loin, la presse à linge pour faire les gros plis des draps, des nappes et des serviettes qu'on ne peut repasser. Ne l'oublions pas. Nous sommes dans le pays de l'ordre. La maison est bien tenue :

Voici une petite toilette à coiffer en bois de rose, ornée de bronzes dorés et ciselés. C'est une reproduction fidèle des meubles de l'époque. Vous pouvez ouvrir les tiroirs; vous y trouverez tous les accessoires voulus : les *boëttes* à poudre et à mouches, les pots de pâte, la vergette et le coffre à racines. Tout est aussi complet que dans le tableau de Terburg du Louvre.

Le parrain et la marraine ont déjà comblé l'enfant de cadeaux. Ne parlons que d'un beau chariot de bois rouge, sculpté, doré et portant sur l'avant-train un timbre métallique, comme le lapin musicien qui joue du tambour et que font rouler dans le passage Jouffroy, devant le Paradis-des-Enfants, de grands jeunes gens blonds, vêtus comme des gommeux.

La petite princesse, en fille bien élevée, sait par expérience que les enfants disent des compliments à la fête des grands-parents. Aussi en a-t-elle préparé un, sur beau papier illustré. Convenons-en, par sa banalité littéraire il ressemblerait à tous les autres si, plié avec art, il n'avait pas la forme bizarre d'un cœur enflammé.

Deux traîneaux — ces carrosses de la Hollande — peinturlurés assez grossièrement de sujets dans le genre de Téniers, sur fond rouge avec une galerie dorée et ajourée, ont leur place dans le programme des plaisirs du dehors. Dès qu'elle pourra sortir, ils serviront à promener la jeune héritière sur les rivières glacées de son pays. Par une sollicitude maternelle, bien touchante, se trouve même, déjà prête, la peau d'ours noir qui doit la garantir des rigueurs de la froidure.

A côté, la salle à manger. On attend sans doute le maître de la maison. Le thé est prêt! Sur une table, qui serait trop grande pour le Petit Poucet en bas âge, une invisible bouilloire en chine, en porcelaine aussi des tasses imperceptibles, des soucoupes microscopi-

ques et des cuillers presque nulles. Chacun de ces objets est un bijou de délicatesse et de fini. Comme le chantait Chouvert de Vertuchoux, au cinquième acte des *Bibelots du Diable,* de ce bon Coignard :

> Petit cœur, petit nid,
> Petit vin, petit verre,
> Petit drap, petit lit
> Et petit appétit.
> Petit, tout est petit
> Dans ce joli petit ménage

Autour de la table, deux grands fauteuils Louis XIII (grands, par comparaison!) à dossier droit, au siège garni de velours d'Utrecht. Les clous dorés n'ont même pas été oubliés. Cela fait honneur au tapissier. Malheureusement il n'a pas laissé son adresse.

Une crédence, en noyer ciré à deux corps, laisse apercevoir l'aisance de la maison qui est tout à fait *cossue;* des plats, un broc, des tasses, des assiettes, une cafetière, un réchaud, des fers à repasser, une corbeille à pain, un mortier et son pilon, une poêle à confitures; tout, en argent massif, gravé, cerclé et repoussé. Au sommet du bahut deux petits porte-bouquets en faïence de Delft polychrome de la *bonne époque,* comme disent les catalogues de Charles Mannheim.

> Je vis de bonne soupe et non de beau langage,

s'écriait dans son gros bon sens cet excellent Chry-

sale de Molière. Entrons dans la cuisine. Elle a bien son intérêt matériel. La domestique du stathouder est sortie pour aller chercher ses provisions, mais c'est une robuste fille de Broeck ; vous savez, ce petit village du Zuydersée, qui a porté si loin la propreté, que le passage de certaines rues est interdit aux étrangers s'ils ne consentent, à revêtir leur chaussure, de chaussons de feutre. Aussi la bonne grosse Flamande a-t-elle, en quittant son officine, laissé tout dans un ordre parfait, lavé et soigneusement frotté. Que de cuisinières parisiennes ne pourraient en dire autant!

Deux mignonnes casseroles en cuivre rouge battu préparent le dîner sur un bijou de poêle en faïence de Delft bleu. La batterie de cuisine récurée, étincelante, est rangée avec soin en bataille. Dans la cheminée, deux landiers en fer forgé, un gril et une marmite. Près d'elle un pétrin qui exhale encore l'odeur de la farine. Accrochées au mur pendent la boîte à sel et la bassinoire artistiquement trouée. Sur une tablette deux rabots terminés en volute et des bouteilles couvertes encore de leurs festons poudreux. Pour compléter le mobilier, huit chaises en paille tressée, hautes de dossier, une forte armoire en chêne, solide, massive comme elles le sont toutes, avec de grosses serrures destinées aux lourdes mains qui doivent s'en servir. Non loin de là une commode, parente de l'armoire, étale son gros ventre et ses nombreux tiroirs qui ramassent le gros linge de service.

A coup sûr ce ne sont pas là les élégances de la salle à manger, mais cette cuisine représente la vie intime de l'époque, cette honnête existence des Pays-Bas, prise sur le vif et regardée aujourd'hui par le gros bout de la lorgnette.

※
※ ※

J'ai entendu un mot charmant devant cette vitrine de Mme Agar et je veux le citer pour finir. Aussi bien de plus longues descriptions nous entraîneraient trop loin.

Une petite fille de six ans examinait ces jouets de Nuremberg. Sa mère lui demanda ce qu'elle préférerait avoir, les jouets ou les poupées. Elle se fit longtemps prier pour répondre, puis elle se pencha vers sa mère et lui dit à l'oreille :

— J'aimerais mieux les jouets, mais n'en dis rien aux poupées.

28 octobre 1882.

VIGEANT

VIGEANT

Il y a quinze jours je rencontrai Vigeant sur le boulevard.

Il vint à moi la figure ouverte et la main tendue :

— A quoi travaillez-vous maintenant, bûcheur infatigable?

— Je me suis mis en tête de parler des collections connues et inconnues de Paris. Depuis cette époque je fais tout ce qui concerne mon état. Je vais en ville dessiner des portraits à la plume; ou comme un maître clerc, la serviette sous le bras, je me rends à domicile dresser des inventaires.

— Mais, de vos collectionneurs, j'en suis.

— Très flatté de vous savoir de la confrérie. Dans quel genre faites-vous?

— Dans les gravures et dans les livres. Du reste, faites-moi l'amitié de venir déjeuner chez moi samedi, 91, rue de Rennes. Je vous promets un chapitre intéressant pour votre livre.

— Ma foi, j'accepte très volontiers. C'est une bonne fortune pour moi.

Pressés tous deux, nous nous quittâmes en nous serrant la main.

*
* *

Tous ceux qui ont pratiqué le noble jeu de l'escrime connaissent Vigeant, dont la main sait tenir une plume avec la même habileté qu'un fleuret.

Mais comme je n'écris pas seulement pour les « friands de la lame », suivant le terme usité sous la Restauration, permettez-moi, par une courte biographie, de vous présenter le célèbre maître d'armes.

Vigeant père fut l'un des élèves de prédilection du célèbre Jean-Louis, qui possédait le dernier mot de l'art du fleuret. Après avoir été longtemps maître d'armes à Rennes, il mourut chevalier de la Légion d'honneur à Asnières, au commencement d'octobre 1880.

Arsène Vigeant a été élevé à Rennes pendant le séjour qu'y fit son père. Il partagea de bonne heure son temps entre la salle d'armes du Présidial et le collège, mêlant les études latines à de fulgurants assauts. Le jeune potache croisa plus d'une fois le fer avec un avocat de mérite, obscur encore, qui s'appelait Martin Feuillée et devait devenir plus tard garde des sceaux.

Une fois bachelier, Vigeant s'engagea. Après avoir gagné au service les galons de maréchal-des-logis dans le 11e régiment d'artillerie, il fut envoyé, par Bonnet, le célèbre professeur du prince impérial, à Bordeaux pour y commencer son stage de professeur et se préparer aux débuts qu'il devait faire à Paris.

Trois ans plus tard, il fit son entrée à Paris, le 28 janvier 1873, dans un grand tournoi que donnait chez lui Legouvé, le grand Mécène de l'escrime, dans cet hôtel, 14, rue Saint-Marc, que sa famille habite depuis cent cinquante ans bientôt, et où le grand Robert avait sa salle d'armes. Vigeant soutint son premier assaut devant les classiques de l'épée : MM. Fery d'Esclands, Saucède, Waskiewicz, de Potocki, Lambert Thibout, Arcos, comte Ney d'Elchingen et le prince Bibesco.

Lorsque son tour fut venu de se produire, on vit arriver sur la planche un grand jeune homme pâle, au visage sympathique et visiblement ému de faire ses débuts devant une aussi brillante réunion.

Quand il tomba en garde devant Robert, le digne successeur de Bertrand, ce fut d'abord un murmure flatteur pour le nouveau venu. Le corps était vigoureusement charpenté, le pas élastique, l'attitude simple, ferme et élégante.

La première impression était excellente.

Pendant l'assaut, le débutant révéla des qualités étonnantes.

Trompant le fer d'une main légère, il eut des parades infaillibles et des ripostes du tac au tac d'une rapidité foudroyante. Il avait tout, du reste, fougue, impétuosité, battements, sang-froid et à-propos bien placés.

Après un coup superbe, une parade de prime coupée, suivie d'une riposte détachée avec une vitesse exceptionnelle, il fut applaudi à tout rompre.

Bertrand, le roi des tireurs, alors presque octogénaire, se leva et le salua comme un maître qui n'a plus rien à apprendre.

Vigeant avait en effet, pendant son assaut, charmé, émerveillé, passionné tous les dilettanti présents.

Les gazettes racontèrent cette ovation. Le lendemain le Tout-Paris de l'escrime connaissait cet exécutant merveilleux, inconnu la veille.

La réputation de Vigeant commençait par un triomphe.

* *
*

Que vous dirai-je de plus? Depuis ce jour-là Vigeant n'a trompé aucune espérance. Devenu l'un des maîtres les plus en vue de Paris, il appartient par son père et par Bonnet, dont il fut l'élève, à l'école de Jean-Louis. C'est le Liszt du fleuret, a dit l'une de nos plus fines lames. Ses succès ne se comptent plus maintenant. Il est aujourd'hui le maître d'armes des gens de lettres. Les hommes d'épée sont les confrères des hommes de plume. La plume et l'épée! Le rapprochement me paraît facile. Instruments pointus tous deux! Le premier se trempe dans l'encre et le second dans le sang. *Ense et calamo*. L'une fait l'injure et l'autre la lave.

Du reste, Vigeant fit mieux que d'être l'ami des journalistes. Sa situation bien assise, il se mit à écrire. Une lettre de lui sur la confrérie royale des Chevaliers d'armes de Saint-Michel, datée de Gand du 17 août

1882, fut très remarquée. Cela lui donna du courage.
Il aborda quelques essais historiques, communiqua à
plusieurs reprises, dans la presse, son opinion sur des
questions de duel. *Un maitre d'armes sous la Restauration; Duels de maîtres d'armes* et un précieux guide
la *Bibliographie de l'escrime ancienne et moderne* parurent successivement en 1883 et 1884. Imprimées chez
Motteroz, illustrées de charmants dessins de Marcelle
et Desille avec des gravures parfaites de Pannemaker,
ces élégantes plaquettes offrent le plus vif intérêt.
Quand on a commencé leur lecture, impossible de les
quitter, il faut aller jusqu'au bout. Le lecteur se trouve
à chaque instant captivé par des anecdotes qui séduisent son esprit et le mènent insensiblement jusqu'à la dernière page. L'auteur édite lui-même ses
livres, choisit le caractère et la justification, commande un papier spécial, indique les dessins et les
culs-de-lampe, décide les dispositions du titre et de la
couverture. Une fois tiré et quelques exemplaires
distribués aux amis, l'ouvrage est mis en dépôt chez
Flammarion, chez Conquet, chez Fontaine. Ceux qui
n'en retiennent pas à l'avance courent le risque de
n'en point avoir, car un nouveau livre de Vigeant ne
reste pas longtemps dans les vitrines des libraires.

*
* *

L'escrime mène à tout, a écrit Molière ; j'en suis absolument persuadé. Elle a conduit à la présidence de la

Contraste insuffisant
NF Z 43-120-14

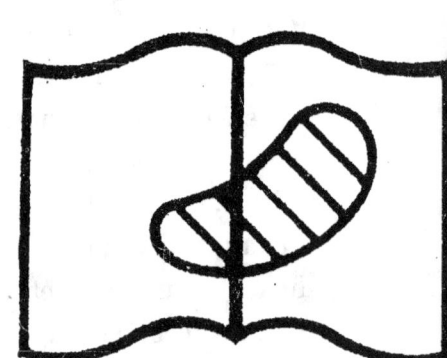

Illisibilité partielle

VALABLE POUR TOUT OU PARTIE DU DOCUMENT REPRODUIT.

République helvétique le fils d'un maître d'armes de Genève. Elle a fait de Vigeant un homme de plume avec l'élégance du style et le charme de la phrase. Ce fin lettré, doublé d'un bibliophile au goût exquis, pourrait être de la Société des amis des livres comme il est de celle des gens de lettres depuis le 29 décembre 1883. Sa bibliothèque est unique dans son genre. Je savais cela. Aussi je n'eus garde d'oublier l'heure de notre rendez-vous précieusement noté sur mon carnet.

Bien des gens, j'en suis sûr, n'ont pas gravi aussi allégrement, avec la même tranquillité d'esprit que moi, les trois étages de la rue de Rennes. Au jour et à l'heure dite, une affaire sur les bras, ils allaient, soucieux et inquiets, consulter le maître et lui demander, pour couper la gorge le lendemain à un adversaire, cette fameuse botte secrète et infaillible qui n'existe pas. Armé des intentions les plus pacifiques, je venais déjeuner chez lui pour voir des choses entièrement nouvelles. — Ce fut en souriant que je m'appuyai sur la sonnette.

*
* *

Composé de plats fins, arrosé d'excellents vins, le déjeuner fut fort gai. Vigeant est marié avec une femme d'infiniment d'esprit, M^{lle} Galloni d'Istria, une collectionneuse de goût Aimant beaucoup les vieilles faïences, elle a su orner sa salle à manger d'excellents spécimens de rouen authentique, de marseille vrai, de moustiers trié sur le volet. Sur le dressoir

scintillaient des verres dorés de Bohême et de belle argenterie. Dans ce milieu artistique, entouré de ces choses que j'affectionne tant, je me trouvais de suite en pays de connaissance.

Vigeant est un brillant causeur. Il me raconta sa vie à Paris, comment et pourquoi il donna sa démission de professeur attaché à la salle d'escrime du cercle de l'Union artistique, ses nombreux assauts avec Mérignac. Toute l'escrime se passionna alors et se divisa en deux camps. On disait les vigeantistes et les mérignanistes, comme jadis les gluckistes et les piccinistes. Mérignac représentait l'art de l'attaque; Vigeant celui de la parade et de la riposte. Le premier avait des jarrets d'acier, une allonge prodigieuse; le second, l'absence de tout mouvement inutile, une vitesse extraordinaire de parade, un jugement étonnant et une incroyable légèreté de main. Aujourd'hui encore, chacun des deux maîtres a ses partisans.

La verve de mon amphitryon était intarissable. Quant à sa mémoire, c'est un puits d'anecdotes où il sait puiser maintes histoires fort piquantes. Il se fit apporter un numéro du *Figaro*, dans lequel se trouvait justement une nouvelle à la main qu'il avait *soufflée* au *Masque de fer*, il me la lut en riant :

LA BOTTE SECRÈTE DE FEU CHAM

Quelque temps avant sa mort, Cham arrête un jour Vigeant sur le boulevard.

— Croiriez-vous, lui dit-il, que ce matin même, j'ai sauvé la vie à un mien ami, sur le terrain, et cela au moyen d'un coup inconnu... même de vous?

Mouvement de Vigeant.

— Mon homme, poursuit Cham, touchait une épée pour la première fois en face d'un grand diable très décidé et qui commençait à me donner de l'inquiétude par sa persistance à viser l'abdomen. Je me suis alors un peu rapproché des combattants, et j'ai dit à mon ami de façon à être entendu de l'adversaire :

— Fais-lui le coup de l'autre jour.

Effarement subit de l'adversaire, dont mon ami a profité pour le trouer légèrement.

Il m'expliqua les points de contact qui existent entre une passe d'armes et la conversation, où chacun des combattants cherche à briller par le trait, l'improvisation, l'esprit d'à-propos, la logique inflexible des coups, et la rapidité des reparties. L'escrime a ses phrases souvent sèches, courtes, dures, heurtées, mais souvent aussi harmonieusement liées. Un assaut n'est, selon lui, qu'un composé de demandes et de réponses.

Cette manière de poétiser son art me sembla absolument charmante.

Vigeant, du reste, est fort instruit. Nul mieux que lui ne connaît, par ses nombreuses recherches, le côté historique de l'escrime. Il sait, en parlant, faire briller d'un vif éclat les belles périodes d'autrefois où les gentilshommes portaient tous une épée. Il y a toujours un certain profit à fréquenter les érudits. J'ap-

pris par lui : que Sully composa pour Henri IV une devise où se trouve le nom de Vigeant : *Ni rigeant arma labitur imperium;* que le grand roi tenait fort en estime les maîtres d'armes et qu'il expédia, en 1656, des lettres de noblesse à six maîtres d'armes ds Paris, choisis par leurs collègues, tandis qu'à d'autres il acordait le cordon de l'ordre de Saint-Michel et enfin à la confrérie tout entière, des armes parlantes : *Sur champ d'azur deux épées croisées d'or en sautoir, les pointes hautes.*

* * *

Le déjeuner achevé, pour prendre le café, nous passâmes un instant dans un salon coquet, n'ayant rien de bourgeois, où le goût de la maîtresse de la maison se faisait plus sentir que celui du tapissier. Un coup d'œil rapide comme celui d'un chasseur explorant un champ me fit voir immédiatement le morceau le plus intéressant. C'est là en effet que se trouve le portrait du maître peint par Carolus Duran et exposé en 1875 aux *Mirlitons*.

La figure douce, le regard ferme, Vigeant est debout. Tenue de professeur : veste en peau de chamois, pantalon de molleton blanc serré aux chevilles. Il tient son épée basse, car il vient de faire le salut obligatoire et s'apprête à se mettre en garde.

Ce petit tableau est étonnant. D'une facture large, d'une tonalité puissante, il m'a séduit complètement. Je comprends qu'on l'ait appelé le petit chef-d'œuvre

de Carolus Duran et je m'explique l'exclamation de quelqu'un en regardant le portrait :

— Il est vivant, ce mâle.

Rien ne me semble plus vrai. Malheureusement Carolus Duran est souvent intraduisible. Le graveur Courtry, qui ne manque pas de talent, a essayé de reproduire ce portrait. Mécontent de sa planche, il l'a détruite.

*
* *

Après avoir brûlé un excellent cigare tiré d'une boîte de purs havanes, présent d'un de ses nombreux obligés, Vigeant soulevant une portière m'introduisit dans son cabinet de travail, je pourrais dire de consultation, car il a dû y recevoir bien des confidences, et donné bien des conseils.

C'est un petit musée. Sur la cheminée, des fleurets anciens et de chaque côté un vieux bois du xviie siècle représentant saint Michel le patron des escrimeurs, et un bronze, Don Quichotte l'épée à la main. Au mur, des bibliothèques, accrochées aux panneaux, des estampes. Sur une table, un cahier blanc et quelques feuillets épars en partie couverts de l'écriture ferme, énergique, virile qui caractérise mieux l'homme que le style, quoi qu'on ait pu dire. Ce sont quelques feuillets de sa *Grammaire de l'escrime* et les premières pages de l'histoire qu'il prépare sur le *Chevalier Saint-George*.

Nous sommes dans la place.

— Ceci est maintenant pour vous, curieux de livres, de gravures et d'objets anciens, me dit Vigeant en décrivant du doigt autour de lui un cercle et en me priant d'excuser le long préambule qui avait précédé notre arrivée dans son cabinet. C'est ici ma galerie des ancêtres. Voici mes maîtres et voilà mes amis. Voulez-vous que je vous les présente, non en beaux vers comme dans la tirade du *Roi s'amuse,* mais dans la prose modeste de M. Jourdain recevant son maître d'armes, s'écria en riant mon aimable cicerone.

— Très volontiers, répondis-je, car il n'est pas possible d'avoir un meilleur introducteur auprès d'eux et il y a toujours quelque chose à gagner en vous écoutant.

— Eh bien, commençons comme dans les musées de cire.

Vous voyez au centre de ce panneau un portrait en couleur. Cette tête énergique au regard fin, doux et expressif, ce personnage en frac écarlate, la main gauche gantée du gros gant d'escrime, c'est Saint-George, le fils d'une négresse d'une grande beauté et de M. de Boullogne, contrôleur des finances du roi à la Guadeloupe.

Avec ce mulâtre, l'art de l'escrime atteignit son apogée. Il avait tout : la force, la vitesse dans la riposte et la puissance du regard. Il n'eut guère, de son temps, que Fabin comme adversaire sérieux.

Il n'aimait pas les railleurs ; plus d'une fois, il corrigea les jaloux et les envieux qui, avec une haine

sourde, l'appelaient *mal blanchi* et jadis il exécuta dans un assaut célèbre, sous le pont Marie, le chevalier la Morlière en lui brisant un boisseau tout entier de fleurets sur la poitrine, à la grande joie des badauds qui les entouraient.

Pauvre Saint-George! il fut, lui aussi, emprisonné sous la Terreur. Peut-être s'était-on souvenu, qu'aussi agile de ses pieds que de ses mains, il avait un jour, en patinant à Versailles, dessiné sur la glace de l'un des bassins le chiffre entrelacé de Marie-Antoinette. L'échafaud l'aurait sans pitié fauché comme bien d'autres, sans le 9 thermidor..

Brown a placé derrière lui de la musique. A-t-il voulu rappeler que Saint-George dansait le menuet à ravir, écrivait des concertos, des opéras et jouait du violon merveilleusement avec un simple manche de fouet? Est-ce une allusion aux paroles du maître d'armes de Molière?

— Combien la science des armes l'emporte sur toutes les autres sciences inutiles comme la musique!

Je ne sais, mais pour ma part je vénère tellement Saint-George, que j'ai de lui deux portraits. En voici un autre à l'aqua-tinta par Huquier, où vous retrouverez la physionomie fine du chevalier enfoncée dans une cravate blanche. Je ne crois pas qu'il y ait d'autres images plus exactes du maître des maîtres.

A côté de lui, comme de juste, j'ai placé deux rivaux :

La Boessière, son professeur (1723-1807), dessiné à

la plume par Marcel et le chevalier d'Eon, à l'aqua-tinta, ce personnage mystérieux qui préférait le plus souvent aux habits d'homme, les ajustements de femme. Savez-vous que c'est la Boessière qui inventa, vers 1750, le masque à treillis, qui a fait disparaître dans les assauts bien des accidents. Cependant il n'y avait pas encore les côtés. Ce perfectionnement date de ce siècle.

Plus loin, voyez par Bouchardy, Poisselier dit Gomard (1793-1864), avec sa figure fine et sa tête de magistrat. Professeur des mousquetaires gris, des pages du roi, du Conservatoire de musique, il écrivit un des meilleurs traités d'escrime. Au dessous de lui, une lithographie. L'œil éteint, la figure rasée, le menton enfoncé dans sa cravate, le *comte de Bondy*, qui fut pair de France sous Louis XVIII et dont les duels et les anecdotes sont célèbres. Il avait un mot terrible lorsqu'on le provoquait.

« — Allez commander votre enterrement, Monsieur. » Et il se nommait.

Cependant il fut battu dans un assaut avec Lafaugère.

Les portraits de ce dernier sont rares. Je n'ai pu recueillir de lui qu'une lithographie assez faible, faite par l'un de ses élèves. Le crâne chauve, les lèvres fines, l'œil très ouvert, l'ensemble de la figure exprime le calme dans la force. C'était le partisan des grands déplacements de main et de pointe. Il était étonnant lorsqu'il décrivait un demi-cercle. L'éclair n'a pas plus de rapidité. Souvent pendant les repos il s'amu-

sait à placer contre un mur une pièce de cinq francs, qu'il fixait sous la pointe de son fleuret, et qu'il maintenait ainsi à la hauteur de sa tête. Tout d'un coup il renversait la main en tierce, en tournant brusquement le poignet. Sa lame évoluait de haut en bas et venait rattraper, à cinquante centimètres au-dessous, la pièce qui avait glissé et qu'il tenait de nouveau immobile au bout de sa pointe. Pour désarmer son adversaire, il avait aussi un coup merveilleux d'une difficulté inouïe. Il consistait à faire glisser sa lame jusqu'à l'extrémité de celle de son adversaire, et avec la pointe de la sienne faisant pression sur le rebord du bouton, d'un coup sec et rapide, il attirait à lui le fleuret de son partenaire. — Ce coup de Lafaugère est bien connu dans les salles d'armes, mais peu de personnes peuvent l'exécuter avec le brio qu'il y mettait.

Voyez maintenant Jean-Louis (1773-1829), le mulâtre à la chevelure épaisse et frisée, reproduit habilement à l'eau-forte par Courtry. Après avoir été soldat de la Grande-Armée, il fonda en 1829 l'école de Montpellier, dont les principes sont devenus des axiomes de géométrie.

On peut considérer Jean-Louis comme le maître de l'école. Son caractère méritait d'être connu : aussi ai-je souvent parlé de lui. *Un maître d'armes sous la Restauration* n'est que son histoire d'un bout à l'autre. Mon père m'a conté bien des fois l'arrivée de Jean-Louis au régiment, dans sa jeunesse, comme

enfant de troupe, la première leçon d'armes que lui donna le citoyen d'Erape, son duel au fleuret moucheté contre une épée démouchetée, où il coupa en deux, d'un coup de fouet, la figure de son insulteur; le combat où, nouveau Beaumanoir, les uns après les autres, il fit mordre la poussière à quatorze maîtres et prévôts; et sa dernière leçon à son élève Bonnet qu'il désola tellement par la perfection de son talent, que le désespoir le prit et qu'il pleura comme un enfant.

Jean-Louis n'a publié aucun traité, mais j'ai fait éditer ce qu'il appelait ses gammes, une série de quatre leçons ou reprises merveilleuses, pour acquérir l'équilibre du corps, l'harmonie des mouvements, l'assouplissement gradué des muscles, l'indépendance des bras et la force dans le doigté.

Si Jean-Louis fut le Paganini du fleuret, sa fille fut la diva de son art, la seule femme qui ait été d'une force sérieuse avec la comédienne Maupin, dont Théophile Gautier s'est emparé pour écrire un roman fantaisiste. M^{lle} Jean-Louis, dans un brillant assaut, toucha avec aisance les plus forts amateurs de Montpellier. M^{lle} Maupin tua de sa main, en duel, trois godelureaux qui lui avaient manqué de respect.

Les élèves de Jean-Louis vivant encore sont rares aujourd'hui. Après avoir cité MM. Louis Verdet, Delplanque, le vénérable Hardohin, Caventous qui dirige une salle d'armes à Mexico, le général Campenon, le docteur Surdun de Montpellier, son mé-

decin, son élève et son ami, il faudra s'arrêter.

Ce professeur incomparable leur disait sans cesse :

« Un maître habile doit arriver mécaniquement, chez certains élèves, à suppléer aux qualités musculaires, par la pénétration, le tact et la subtilité de la lame. »

Le favori de Jean-Louis fut Bonnet (1806), dont vous voyez la lithographie. Professeur à l'École d'application de Metz, il vint à Paris où il eut deux salles, l'une rue Ventadour, l'autre dans le faubourg Saint-Germain. Napoléon III le choisit comme professeur de son fils. Très remarquable par la facilité de ses parades et par la légèreté de ses mouvements, quand il détachait le coup, il avait la main aussi rapide que la foudre. Nos désastres de 1870 frappèrent Bonnet au cœur. Il mourut de tristesse à Jumilhac-le-Grand, où il s'était retiré après la guerre.

Le portrait de Grisier, l'ami de Dumas, de Roger de Beauvoir, de Méry, des princes d'Orléans, est dédié à Villemessant, et porte au bas ce quatrain qui lui est adressé :

> Vous m'avez dit un jour que j'avais de l'esprit.
> C'est de la fiction et non pas de l'histoire.
> Mais si Villemessant le dit et le redit
> Chacun finira par le croire.
>
> GRISIER.

Un maître d'armes poète ! allez-vous dire. Il n'y a rien là qui doive vous surprendre. Les concours d'escrime faisaient partie jadis des Jeux floraux. Poètes et escri-

meurs ont toujours été amis. Lafaugère n'a-t-il pas écrit un poème didactique sur l'esprit de l'escrime.

Mais laissons là les muses pour regarder : Cordelois, par Stapleaux, un des maîtres les plus estimés du deuxième empire, auteur d'un *Traité du duel et de l'assaut*, dont la méthode est aujourd'hui représentée par Louis Mérignac; Daressy, le maître dont le fils, M. Henry Daressy, a publié les statuts et règlements faits par les maîtres en fait d'armes, de la ville et faubourgs de Paris, 1864 [1]; l'excellent Pons, mort tout récemment, et dont nous pleurons encore la perte; Robert aîné, mon adversaire courtois, et enfin votre serviteur, gravé par Courtry et caricaturé à la plume par le spirituel dessinateur Arcos, un Espagnol de Paris, fort tireur devant Dieu et devant les hommes, qui a mis en marge cette dédicace :

A mon maître et ami.

Arcos.

Et pour finir, jetez les yeux sur cette figure intelligente et sympathique du tireur romantique : le baron

1. A ce sujet, M. Henry Daressy dit dans une très intéressante préface que « les brevets de prévôts ou de maîtres d'armes, ne se délivrent plus que dans les régiments aux militaires montrant le plus d'aptitude aux armes ». Ces brevets sont moins une indication de la force des titulaires qu'une récompense destinée à les stimuler dans leur zèle, et nous dirons en terminant, qu'aujourd'hui le premier venu, n'eût-il aucun principe d'escrime peut ouvrir une salle et mettre sur sa porte :

X***, maître d'armes.

Turello de San Malalo. Vous souvenez-vous de cet Italien dont on parla tant à Paris en 1881 ? Il fallait le voir faisant ses sauts de côté, poussant des cris familiers aux tireurs de sa race et cherchant toujours les attaques dans les lignes basses. C'était un jaguar bondissant. Il eut avec Pons neveu un duel resté célèbre, où M. Paul de Cassagnac fut l'un des arbitres. San Malalo fut blessé.

J'ai placé le portrait de son adversaire à côté de lui. Quant au sien, représenté dans une de ses gardes les plus fantaisistes, il a été gravé par Courtry, tiré seulement à quinze exemplaires; la planche détruite fut la propriété de M. Perivier, le secrétaire de la rédaction du *Figaro*.

Tels sont mes amis et mes maîtres, me dit Vigeant en s'arrêtant et en allumant une cigarette.

* *
*

Après les portraits vinrent les gravures, que Vigeant a recherchées avec passion en véritable artiste, et qu'il préfère de beaucoup pour l'ornement des murs de son cabinet de travail à la plus belle tapisserie des Gobelins, parce qu'elles lui parlent de son art et lui racontent les épisodes des assauts les plus célèbres. Voici aux prises, le chevalier d'Eon et Angelo fils. La scène se passe en 1788 dans l'une des salles de l'opéra de Haymarket, qu'un incendie devait détruire deux ans plus tard. Heureusement Rowland-

son, l'auteur d'un album sur l'exercice du sabre à cheval, eut l'idée de faire un dessin de cette lutte mémorable. Ce dessin, gravé et mis en couleur à la manière de Debucourt, nous a conservé le souvenir de l'intérieur d'une salle d'armes à la fin du xviiie siècle.

Rowlandson, en homme qui connaissait son affaire, a eu le bon esprit de reproduire, parmi les assistants qui regardent avec émotion les péripéties du combat, les traits des escrimeurs les plus célèbres de Londres : Angelo père, alors l'ami de Léger et de Fabien, le marquis de Buckingham, l'orateur Charles Fox, du Parlement, et jusqu'à Lebrun, le maître français, qui avait, dans la circonstance, passé le détroit pour participer au tournoi. On le voit, dans un des coins de la gravure, mettant ses sandales et s'apprêtant à combattre. Pendant ce temps, la lutte est ardente entre Angelo et la chevalière d'Éon, l'ancien capitaine de dragons, habillée en homme et revêtue d'un costume entièrement blanc. Tous deux sont élèves du même maître Teillagory. Chacun connaissant les procédés de l'autre, ne compte sur aucune surprise, mais sur l'habileté, sur la méthode et sur le calme pour vaincre son adversaire. Dans la gravure, Éon tire d'une façon correcte et artistique. Angelo répond à une attaque dans le dessus des armes par une parade de sixte

Ce n'est pas la seule chose que Vigeant possède du dessinateur Rowlandson ; il a su mettre la main sur un autre dessin de 1788, traité cette fois en caricature et représentant d'une façon spirituelle et charmante

un autre intérieur de salle d'armes anglaise, peuplée de binettes grotesques à la manière de Carl Vernet.

A côté, une autre caricature sans nom et sans date, avec le titre : la *Salle d'armes,* gravure en couleur de la collection du *Suprême bon ton,* parue sous la Restauration. Un jeune gommeux du temps, à l'air un peu naïf, ferraille avec un maître d'armes aux grandes côtelettes et au pantalon bleu. Le vieux grognard, débris sans doute de la Grande-Armée, boutonne furieusement son jeune et maladroit élève.

Vigeant a le culte du chevalier Éon de Beaumont, que l'on voyait tour à tour en capitaine de dragons et en robe de femme, et qui se gratifiait, sur la fin de sa vie, du nom de citoyenne de la nouvelle république et citoyenne de l'ancienne république des lettres. Aussi a-t-il, en deux épreuves, une gravure en couleur et au pointillé, faite à Londres, représentant d'Éon et Saint-George, et portant au bas comme légende :

The assaut or fencing match with took place at Carlton-House on the 9th *april* 1787.

Entouré d'une brillante réunion de dames et de seigneurs, le Régent, assis dans un fauteuil, paraît indiqué comme le juge de camp chargé de se prononcer sur les coups douteux. Rien d'extraordinaire qu'il fût là, car le prince de Galles était l'ami de Saint-George, qu'il appelait le plus séduisant des *couloured gentlemen.* Il le recevait souvent et perdit un jour deux

cents guinées dans un pari où il s'agissait de sauter à pieds joints un fossé à Richemond.

Dans la gravure, d'Eon, au visage imberbe et féminin, tire en robe noire, laissant le bras libre jusqu'à la saignée : elle porte sur la poitrine la croix de Saint-Louis et sur la tête une cornette blanche. La lectrice de l'impératrice Élisabeth attaque et se fend à fond, tandis que Saint-George, en gilet de peau et en culotte courte, pare prestement.

— A mon grand regret, soupira le collectionneur, je n'ai pas de Saint-George le *Duel à l'écumoire*, croquis attribué à Carmontel. Larousse en parle et je l'ai vu une seule fois.

Le chevalier est là, représenté en petite veste du matin. Il croise le fer contre un cuisinier du prince de Conti qui, lassé des reproches de Saint-George sur sa cuisine, l'avait appelé *moricaud* et s'était jeté sur le mulâtre, dans les cuisines, une broche à la main.

Contraint de se défendre et sans armes, le chevalier avait saisi une écumoire, et, avec cette épée d'un nouveau genre, il n'en avait pas moins paré tous les coups et désarmé son vindicatif adversaire.

*
* *

— Elle est bien curieuse, n'est-ce pas, reprit mon aimable cicerone, cette autre gravure en couleur. Voyez, c'est une satire politique des effets de la révolution de Juillet. Lisez :

Grand assaut d'armes donné au bénéfice des banquiers et agents de change et autres indigents de la capitale, dans la salle du palais Bourbon, le 9 août 1830.

On y voit, conseillé par un homme noir, Louis-Philippe luttant contre une femme forte, aux puissantes mamelles, comme la Liberté des *Iambes*, de Barbier. A côté de cette République, coiffée d'un bonnet phrygien très caractéristique, un bon bourgeois calme et bedonnant, la figure opulencière, ornée de favoris en côtelettes, pantalon blanc et habit bleu barbeau à boutons d'or, regarde la lutte avec le plus vif intérêt, tandis que le père Foutriquet, toujours futé, toujours malin, se glisse, grâce à sa petite taille, entre les jambes de ce spectateur et porte bravement, comme Jarnac, un coup par derrière à la République.

C'est du Grandville et du bon, paru dans la collection du *Charivari*, et vous y retrouverez ce petit drame grotesque lorsque vous aurez la fantaisie de la feuilleter.

*
* *

J'aurai presque fini mon inventaire des gravures encadrées après avoir cité la *Leçon d'escrime*, par Aubry ; un maître donnant, en 1810, leçon à une jeune recrue, et *Sur le terrain*, par Berne-Bellecour, où deux cuirassiers, retroussant leurs manches et la grande latte à la main, vont s'aligner sous les yeux d'un prévôt pour se donner un bon coup de torchon.

Mais il me restera à parler des adresses gravées et des invitations enjolivées. Vigeant connaît trop son xviii® siècle pour ne pas savoir que tous les billets d'armes étaient placés dans de jolis motifs, aussi a-t-il pu en sauver plusieurs de la destruction. Je n'en citerai que trois :

D'abord, ayant la forme d'une carte, l'adresse de *Lebrun*, le célèbre professeur sous Louis XVI et sous la République. Après le nom du maître, écrit en gros caractères, toutes les indications nécessaires :

Tient son académie depuis six heures du soir jusqu'à neuf heures, excepté les 5 et les 7 de chaque décade.
Demeure rue Montmartre, n° 219, à côté du passage du Saumon.

Ce qui nous apprend que les salles d'armes étaient alors des académies et qu'elles étaient surtout fréquentées le soir, comme un délassement de l'esprit, après les occupations de la journée.

La seconde de ces petites gravures représente un assaut sous Louis XVI. C'est une épreuve avant la lettre d'une charmante adresse aussi jolie que les meilleures de Cochin. Malheureusement le cartouche est resté blanc. C'est peut-être de lui.

La troisième donne des indications précises sur l'endroit où se trouve la salle de *François-Louis Prevost*, de la maison de la comtesse d'Artois, et supplée par de longs détails à l'absence de numéro pour

trouver sa demeure à Paris. Cette adresse mérite d'être reproduite en entier :

Académie pour les armes, tenue par le sieur Prevost, rue des Mauvais-Garçons, la première porte cochère à gauche, en entrant dans la rue de Bussy.

Il demeure rue du Sépulcre, faubourg Saint-Germain, la première porte cochère à gauche en entrant par la rue Turenne, à Paris.

* *

Si Vigeant n'avait pas une panoplie, ce serait vraiment bien étonnant. Rassurez-vous, il a son petit musée d'artillerie accroché au mur, en guise de glace, au-dessus de la cheminée. Pour étudier les transformations de la lame et de la garde, il a groupé les types les plus curieux de fleurets et d'épées qu'il ait pu réunir. C'est une partie très rare de sa collection pour laquelle il a dû vaincre de sérieuses difficultés. Sans avoir la première épée forgée par Vulcain, fils de Lameth, ni la *Joyeuse*, de Charlemagne, ni la *Durandal*, de Roland, le chevalier sans peur et sans reproche, ni le glaive de Scanderbeg, qui pourfendait un homme tout entier et faisait deux Arabes d'un seul, ni les épées du xviiie siècle, dont le poids ne dépassait pas celui d'un éventail, il possède presque tous les instruments de la noble science des armes, types disparus au fur et à mesure des perfectionnements de toutes sortes.

Il y a là de précieux points de comparaison quand on rapproche des principes développés par les maîtres du temps, l'engin servant aux études. C'est à ce point de vue que nous nous placerons et que nous les inspecterons avec soin pour tâcher d'en tirer quelques enseignements.

L'épée dont on se servit d'abord en France, sous Henri III, pour les assauts, avait la garde recourbée en fer forgé, avec une longue barrette et un énorme bouton de fer. Elle pesait souvent quatorze livres. Cette rapière, dans le goût italien, a sa lame longue et carrée; c'est l'épée des prouesses spadassines de Cyrano de Bergerac.

Sous Louis XIII, la garde devint pleine, la poignée à anneaux, la lame à renfort, plate et quadrangulaire.

Ce n'est qu'à partir du règne de Louis XIV que le fleuret apparaît chez nous. Dès la première époque, la poignée et le pommeau prennent la même forme qu'aujourd'hui. Seulement la petite garde est formée d'une couronne à quatre branches terminée au-dessous par un garde-pouce en cuir. La lame est plate et quadrangulaire. Mais dès le début on voulut rompre avec la tradition italienne, et, par opposition aux armes de ce pays, qui étaient fort longues depuis le XVIe siècle, on fit des lames courtes de quatre-vingts centimètres à peine.

A l'époque de Louis XVI, le fleuret ne diffère de celui dont nous nous servons actuellement que par la

garde qui est pleine ou à lunette et toujours défendue par un garde-pouce en peau de chamois rembourrée.

Quant au fleuret italien du siècle dernier, il est absolument semblable à celui dont on se sert en Italie aujourd'hui. Vigeant en a un assez joli spécimen. La garde est pleine avec barrette au-dessous et poignée courte. La lame petite, plate, quadrangulaire, n'a guère environ que quatre-vingts centimètres de longueur.

* * *

Accroché au bas, dans la même panoplie, un gant d'armes avec crispin noir à intérieur rouge. Il a servi à M. Paul de Cassagnac dans son duel avec M. Ranc qui fit quelque tapage il y a sept ou huit ans. L'un passait pour le champion des conservateurs, et l'autre pour celui des républicains.

Vigeant m'a donné sur ce duel quelques détails inédits que j'ai reproduits parce qu'ils appartiennent à l'histoire de l'escrime. C'est de lui que M. Paul de Cassagnac reçut les derniers conseils. Il allait avoir affaire à un adversaire très bon tireur, ayant de longues années de salle; aussi se prépara-t-il avec soin à jouer cette partie redoutable.

Détail typique : doué d'une force de caractère incroyable, le jeune député bonapartiste est toujours maître de lui. Passionné une plume à la main, il est calme et froid lorsqu'il tient une épée. La prudence fait place à la violence. Il prend son temps, rompt

souvent, fatigue habilement son adversaire par des battements et finit toujours par en avoir raison à force de patience. C'est l'histoire de sa réussite dans ses nombreux duels.

« Parmi ceux qui vont sur le terrain, comme dit M. le baron de Vaux dans son livre intéressant, les *Duels célèbres*, il y a les violents qui s'emportent, les impressionnables qui s'affaissent; M. Paul de Cassagnac, lui, est gai. Ça l'amuse, et il avoue que cette lutte poitrine contre poitrine lui donne des joies incomparables.

« Seulement il a horreur du froid et les duels d'hiver lui semblaient profondément désagréables. Volontiers il remettait l'affaire à l'été, en vrai créole qu'il est. »

Revenons au duel qui passionna tout Paris. Il eut lieu sur la frontière belge. Vigeant, avec plusieurs amis, passa une nuit fiévreuse sur le boulevard, attendant avec anxiété un résultat que l'on supposait généralement devoir être fatal à M. de Cassagnac.

Les péripéties de cette rencontre sont assez connues, mais ce que l'on ne sait pas généralement, c'est que dès le début de l'engagement, M. de Cassagnac reçut un coup au poignet à l'endroit où le crispin rejoint le gant. Il sut par un suprême effort de volonté et de courage réprimer sa douleur, dissimuler sa blessure et se taire. Cependant il s'aperçut bien vite tout en continuant à croiser le fer, que le sang commençait à couler dans l'intérieur du gant et alors le moment

psychologique arrivait où, malgré son énergie, le fer allait lui échapper des mains. Rassemblant toutes ses forces dans un suprême effort, il se rapprocha de M. Ranc, pour l'obliger à une attaque et l'envelopper dans un contre de tierce, qu'il fit suivre d'une riposte directe.

M. Ranc était touché à l'épaule.

C'est alors seulement que les témoins s'aperçurent que M. de Cassagnac était blessé.

* * *

— Arrivons à mes livres. C'est là qu'ils sont, me dit enfin Vigeant en me montrant une petite bibliothèque basse en noyer à deux portes vitrées. Elle n'est pas grande, comme vous le voyez, mais un petit écrin peut contenir de précieux bijoux. Ces livres sont mes instruments d'étude, toujours prêts à me fournir les renseignements qu'ils renferment.

J'ai déjà dit que Vigeant était un bibliophile renforcé. Il a su réunir une magnifique série de livres sur l'escrime. Il a tous ceux qui ont parlé des combats singuliers, du maniement de la rapière, de la dague et de l'épée à deux mains. Son père avait commencé cette bibliothèque, il l'a continuée avec passion. Dire ce qu'il a dépouillé de catalogues, fouillé d'officines de libraire, interrogé de boîtes sur les quais, dépensé d'argent péniblement acquis, fait de voyages dans toute l'Europe, déployé de diplomatie pour obtenir

la cession de certaines raretés, passé de longues heures pendant plusieurs années à écrire de tous les côtés des lettres pour obtenir ces livres introuvables, presque toujours tirés à petit nombre et par souscription, — serait complètement impossible à raconter.

Et ils ne sont pas nombreux, ceux qui ont essayé de grouper ces ouvrages. On les compte. Quand j'aurai cité le baron E. Fain; M. Édouard de Beaumont, l'auteur de l'*Épée et les femmes*; M. Louis Mérignac, l'exécutant merveilleux; le baron J. Pichon, président de la Société des bibliophiles français; mon ami Mellinet de Nantes, le neveu du général; deux fabricants de vin de Champagne, M. Alfred Werlé, de la maison Cliquot de Reims, et M. Henri Gallice, de la maison Perrier-Jouet d'Épernay, — je crois que la liste des principaux bibliophiles pourra être close sans réclamations.

Les livres d'escrime sont en effet très rares. Brunet et Guérard dans leurs manuels, cependant si complets, en indiquent à peine quelques-uns. Les savants en *us*, hommes de paix et de conciliation, les ont dédaignés longtemps comme subversifs. Les hommes d'épée aimant l'action et le mouvement, se souciant peu des études pacifiques du cabinet, les ont très longtemps négligés à leur tour. Il n'y a guère plus de vingt ans que ces curiosités bibliographiques, ornées quelquefois de gravures naïves et presque toujours du portrait d'un maître, ont été tirées de l'oubli.

Vigeant adore ses bouquins. Rien qu'à voir le soin

avec lequel il présente ces vieux amis, les ouvre et les regarde, on sent qu'il aime passionnément les livres. Il a même pour eux un tel respect qu'il a fait habiller les choses rares, fatiguées par le temps, d'une belle reliure signée des ouvriers habiles qui s'appellent Thibarron, Marius Michel et Cuzin.

* *

Après l'excellent ouvrage que Vigeant a publié en 1882, sous le titre de *Bibliographie de l'escrime*, je serais mal venu de faire une nomenclature aussi complète. Aussi je m'en tiendrai aux vingt volumes dont il m'a fait les honneurs. Je le vois encore les prenant sur les rayons de sa petite bibliothèque. Assis à une petite table il me les montrait un à un en les accompagnant de commentaires précieux. C'était une vraie conférence. Je l'écoutais ravi.

— Voyez-vous, me disait-il, quand on examine les livres sur l'escrime, il faut se rendre compte des transformations de cet art. Si vous le voulez bien, nous procéderons par ordre.

C'est l'Italie qui la première a publié des traités. C'est par elle que nous commencerons, car son école a été longtemps prépondérante en Europe, jusqu'au moment où la France, au milieu du XVIII° siècle, fit de l'escrime un art d'élégance et de courtoisie.

Ce grand in-quarto relié en veau que voici, a été écrit en 1536 par *Marozzo* de Bologne. C'est un curieux

spécimen typographique sorti de la presse à bras d'Antoine Bergola, prêtre de Modène. Au lieu d'être alignés au composteur, les caractères ont une justification irrégulière, donnant au texte les aspects les plus variés suivant la fantaisie de l'imprimeur.

Et Vigeant, tournant les pages de l'*Opéra Nova*, me montra tantôt un hanap, tantôt un casque, tantôt une pyramide ou un cône tronqué.

Ce livre est fort curieux, reprit-il. Les nombreuses gravures racontent surtout la lutte à la dague. C'était une science très difficile à cette époque. Il s'agissait d'arrêter sur un bouclier le bras armé de son adversaire. Toutes les ruses étaient bonnes comme du temps des gladiateurs dans les Jeux olympiques. — J'ai lu Marozzo avec soin et j'ai été surpris du grand nombre de gardes portant des noms bizarres qu'il indique : la garde *haute de tête*, de *queue longue*, de *ceinture porte de fer*, de *faucon*, et de *becca possa*. Nous avons marché depuis et notre vocabulaire s'est bien modifié.

Marozzo est, avec Agrippa, le créateur de l'école italienne. Ce dernier, vingt ans plus tard, en 1553, publia un *Tralto di scientia d'arma* dédié, avec le privilège de Jules II, à Cosmes de Médicis, le chef illustre de la république florentine, le bienveillant et ardent protecteur de toutes les intelligences, qui ne voulait pas de courtisans autour de lui et qui défendait de lui bâtir un palais trop somptueux pour enrichir sa patrie de monuments utiles.

Les planches de ce livre sont superbes, les gra-

vures semblent de l'école de Marc-Antoine et les dessins ont la vigueur des études anatomiques de Michel-Ange. Les hommes nus combattent entre eux et se portent des coups terribles en détournant la tête pour éviter que la commisération n'arrête l'elan de leur bras, — *Gladiatora rudiaria*, disaient les anciens.

Agrippa a fait faire un grand pas à l'escrime. Le premier il a répudié les noms bizarres et barbares dont ses prédécesseurs s'étaient servis pour désigner les différentes gardes. Il leur a substitué des noms numériques tenant non à la légende mais aux sciences positives, dont il était du reste l'un des représentants, car il fut chargé, comme ingénieur, de la construction de l'église Saint-Pierre de Rome. Michel-Ange, son élève et son ami, mit pour ce recueil son crayon énergique à la disposition de son collaborateur.

Le *Traité de la science des armes* est relevé d'astrologie, d'algèbre, de théologie; c'est un recueil destiné aux savants de l'époque. La première planche représente le maître vêtu d'une longue robe, tenant un compas d'une main et posant l'autre sur un globe terrestre. Autour de lui épars, des sabliers, des règles, des équerres — tous les instruments scientifiques nécessaires aux mathématiciens — et plus loin une épée rappelant son art.

Dans une autre planche symbolique, Agrippa apparaît tiraillé dans deux sens. D'un côté des Vénitiens chargés de présents cherchent à l'attirer vers eux.

De l'autre, les Romains à ses pieds supplient le maître auguste de rester au milieu d'eux pour les éclairer de ses lumières.

— C'est en résumé le livre le plus complet, le plus sérieux de l'école italienne, et ceux qui viennent ensuite ont beaucoup moins d'importance. Cependant, voici encore un manuscrit très précieux qui n'a jamais été imprimé et que j'ai découvert dans de singulières circonstances, enfoui sous des paperasses chez un marchand qui ne soupçonnait pas sa valeur et me l'a cédé à bon compte. Il est intitulé le *Discorso sopra l'arte della scherma* par *Camille Paladini de Bologne*. Il contient l'escrime à la lance, à la hallebarde, à la dague et à l'épée à deux mains.

Et l'heureux possesseur de ce *rara avis*, comme dit Horace, se mit à feuilleter ce recueil de 1570 pour me mettre sous les yeux de nombreux dessins au crayon rouge où des personnages, presque des barbares, complètement nus avec la cape au bras, luttent comme les gladiateurs lorsqu'ils risquaient leur vie dans les arènes pour amuser les belles vestales et distraire de ses soucis Othon ou Vitellius. Très curieux à étudier, ces combats à armes doubles où la dague de miséricorde, ayant la même monture que l'épée et la secondant puissamment, servait autant à détourner le fer de la ligne du corps qu'à achever sans pitié son adversaire criant merci.

Les combattants procèdent par des passes en avant et en arrière, rarement par des développements. Il

faut les voir se porter des coups furieux, la tête basse et le corps effacé. La *spadaccia*, comme on disait alors, voltige comme un sabre, frappant de haut en bas et de bas en haut avec rage. On vise aux œuvres vives de son ennemi. On cherche à lui crever un œil, à lui trouer la gorge. Tantôt la lame traverse une épaule de part en part ; tantôt elle s'engage dans la bouche et ressort par la nuque. Il y a comme un reste de barbarie dans toutes ces luttes où on fait bon marché de la vie humaine. On ne connaissait guère à cette époque le duel au premier sang, où l'on se pique seulement à la main et que Jules Claretie a spirituellement appelé « le coup du journaliste ». L'escrime ne paraît pas à cette époque un art de conciliation comme Vigeant l'a mis en épigraphe à l'un de ses livres. Ce sont des bêtes féroces qui s'entre-tuent. Voilà tout.

— *Le grand simulacro dell' arte a dell' uso della scherma*, que Capo Ferro venu d'Allemagne publia en 1610 à Sienne, avec de belles gravures et un frontispice aux armes du duc d'Urbino. Il renferme le portrait de l'auteur, alors âgé de cinquante-deux ans, dont la figure, ornée d'une moustache et d'une barbiche, paraît énergique, sévère, même un peu dure. Quelques planches allégoriques ornent ce recueil : *la Justice tenant une balance et un glaive*. On y voit Ève cueillant la pomme dans le paradis terrestre et les fléaux de toutes sortes éclatent sur la terre : Caïn assassine Abel, la fraternité cesse et les hommes s'entre-tuent.

Les planches ont pour toile de fond des passages de l'Écriture : le déluge, la tour de Babel, l'échelle de Jacob, le grand Salomon.

A signaler une gravure très curieuse. Deux assaillants sont en présence. L'un attaque en développant ; l'autre pare au moyen d'un écrasement du talon de sa lame. Le coup est prodigieux et effrayant, car en même temps il riposte, sans quitter la lame ennemie, par un coup de pointe qui en remontant traverse la gorge de son adversaire.

Dans un grand livre oblong aux tranches rouges et recouvert en veau fauve, la *Scherma* de *Francesco Alfieri*, de l'Académie de Padoue, se voient d'élégantes gravures rappelant les types de personnages adoptés par Callot. C'est l'époque des traîneurs de chaussons et de rapières, l'échine courbée, le jarret tendu, la moustache en pointe retroussée jusqu'à l'œil. Une planche montre pour la première fois les divisions de la lame du fort au faible. Du même auteur aussi, le seul traité spécial connu au XVIIe siècle sur la manœuvre de la *Spadone* (l'espadon ou l'épée à deux mains), à une époque où elle était presque déjà abandonnée.

Tels sont les ouvrages principaux de l'école italienne.

* * *

Deux maîtres représentent surtout l'école allemande : Hans Lebkommer de Nuremberg et Joachim

Meyer de Strasbourg, mais tous deux n'ont rien créé. Ils se sont inspirés de l'école italienne, qui réglait alors partout les principes de l'escrime.

Paru en 1529, le livre de *Lebkommer* est orné de nombreuses gravures sur bois imprimées dans le texte par Hans Brosamer d'après les dessins d'Albert Dürer. Il décrit fort bien la lutte et l'escrime au poignard des matamores du temps. C'est une rareté, il a valu 850 fr. à la vente Didot. L'exemplaire de Vigeant est fort beau, aussi l'a-t-il fait relier avec luxe par Thibarron.

Le livre de *Meyer*, maître d'armes renommé de Strasbourg, porte la date de 1570 et le titre de : *Description du libre, chevaleresque et noble art des escrimeurs*. Il est aux armes du duc de Bavière, renferme de nombreuses gravures sur bois avec des encadrements différents. C'est peut-être une œuvre plus personnelle que celle de son devancier.

Vers 1672 parut aussi un livre qu'il ne faut pas oublier de mentionner, celui de *Jakob Sutor's* de Bade; œuvre d'un esprit naïf, indiquant des costumes étranges, des mouvements bizarres et reproduisant, dans l'une de ses planches, des escrimeurs enrubannés dansant et jouant de la flûte avec leur épée transformée en cet instrument. On ne s'attendait guère à voir ces idyles champêtres dans un semblable traité.

Au xviii^e siècle, l'Allemagne n'a produit aucun traité qui mérite d'être signalé.

*
* *

Les Hollandais n'ont pas aimé que la pipe et les tulipes. Subissant l'entraînement général, ils ont aussi quelque peu ferraillé. Leur caractère pacifique ne s'y prêtait guère, ils le firent sans enthousiasme.

Aussi un seul ouvrage hollandais est-il connu, celui de *Jean-Georges Bruchius*, maître d'armes (vecht master) de l'Académie de Leyde, 1671. Avec 143 figures gravées sur cuivre. A la première page, un beau portrait de l'auteur par Van Somer, entouré des figures mythologiques de Pallas et de Bellone. Au bas, un sonnet compare modestement Bruchius à Hercule; mais Bruchius est de son pays. Il recommande à ses élèves une très grande prudence dans l'attaque et paraît avoir fait une étude spéciale de la défensive.

*
* *

L'école flamande a un livre superbe représenté dans la bibliothèque de Vigeant par l'*Espée de Gérard Thibaut d'Anvers*. Ce splendide in-folio sortit en 1628, à Leyde, de l'officine des Elzeviers. Tout y est remarquable : le texte, les planches, les poses, les costumes et l'ornementation. Deux pages sont consacrées aux armoiries des souverains qui ont participé aux frais d'impression : Louis XIII et le Grand Électeur de Hesse.

Gérard Thibaut faisait manœuvrer ses élèves sur des cercles gradués indiquant par des lettres la posi-

tion des pieds et des mains dans les différentes manœuvres de son escrime. Profondément pénétré de l'utilité de son art, il n'a pas dit, comme le maître d'armes de Molière, que « la science de tirer les armes est la plus belle et la plus nécessaire de toutes les sciences ». Il s'est borné modestement à cette conclusion que l'on peut, avec une épée, parer une balle d'arquebuse.

Ce livre, avec la *Noble science des joueurs d'espée*, petit gothique imprimé en 1538 sans nom d'auteur, caractérise l'école flamande dans ce qu'elle a de plus brillant au point de vue bibliographique. Il y est question des « *braquemarts* et aultres courts couteaux, lesquelz on use avec la main », car l'école flamande s'inspire des principes espagnols, ce qui n'a rien d'étonnant. Les Flandres furent longtemps sous la domination de l'Espagne et les conquérants y introduisirent leurs mœurs.

Aussi retrouve-t-on dans le *Trata de la philosophia de las armas* que le Portugais Hieronimo de Çarança dédia en 1582 au duc de Medina, les échiquiers de manœuvre dont il est question plus haut. Dans le pays de la guitare et du bolero, un ouvrage sur l'escrime devait être, comme prologue, précédé de sonnets et d'épîtres en vers. C'est ce qui arrive dans le livre de Çarança. Cet auteur s'étend beaucoup sur le côté philosophique de l'épée, mais s'il eût écouté le maître de philosophie de M. Jourdain, voulant lui persuader « qu'un homme sage est au-dessus de toutes les in-

jures qu'on peut lui dire et que la seule réponse qu'on doive faire aux outrages, c'est la modération », il lui aurait répondu probablement, en haussant les épaules, qu'il est bon de savoir avant tout tenir une épée pour se faire respecter.

Le continuateur de Çarança, *don Luis Pacheo de Narvaez*, originaire de la ciudad de Bacca, publia à Madrid, en 1599, un petit in-4° de 850 pages sous le titre de *las Grandezas de la Espada en que se declara muchos senelos,* où il se borna à reproduire les principes de son maître.

Cette école espagnole, qui régna pendant tout le xvii° siècle, adopta surtout le système des mouvements réglés mathématiquement au moyen d'un cercle tracé sur le sol, et à l'aide de points et de lignes indiquant d'une façon précise la position que les bras et les jambes devaient prendre en portant certains coups réglés d'avance.

Cette théorie est encore très longuement expliquée beaucoup plus tard, en 1705, dans l'*Experienca de l'instrumento armigero espada* de Francesco de Rada.

L'Espagne, après avoir brillé au premier rang, n'a fait depuis deux cents ans aucun progrès dans la science des armes. Il est curieux de savoir qu'en Andalousie, dans les salles d'armes de Malaga et de Séville, l'escrime s'apprend encore avec de grandes et lourdes épées comme jadis et avec les différents points de repère tracés à la craie sur le sol de la salle. N'allez pas, à ces fiers Espagnols, vanter l'école moderne.

Ils la nient complètement. L'art de l'épée est en pleine décadence chez nous d'après eux. Rien ne vaut les grands mouvements de leur longue rapière.

<center>* * *</center>

Pendant longtemps l'école anglaise a puisé tous les éléments de l'escrime dans les traditions de l'étranger. Aucun innovateur à signaler de ce côté. Les maîtres français et italiens dirigeaient seuls les salles. *Angelo Malevoti*, le plus célèbre de ceux qui ont enseigné à Londres, était moitié Italien et moitié Français. Né à Livourne en 1716, il avait étudié à Paris chez Teillagorry, l'oncle, où il faisait souvent assaut avec le maréchal de Saxe. On raconte même que le maréchal, un géant fortement charpenté, n'était pas toujours très patient. Furieux d'avoir été battu un jour par Angelo, il ne put réprimer sa colère, le mit sous son bras comme un enfant à qui l'on va donner le fouet. Cela n'était du reste rien pour un homme qui pliait entre ses doigts un fer à cheval et un écu de six livres, et tordait sans effort un clou en tire-bouchon.

Vers 1755, Angelo vint à Londres où il arriva vite à une grande réputation. Sa salle était fréquentée par toute l'aristocratie anglaise et quand il voulut grouper et publier les principes de son art, en 1713, il trouva immédiatement une liste nombreuse de souscripteurs. La famille royale d'Angleterre s'inscrivit en tête, puis le duc de Richemond, lord Grosvenor,

le duc de Marlborough, Richard Lawrence et lord Grandville.

Le livre a pour titre : l'*École des armes* et fut mis en vente chez Dodsley. Depuis il a été bien des fois réimprimé. Vigeant possède l'édition originale, un in-folio oblong dans une splendide reliure ancienne en maroquin vert du Levant, poli, avec une dentelle au petit fer sur les plats.

Lord Pembrocke a posé, dit-on, la plus grande partie des personnages que le peintre Govyn a dessinés et que Ryland, le créateur de la gravure au pointillé a buriné avec une rare élégance. C'est l'époque des coups parés avec le manteau, celle des saluts gracieux avant de tomber en garde et des duels à la lanterne dans les rues de Londres, que l'on trouve encore enseignés en 1837 dans un ouvrage de Cambodgi, de Milan. Le chevalier d'Éon, élève aussi de Teillagory, fut, paraît-il, le collaborateur d'Angelo avec lequel il tirait souvent, du reste, à la salle d'armes de Londres, comme nous l'avons vu dans les gravures que possède Vigeant. Tous deux avaient un jeu correct et artistique. La grande question alors n'était peut-être pas de beaucoup toucher, on recherchait plutôt l'élégance et la pose académique sous les armes.

L'*École des armes* nous apprend qu'on permettait encore, au milieu du xviiie siècle, le désarmement en saisissant l'arme de la main gauche, et le dérobement du corps en se jetant de côté pour laisser filer le coup.

Angelo, directeur officiel de l'escrime en Angleterre, a laissé son nom à une salle d'escrime dans James Street. Un exercice permanent lui avait conservé jusqu'au dernier jour une incroyable souplesse. Il mourut à 86 ans, sans avoir jamais cessé de tenir un fleuret tous les jours. Les anciens disaient qu'il fallait *mens sana in corpore sano*. L'hygiène moderne prétend qu'il faut diviser sa journée en trois parties : deux pour l'esprit, une pour le corps. Et pour cela l'escrime est le meilleur des exercices; aussi les cas de longévité ne sont pas rares dans les annales de son histoire. Les maîtres d'armes ne sont touchés par l'âge, généralement, que très tard.

A notre époque contemporaine, des exemples à l'appui seraient faciles à citer : Ruchonnet, le père de l'ancien président de la République helvétique, continue ses cours à Lausanne encore aujourd'hui malgré ses 85 ans; Hardohin, le doyen actuel des prévôts de Paris, vient journellement dans les salles d'armes stimuler les jeunes; il est âgé de plus de 90 ans; François Lozès a vécu jusqu'à 78 ans; le père de Vigeant avait 72 ans; Moreau, de Nantes, qui fit assaut avec Saint-George à la cour de Louis XVI, avait dépassé dix sept lustres; Charles Pons, le maître des cent-gardes, est mort à Châlons à 88 ans et M. Petit, ancien professeur de la cour de Portugal, fait chaque matin porter ses 83 ans à un cheval de sang au bois de Boulogne.

✱
✱ ✱

— J'ai gardé, me dit ensuite Vigeant, l'école française pour le bouquet de la fin. Notre école n'est pas la première en date, mais c'est celle qui, sans contredit, a brillé du plus vif éclat. De même que la Renaissance artistique nous est venue d'Italie et s'est ensuite perfectionnée chez nous, de même l'escrime française a emprunté ses bases générales à l'école italienne tout en créant de nouveaux principes plus élégants et plus gracieux. Permettez-moi maintenant de faire défiler devant vous les grands classiques de notre école.

Saluez d'abord le gentilhomme provençal Henri de Saint-Didier, le grand Saint-Didier, le fondateur de l'escrime française, rival de Pompée, le maître d'armes de Charles IX, qui eut l'honneur de faire assaut, dans une fête du Louvre, avec le duc de Guise et quelques-uns de ces beaux seigneurs qui portaient la plume au vent et la perle à bouillon. Il les battit complètement. Saint-Didier n'était pas du reste un petit compagnon. Les muguets, les matamores et les capitans de l'époque l'avaient en haute estime. Je n'ouvre jamais son livre sans un profond sentiment de respect.

Regardez en tête, son portrait et celui du roy en pied, à qui le livre est dédié. Voyez le titre, à lui seul un poème :

Traité contenant les secrets du premier livre sur l'espée seule, mère de toutes les armes qui sont espée, dague,

cappe, targue, bouclier, rondelle, l'espée à deux mains et les deux espées, avec ses pourtraictures ayant les armes au poing pour se défendre et offenser à ung mesme temps.

Ensuite des sonnets, des épîtres en vers, une admirable série de 64 petites gravures sur bois intercalées dans le texte et des commentaires plus précieux, inspirés, il faut le reconnaître, des principes d'Agrippa de Grassi, dont le maître français a perfectionné les procédés par des recherches nouvelles.

Saint-Didier enseigne à se saisir de l'épée de son adversaire et à le désarmer par ce moyen qu'il nomme : *prime* et *contre-prime* ; il aime particulièrement les coups de pointe qui vont à la figure, appelle démarche les mouvements de jambe qui font passer un pied devant l'autre et reconnaît trois gardes ou situations principales :

La première est basse, assituant la pointe à la braye.

La seconde est la moyenne, assituant la pointe de l'espée droit à l'œil gauche.

La troisième est la haute, assituant la pointe de l'espée au visage, venant de haut en bas.

Ce bouquin si rare se vendait, en 1573, quelques livres tournois, chez Jean Dalier, sur le pont Saint-Michel, à l'enseigne de la *Rose blanche*, et, pour éviter les contrefaçons dont l'auteur se préoccupe à la fin de son livre, il a placé, à la dernière page, sa signature large et ferme, autographe que l'expert Charavay n'a pas dû rencontrer souvent dans sa carrière.

— Eh bien ! fis-je à Vigeant, après avoir examiné ce livre précieux, dites-moi donc, avec votre expérience consommée des auteurs anciens, quelle différence vous faites entre les escrimeurs d'il y a trois cents ans et les tireurs d'aujourd'hui? Personne mieux que vous ne peut se prononcer sur la distance parcourue.

— Le résultat n'est pas considérable. Nous avons perdu en force, mais nous avons gagné en vitesse.

Voici maintenant le second ouvrage de la bibliographie française. Il date de 1670 : *Les vrais principes de l'espée seule dédiez au Roy*. Philibert de la Touche en est l'auteur.

Nous sommes toujours dans les principes italiens, quoique la forme du fleuret soit déjà complètement modifiée. Une des curiosités de ce livre est cependant d'aborder l'escrime à cheval avec l'épée à deux tranchants. Il ne s'agit pas des moulinets de sabre que l'on pratique aujourd'hui dans la cavalerie, mais d'une escrime particulière qui n'a rien à voir avec les coups de taille.

« Maistre en fait d'armes » des pages de la reine et de ceux de la chambre du duc d'Orléans, Philibert passait pour une excellente lame parmi les batteurs de fer, comme les appelle Molière. Aussi treize maîtres parmi les plus habiles donnèrent leur approbation à son traité lorsqu'il le leur soumit. Sur le manuscrit original possédé par Louis XIV et qui se trouve maintenant dans l'un des départements de la Bibliothèque nationale, on peut retrouver leur parafe.

Les premières planches des *Vrais principes* sont d'une rare élégance, une surtout, représentant, avec faste, un assaut dans une des galeries de Versailles, devant le grand roi entouré de toute sa cour.

Veut-on savoir ce que l'on enseignait alors? Inutile de lire la Touche; écoutez la leçon donnée à M. Jourdain, dans le *Bourgeois gentilhomme* : c'est de la même époque.

« Allons, la révérence! Votre corps droit, un peu penché sur la cuisse gauche. Les jambes pas trop écartées, vos pieds sur la même ligne. Votre poignet à l'opposite de votre hanche, la pointe de votre épée vis-à-vis de votre épaule. Le bras pas trop étendu. La main gauche à la hauteur de l'œil. L'épaule gauche bien carrée. La tête droite. Le regard assuré, le corps ferme. Au moment de la botte, que l'épée parte la première et que le corps soit bien effacé. »

Ne dirait-on pas entendre encore le vieux Pons donnant une leçon et plaçant un élève. Mais l'action ne s'engageait pas alors comme aujourd'hui. L'art de pousser une botte n'était pas pratiqué de la même façon. Les parades en ligne basse s'obtenaient dans les lignes hautes. Les développements et les feintes s'accusaient d'une manière exagérée. On se fendait tellement à fond que le corps rasait presque le sol et que la main gauche portant à terre servait à se relever de ce grand écart.

Quelques années plus tard, vers 1676, parut chez Bonnart, rue Saint-Jacques, à l'enseigne de l'*Aigle*, le livre de *Le Perche* :

L'*Exercice des armes ou le maniement du fleuret*, très curieuse méthode avec des planches un peu naïves, où les personnages, sans masque, — car le masque, comme nous l'avons déjà vu, ne fut connu que cent ans plus tard — commencent à se couvrir pour l'assaut et portent cet élégant tricorne dont l'usage s'est perpétué dans les salles jusqu'en 1820.

Le Perche avait son académie rue de la Harpe. D'un caractère un peu frondeur, ne sachant pas mettre de sourdine à sa langue, il reçut un beau matin une lettre de cachet pour la Bastille, où il fut enfermé pendant quelque temps pour des propos imprudents tenus sur le roi et sur Mme de Maintenon. Est-ce là qu'il écrivit son livre que Vigeant a fait relier par Cuzin? On l'ignore, mais, ce que l'on constate, c'est qu'il peut être considéré comme le créateur de la riposte franche, c'est-à-dire l'action qui fait suivre la parade d'une attaque immédiate. Ce grand principe, mis par nous en pratique, fait aujourd'hui en partie la supériorité de notre école sur les autres.

Dédié au duc de Bourgogne, le *Maître d'armes*, d'André Wernesson de Liancourt, est l'un des meilleurs ouvrages sur l'escrime, comme son auteur était l'un des meilleurs maîtres du règne de Louis XIV.

Créateur audacieux et réformateur habile, il tenait son académie au faubourg Saint-Germain, rue des Boucheries. Cependant il donne quelques conseils pour des coups à la Jarnac qui seraient répudiés aujourd'hui. On en jugera.

Saisir la main de son adversaire au moment où il porte un coup et le percer lorsqu'il est hors d'état de se défendre.

Se dérober en s'effaçant, de façon à faire passer de côté la botte ennemie et déployer en même temps le bras pour le toucher.

Saisir son épée à deux mains pour écarter les coups tirés de trop grande autorité par l'assaillant.

Liancourt nous offre, aux premières pages de son livre, son portrait sur cuivre, par Langlois, d'après un tableau de Monnet. Les planches sont tirées hors texte et gravées par Perelle. Admirablement conservé, l'exemplaire de Vigeant est renfermé dans une belle reliure en vieux maroquin rouge, avec un semis de fleurs de lys d'or sur les plats. Plus d'un bibliophile voudrait l'avoir — rien que pour cette enveloppe d'un goût exquis.

Voici enfin Guillaume Danet, le véritable fondateur de l'escrime française ; c'est lui qui a préparé l'école contemporaine, c'est lui qui a trouvé les meilleurs principes pour attaquer ou pour se défendre. Son ouvrage, une vraie grammaire, a inspiré la Boessière, Jean-Louis et Gomard.

L'*Art des armes* est de 1766. A partir de la fin du xviiie siècle, il faut le dire hautement, l'escrime devient une science française et brille du plus vif éclat, comme les arts à la même époque. C'est à Paris que les amateurs viennent chercher la consécration de leur talent. Certainement tout le métier des armes peut se résumer

en quelques mots : donner et ne point recevoir; mais cela est gros de perfectionnements et Danet a trouvé les plus considérables. Son livre est le premier où il soit question de la parade de pointe volante, où les parades du contre de tierce et du contre de quarte, si utiles, si indispensables, soient appelées de ce nom. Il s'y trouve un joli mot disparu, le mot *agressor*, que nos académiciens devraient rétablir dans le dictionnaire.

On attaquait encore avant lui en raccourcissant le bras. Danet s'éleva hautement contre cette théorie funeste et voulut rompre avec la routine des vieux principes. Il supprima la *prime* et la *contre-prime* et se borna à autoriser, après avoir pris la parade de prime afin d'écarter une remise de l'adversaire et par suite un coup fourré, à faire une opposition avec la main gauche, mais sans pouvoir saisir l'épée. Il établit aussi une différence entre l'étude de l'épée et celle du fleuret. A l'épée, tous les coups sont bons : au fleuret, les coups portés sur la poitrine sont seuls acceptés, le cou et le bras exceptés.

La compagnie dont Danet était Grand Garde protesta contre les innovations qu'il voulait introduire. Elle lui reprocha très vivement, a dit Gomard, de vouloir intervertir l'ordre indiqué par la nature pour les bottes en nommant la quarte : prime des modernes, la tierce : seconde des modernes, la seconde : tierce des basses modernes.

Danet, le cœur ulcéré de ces reproches, dut donner

sa démission de syndic de la corporation. Gardant son titre d'écuyer, il se consacra à l'enseignement et fit, parmi les petits-maîtres de l'époque, les meilleurs élèves de cette période du bon ton, du savoir-vivre et de la politesse exquise.

Dédié au roy, l'*Art des armes* a deux volumes in-8° et se vendait douze livres chez Hérissant, rue Saint-Jacques. L'auteur l'avait dédié au prince de Conti et demandé à Vaxillère des dessins que Taraval grava. Son portrait, à la première page, est magnifique. Il le représente la figure douce et légèrement ironique, avec une perruque poudrée et un jabot de dentelles.

*
* *

Que dirai-je encore ?

Vigeant possède bien d'autres ouvrages sur l'escrime, et, parmi eux, un opuscule très rare du prince Pierre Bonaparte et quelques pages écrites par le général Campenon, le ministre actuel de la guerre.

Après m'avoir montré tous les livres qui ont parlé des combats singuliers, du maniement de l'épée, de la rapière et de la dague, mon aimable collectionneur ajouta avec mélancolie, comme le Democède des *Caractères*, de La Bruyère.

— Il m'en manque un ! Je n'ai jamais pu le trouver : l'*Essai sur l'escrime, par Moreau, maître d'armes et capitaine retraité*, Nantes 1815 ; Gomard en parle. Voilà tout ce que j'en sais. En votre qualité de Nan-

tais, vous connaissez probablement ce rarissime volume.

— Mon cher maître, lui dis-je, ce livre est en effet introuvable aujourd'hui, mais je puis vous donner quelques renseignements sur l'auteur et sur son digne fils, qui ont professé les armes avec grand succès pendant près de soixante ans, à Nantes.

— Vous m'intéressez vivement.

— Voici le peu que je sais, car j'étais bien jeune lorsque William Moreau, le rival des Lozès, des Bertrand et des Cordelois, m'apprit à me mettre en garde et à faire des appels du pied droit.

Joseph Moreau était né à la Rochelle en 1772. Son père, Moreau de Moriani, avait habité Saint-Domingue. Joseph servait, en 1793, dans le 2ᵉ bataillon de la 86ᵉ demi-brigade de la Charente-Inférieure, lorsque, sur la route de Talmont à Avrilley, il reçut une blessure à la main gauche et on dut l'amputer du médius. Il quitta le service et vint à Nantes. Il avait fait souvent des armes avec Saint-George, qui le tenait pour un tireur exceptionnel. Jusqu'en 1848, il donna des leçons et fit de nombreux élèves à sa salle d'armes, située près du cours Henri IV. A cette époque, il eut la malencontreuse idée de se couper un cor au pied avec un rasoir et mourut en deux jours du tétanos, laissant le souvenir d'un maître de premier ordre, aussi fort que Charlemagne, Campoint ou Codrozy.

Son fils William lui succéda. Jusqu'en 1869, il donna des leçons, d'abord rue de Gorges, puis ensuite

rue du Chapeau-Rouge. Sa réputation était excellente, son cœur d'or, son bras de fer. Pas un Nantais aimant l'escrime qui n'ait gardé de lui un excellent souvenir.

Tenez, puisque vous aimez les anecdotes sur l'escrime, voulez-vous que je vous en raconte une que je tiens de mon ami Charles Mellinet, qui a reçu des leçons des deux Moreau et qui possède aussi de précieux livres sur l'escrime. Il s'agit d'un duel de William. Je le crois inédit.

— Vous savez que je suis passionné pour tout ce qui touche à l'escrime, je vous écoute.

— William Moreau, de passage à Bordeaux, avait donné un assaut avec les maîtres d'armes de la ville.

Rentré à son hôtel, il faisait ses préparatifs de départ lorsque survint M. X***, duelliste célèbre, mais inconnu de Moreau.

— Je suis désespéré, dit M. X*** à Moreau, de n'avoir pas été prévenu de votre assaut, car j'ai le plus vif désir de tirer avec vous.

— Je le regrette infiniment, monsieur, répondit Moreau, mais n'ayant pas l'honneur de vous connaître, il m'eût été, vous l'avouerez, bien impossible de vous prévenir.

A ces paroles polies, M. X*** continua la conversation sur un léger ton de persiflage, en insistant plus qu'il ne le devait sur le regret qu'il éprouvait de n'avoir pas été prévenu, et en laissant comprendre que Moreau l'avait fait avec intention et redoutait pour sa réputation de tirer avec lui.

Devant ces insinuations réitérées, Moreau perdit patience, quitta son ton plein d'urbanité et dit sèchement à son interlocuteur :

— Décidément c'est une affaire que vous cherchez.
— Je suis à votre disposition.

M. X*** accepta immédiatement la rencontre.

Des témoins furent constitués, un duel à l'épée eut lieu dès le lendemain matin sur les bords de la Garonne.

Après quelques passes, Moreau attaqua son adversaire à fond, mais en se fendant, son pied glissa. Son adversaire, comme si la chose était prévue, en profita pour lui donner un petit coup d'épée dans la main gauche. Moreau était gaucher.

Nouvelles attaques de Moreau, suivies d'une deuxième et d'une troisième glissade et de coups d'épée reçus dans la main gauche.

Puis, suivant ce qui était convenu, après dix minutes de combat, il y eut une suspension d'armes pour laisser les adversaires se reposer, car une blessure sérieuse devait mettre seule fin au combat.

Pendant ce repos Moreau se rendit au bord du fleuve pour se laver la main couverte de sang, et il se disait : « Évidemment mon adversaire a choisi avec intention ce terrain. Il le connaissait d'avance. Son but est de m'engourdir le bras avec les piqûres qu'il m'a faites, car il se donne bien de garde de m'attaquer franchement. Lorsqu'il verra mon bras s'alourdir, il en profitera certainement pour me donner un coup d'épée en pleine poitrine. »

Le combat ayant recommencé, Moreau cette fois se tint sur la défensive, et, de son pied droit sondant le terrain, changea peu à peu de position. Tout à coup il sentit sous ses pieds le sol devenir ferme et résonnant. Alors profitant d'une absence d'épée de son adversaire, il partit à fond et lui fit une dangereuse blessure.

Aussi le soir de cette rencontre, comme M. X*** était un duelliste redouté, les jeunes gens de Bordeaux firent une ovation à l'heureux vainqueur.

Ce n'est pas raconté comme vos *duels de maîtres d'armes*, mon cher maître, mais voilà ce que je sais de William Moreau.

— Je regrette de n'avoir pas connu ce duel plus tôt. Il eût figuré dans mon livre, me répondit Vigeant.

Là-dessus nous nous quittâmes en nous serrant la main.

* * *

Quelques instants après je descendais la rue de Rennes, enveloppé dans mes pensées et songeant à tous ces grands escrimeurs disparus.

Indifférent à tous ceux qui me coudoyaient, je n'entendais ni le bêlement plaintif de la corne des tramways, ni le roulement des lourds omnibus à trois chevaux se dirigeant vers le boulevard Saint-Germain.

Ne regardant pas devant moi, j'allais d'un souvenir à un autre. Tout ce que je venais de voir et d'apprendre me revenait à la mémoire.

Chacun de ces maîtres drapé dans un suaire m'apparut sortant, l'un après l'autre de sa tombe, un livre d'une main, une épée de l'autre, prêt à professer sa méthode.

Puis il me sembla que ce chœur aérien se préparait à un assaut infernal, et peu à peu je les vis aux prises les uns avec les autres. Sous leur linceul ils avaient tous conservé le costume de leurs portraits : les uns revêtus du pourpoint et du haut de chausse, les autres nus comme des athlètes des Jeux olympiques. Ceux-ci portaient la veste d'armes et ceux-là le tricorne. Un casque comme coiffure pour les anciens, un masque à treillis pour les modernes.

Vigeant, un fleuret sous le bras, dans l'attitude de l'*Arlequin*, le chef-d'œuvre du sculpteur de Saint-Marceau, examinait curieusement les diverses phases du combat et retenait pour ses livres l'enseignement qu'il avait sous les yeux.

Le Perche ferraillait avec le vieux Pons qui criait à chaque instant : A moi ! Passé !

Saint-Didier s'escrimait à son tour, éclairant avec une lanterne la figure martiale de Lafaugère cherchant à pénétrer le sentiment du fer de son partenaire.

Girard Thibaut bondissait avec impétuosité autour de Gomard calme et dédaigneux, opposant à la fougue de son adversaire un jeu serré et méthodique.

Capo Ferrus, l'air fatal, la dague d'une main et l'épée de l'autre, luttait avec Liancourt gracieux, sou-

riant et aimable dans la tenue enrubannée d'un danseur de menuet. Près de lui Philibert encourageait son confrère du geste et de la voix.

Pacheco de Narvaez, une longue rapière au bout du bras, avançait et reculait par soubresauts à chaque attaque foudroyante de Grisier, tandis qu'Alexandre Dumas, à leurs côtés, applaudissait des deux mains.

Couvert par sa garde en *porte de fer*, Marozzo, semblable à la statue de la Résistance, portait à Bertrand un coup formidable de tête par une passe en avant.

Bertrand lui, l'œil dur et menaçant, un léger fleuret dans la main, écartait la terrible et lourde pointe déjà à deux doigts de sa gorge et ripostait de pied ferme en plein corps, malgré la retraite de son adversaire.

La figure de l'Italien exprimait autant d'étonnement que d'épouvante, il ne pouvait comprendre par quel miracle d'adresse et de rapidité il avait pu être atteint dans sa retraite.

Le meilleur progrès accompli par l'escrime au xviie siècle, lui était inconnu — la *riposte de tac*.

Cette mêlée était merveilleuse, les uns par la force, les autres par l'adresse, tous par le talent, accomplissaient des prodiges de valeur. Du cliquetis des épées jaillissaient des étincelles qui m'éblouissaient parfois comme des éclairs.

Je regardais alors Vigeant. Il ne pouvait détacher ses yeux de ce tournoi gigantesque. A un certain

moment il étendit le bras pour arrêter les combattants et fit signe qu'il voulait parler...

.

— Batignolles, Clichy, Odéon! entendis-je tout à coup, et le rêve s'évanouit. Car c'était un rêve que, tout éveillé, je venais de faire en marchant.

Combien de temps avais-je été ainsi absorbé! Je ne le sais. Mais j'étais sur le boulevard Saint-Germain et il n'y avait plus devant moi que le bureau des omnibus, quelques voyageurs impatients et le contrôleur appelant les numéros de sa voix monotone.

— C'est égal, dis-je en présentant mon ticket, je ne regrette pas ma journée chez Vigeant.

Voyons! n'êtes-vous pas de mon avis?

UNE

COLLECTION DE PIPES

UNE

COLLECTION DE PIPES

L'Allemand prononce : *pfeifle*
Le Hollandais : *piip.*
Le Danois : *pibe.*
L'Italien : *pipa.*
Et le Français né malin dit : *Célestine.*

Certainement, chers lecteurs, on collectionne les pipes, comme autre chose et cela depuis longtemps. Vous ne vous en doutiez pas; ce sont les gens les plus sérieux qui s'en chargent.

Voulez-vous en avoir de nombreux exemples puisés dans l'histoire — et ailleurs, dans mes souvenirs, surtout dans Larousse?

En dressant son inventaire, après sa mort, on trouva chez le duc de Richelieu, le premier ministre de Louis XVIII, une suite étourdissante de pipes splendides. Ce fait, consigné dans les mémoires du temps, est assez bizarre pour un homme qui prisait seulement.

L'ancien duc de Deux-Ponts, à Carlsberg, possédait une collection de pipes estimée plus de cent mille florins. Certains jours, assez rares, il donnait aux étrangers des cartes pour la visiter en détail.

Le général Vandamme, l'un des héros de l'armée de Sambre-et-Meuse, lorsqu'il mourut en 1830, laissa pour toute fortune soixante mille francs de pipes réalisés en vente publique, — le reste s'en était allé en fumée.

Théophile Gautier raconte dans son *Voyage à Constantinople*, qu'un râtelier de pipes de cent cinquante mille francs n'est pas rare chez les hauts dignitaires et les riches particuliers de Stamboul.

Vous le voyez, malgré ses nombreux détracteurs,

> Quoi qu'en dise Aristote et sa docte cabale,
> Le tabac est divin et n'a rien qui l'égale.

Il possède des disciples fervents qui, dans leur enthousiasme, lui élèvent pieusement des temples ou, si vous le préférez, des musées artistiques.

Du reste, vous n'en douteriez pas, si, comme moi, vous étiez allés la semaine dernière boulevard Malesherbes, 63, chez le baron Oscar de Watteville, visiter une collection commencée depuis quarante ans bientôt et devenue considérable grâce à des relations étendues, à une profonde érudition, et, ce qui ne gâte rien, à une grande et persévérante patience.

Là, vous eussiez constaté une fois de plus avec l'écrivain, qu'il n'y a rien de nouveau sous le soleil, ce qui veut dire que l'origine de la pipe ne date pas, comme on le croit généralement, de la découverte de l'Amérique, mais qu'elle se perd dans la fumée des temps.

Il y a la pipe préhistorique ! Elle est au musée Campana. J'en doutais, mais il n'y a pas à le nier. M. de Watteville en possède un surmoulage. Je l'ai vue ; son galbe, des plus simples, n'a rien qui s'écarte beaucoup de la fabrication actuelle. On dirait d'un chapeau pointu comme en portent l'été les canotiers de Bougival. Évidemment, elle était en deux morceaux, ainsi que l'indique un trou préparé pour recevoir un tuyau dans le récipient.

Mais ce n'est pas là le seul spécimen connu. Il y en a d'autres. Dans le district de Delemont du Jura Bernois, on a découvert de nombreuses pipes en fer recouvertes, comme les antiques, d'une patine lustrée. Figurez-vous l'une de ces pipes bretonnes sans lesquelles vous ne trouvez pas un seul paysan sur les côtes du Finistère et vous aurez aisément une idée de ces pipes étroites et penchées, au petit fourneau économique, emmanché d'un bout de gros tuyau. Provenant des habitations lacustres, elles ne sont pas rares en Suisse. A Neufchâtel, à Lausanne, à Genève, on en rencontre dans les Musées et les gardiens attirent sur elles l'attention de tous les visiteurs.

En ce qui me concerne, je me souviens maintenant d'avoir vu en Normandie sur le chapiteau d'une église romane du douzième siècle, un homme coiffé du bonnet traditionnel, fumant tout guilleret sa bonne vieille bouffarde. J'avais cru, je l'avoue, à la mystification d'un sculpteur moderne. Je m'étais dit qu'un beau jour huché sur l'échafaudage, pour se

distraire de l'ennui du travail des réparations quotidiennes, il s'était amusé à cette fumisterie. Mais il paraît qu'il n'en est rien. Comme je citais le fait à M. de Wateville, il me répondit que le fumeur était mentionné dans les ouvrages les plus sérieux des archéologues comme remontant à l'époque de la construction de l'église.

Sans nous arrêter plus longtemps à donner des preuves convaincantes de l'antiquité de la pipe, constatons, puisque cela paraît bien établi, le besoin pour l'humanité de serrer entre ses dents l'extrémité d'un long appendice et d'occuper le souffle de ses poumons à autre chose qu'à respirer. Évidemment Jean Nicot n'ayant pas encore, dans ces temps reculés, importé à la cour de France la terrible plante appelée, en 1560, *l'herbe du grand prieur*, ce n'était pas elle que fumaient nos pères. Était-ce de la sauge, des feuilles de noyer ou du tilleul comme celles que votre serviteur a fumées, mélangées avec de l'anis, lorsqu'il était sur les bancs du collège? J'avoue que la tradition ne nous a rien fait connaître à ce sujet. L'historien César qui s'étend longuement sur les mœurs des Gaulois, reste muet sur ce chapitre-là.

Cette réunion de tous les instruments chers aux fumeurs pour se livrer à leur innocente passion, abonde en documents précieux pour l'ethnographie des peuples et M. de Watteville a eu bien raison de s'en occuper avec amour. Ce n'est pas un musée qu'on a devant soi, mais c'est l'histoire de la civilisation à

travers les âges sur notre pauvre planète qui s'offre à vous, lorsqu'on est chez lui.

De tous les côtés où se portent les regards se trahit la passion du maître de la maison. Ce ne sont que trophées et longs cordons de pipes entassées. L'effet décoratif produit est le plus agréable qu'on puisse imaginer. Ici des panoplies arrangées avec art tapissent les murailles comme des soleils dont les tuyaux sont les rayons, là des lullés rouges de l'Orient, disposés avec art, forment une étoile à cinq branches; plus loin, arrangée à l'instar du Musée d'artillerie, une croix de Saint-André se compose de briquets de toute sorte; partout grimpent, comme des branches de lierre le long des espaliers, les pipes de toutes les nationalités.

Les compter! tâche impossible! autant vaudrait se charger de faire en un jour le dénombrement de la population de Paris.

Pipes longues ou courtes, rondes ou carrées, larges ou étroites, ayant la forme d'un œuf ou celle d'un entonnoir.

Les unes en bois, légères aux dents, défiant les chutes, incassables dans les poches, accessibles à toutes les bourses.

Les autres en terre, entourées de guirlandes, d'emblèmes, et représentant des types historiques ou des charges que n'aurait pas reniées Dantan. Très remarquable la tête de Thiers et très grotesque celle du dictateur Gambetta.

Celles-ci d'une seule pièce, celles-là de plusieurs morceaux, avec des bouts d'ambre, de corne ou d'ivoire.

Pipes lilliputiennes! Pipes gargantuesques! Pipes du huis clos et du farniente.

> Doux charmes de ma solitude,
> Charmante pipe, ardent fourneau,
> Qui purges d'humeur mon cerveau
> Et mon esprit d'inquiétude.

Pipes populaires fabriquées en Belgique! Pipes de l'étudiant du temps de Murger, portant

> La culotte d'ébène et le turban d'ivoire.

Pipes en racines des Pyrénées, taillées au couteau et ressemblant à une pyramide allongée.

Pipes Kummer, comme y tenait Alphonse Karr, ou en écume de mer, comme vous le voudrez.

Roseaux creux où l'on fumait d'abord en Espagne les feuilles de tabac avec un mélange de myrrhe, d'aloès et de substances odoriférantes.

Brûle-gueule du grognard, qui a inspiré à Béranger sa chanson du vieux caporal :

> J'ai ma pipe et vos embrassades,
> Venez me donner mon congé.

Pipes que les dandys arborèrent crânement, mais sans succès, sur le boulevard de Gand, en 1848, pour révolutionner la haute fashion.

Pipes orientales aux fourneaux en argile rougeâtre, ciselés et dorés, et tout leur assortiment de tuyaux avec lequel les Asiatiques voyagent en les rassemblant dans un fourreau, comme nous le faisons pour nos cannes et nos parapluies. Tuyaux de toutes sortes recouverts de velours multicolores ou d'étoffes de soie bariolée. Tuyaux en bois de cerisier lisse comme du satin grenat. Tibias de lièvres montés en argent. Os d'albatros garnis d'or. Tiges de jasmin sans callosité et d'une jolie teinte blonde.

En un mot, tout ce que les potiers, les peintres, les sculpteurs, les orfèvres ont pu inventer de soins, de prévenances, de bons procédés, de délicatesse exquise et d'attention scrupuleuse pour embellir et rendre plus commode, ô fumeurs, l'instrument de votre félicité, la pipe qui vous procure de si agréables satisfactions.

Il y en a partout, c'est une avalanche, un déluge, c'est l'éden des pipophiles, c'est un foyer de conspiration ouvert contre les membres de la tribu des tabacophobes. Vous en trouvez sur les tables, vous en voyez sur les dressoirs. Les cheminées en sont encombrées et tous les meubles en contiennent, sans compter celles que l'on ne voit pas et qui, vu leur fragilité, sont ramassées dans les tiroirs, comme les pipes en verre de Murano, si charmantes avec leurs ornements en émail bleu.

C'est l'hymne à la pipe chantée de tous côtés, c'est un poème plus complet que celui de Barthélemy, comme je l'ai dit en commençant, c'est enfin l'histoire

universelle racontée par la pipe — et pourquoi pas? Ne la retrouve-t-on pas mêlée sans cesse aux événements et aux chroniques de nos meilleurs écrivains?

Saint-Simon dans ses *Mémoires* parle de l'escapade des princesses à Marly. Le Dauphin, en rentrant chez lui, un soir, les trouva fumant des pipes qu'elles avaient envoyé chercher au corps de garde des Suisses.

Jean Bart, le héros légendaire des bureaux de tabac, qui l'exhibent en guise d'enseigne et le représentent sur leur carotte rouge à bord d'un vaisseau anglais, fumant tranquillement auprès d'un baril de poudre, Jean Bart allumait sa pipe dans l'antichambre du grand roi, à Versailles, au grand scandale des courtisans musqués de l'époque.

Pendant la guerre de Hollande les troupes étaient approvisionnées plus régulièrement de tabac que de vivres et bien souvent cette ration, remplaçant le pain, servait à engourdir les tiraillements de l'estomac.

Pour assurer son courage, le général Moreau demanda sa vieille pipe avant d'être amputé des deux jambes, et ne la quitta pas un instant pendant la cruelle opération.

Lassalle, qui mourut en héros à Wagram, à la tête de ses hussards, chargeait souvent la pipe à la bouche. C'était un fumeur intrépide. Il fit un jour des prodiges de valeur pour atteindre un feld-maréchal autrichien qui, la veille, pendant un armistice, n'avait pas voulu lui vendre une magnifique écume. Il le fit prisonnier et, dit le poète Barthélemy, il revint au camp.

En emportant la pipe et le propriétaire.

En récompense de ses hauts faits d'armes, Napoléon donna à Oudinot une pipe en écume enrichie de pierreries et représentant un mortier traîné sur un affût. Tenir de l'empereur ce souvenir lui plaisait mieux qu'une décoration ou un sabre d'honneur.

Les quatre sergents de la Rochelle voulant montrer que les approches de la mort n'altéraient pas leur sang-froid, attendirent en fumant leur pipe le moment de monter à l'échafaud.

Sous notre République, un ancien ministre de la justice n'est-il pas aussi célèbre par sa passion pour la pipe que par ses discours à la tribune?

D'autres citations abonderaient sous notre plume; mais nous nous en tiendrons pour le moment à ce vers :

Je préfère une once de tabac à un nonce du pape.
VOLTAIRE.

Ancien directeur des lettres et des sciences au ministère de l'Instruction publique, commissaire du gouvernement aux Expositions de 1867 et 1878, le baron de Watteville est un homme d'une grande courtoisie, à la parole enjouée et facile. Il a toujours pitié des profanes qui le visitent et il sait leur faire avec une bonne grâce charmante les honneurs de sa collection, sans qu'ils aient à découvrir ce qu'elle renferme

de plus intéressant au point de vue de l'art ou de la rareté.

Je ne dirai pas tout ce que j'ai vu chez lui, ce serait trop difficile et la mémoire la mieux exercée n'y suffirait pas, mais seulement ce que j'ai retenu de ma courte visite parmi les spécimens les plus curieux.

Voyons d'abord dans les époques éloignées les premières pipes à tabac connues. Celles-là viennent d'Amérique et datent d'avant la conquête du Mexique, le royaume dévasté par Fernand Cortès. On ne les rencontre plus que dans les tombeaux des Aztèques de Montezuma. Les Mexicains comprenaient les pipes à la façon des drageoirs du seizième siècle. Pour eux c'était un objet d'art sur lequel ils sculptaient des personnages fantastiques comme ceux qui grimacent sur les portails de nos cathédrales gothiques. M. de Watteville possède plusieurs de ces pipes incrustées de burgau et couvertes de bas-reliefs très fouillés. Elles sont toutes longues et plates. L'une des plus curieuses est celle qui représente la théogonie du pays. Les dieux se dévorent sans pitié au fur et à mesure qu'ils surgissent du ciseau de l'ouvrier. Ce précieux vestige d'une civilisation disparue a été l'objet d'une trouvaille. Il était la propriété d'un ébéniste ignorant qui le vendit trois francs comme bras de fauteuil.

Voici la pipe en hématite. Chez les Peaux-Rouges le rite sacré contient l'obligation de fumer. Ce n'est pas comme chez nous une distraction, c'est un devoir religieux qu'il faut accomplir. Voilez-vous la face,

membres de la Société contre l'abus du tabac qui lirez peut-être ces lignes : selon les Indiens, il n'y pas de plus beau privilège accordé à l'homme, car ils tiennent pour rien celui que nous apprécions tant en Europe et qui consiste à boire sans soif, pour consacrer notre supériorité sur les animaux.

Pas de délibération sérieuse chez eux, sans avoir au préalable fait apporter le calumet de la paix qu'ils fument, assis en cercle, avant l'ouverture de la discussion. Cela donne ainsi aux orateurs le temps de préparer leurs discours. Inutile d'insister, n'est-ce pas ? vous connaissez tous votre Fenimore Cooper.

M. de Watteville, dont la mémoire est inépuisable, aime à conter des anecdotes en montrant sa collection ; il est surtout très ferré sur les mœurs exotiques. Je tiens de lui que dans le Far-West, sur la ligne du Transcontinental qui va de New-York à San-Francisco, assez loin des mines d'or de cette cité, se trouve un gisement d'hématite. Ce minerai de fer est une substance très dure, possédant des propriétés particulières pour confectionner les calumets. C'est l'écume de mer des Peaux-Rouges. Pas de bonne pipe pour eux, si elle n'a pas été taillée dans un morceau d'hématite. Toujours en guerre par suite de leur humeur belliqueuse et de leurs incessantes rivalités, les Indiens ont neutralisé cette mine inépuisable de satisfactions pour tous. Chacun, seul et sans armes, peut y aller en tout temps et en pleine sécurité, chercher la précieuse matière. Jamais aucune tribu n'a songé à faire la

conquête de ce sol béni des fumeurs. La Caaba qui recouvre à la Mecque le tombeau de Mahomet n'est pas plus vénérée par les croyants du Prophète que, par les Peaux-Rouges, l'endroit où se rencontre l'hématite enviée.

Tout l'art délicat de la Renaissance se retrouve dans les pipes en buis sculptées pendant cette période. Celles de M. de Watteville, ciselées, dorées, enjolivées par la main des habiles ouvriers du moment, reproduisent des personnages en costumes élégants. Quelques-unes, avec leurs scènes animées et pittoresques, sont tout un poème de Ronsard. Rien de trop beau à cette époque pour recevoir et brûler l'*herbe à la reine*, la *Médicée*, ainsi qu'elle fut baptisée tout d'abord à la cour de Catherine de Médicis.

Au contraire, sous Louis XIV la pipe se fait austère comme Mme de Maintenon sur le retour. Elle est en terre, toute simple, petite, le fourneau microscopique et le tuyau très gros. Qui ne la connaît ? Elle est dans tous les tableaux de buveurs des peintres flamands. Greuze disait :

— Montrez-moi une pipe, je reconnaîtrai si elle appartient à une figure de Teniers.

Je n'ai pu m'empêcher de demander à M. de Watteville, au moment où il décrochait d'une panoplie l'un de ces spécimens et me le montrait, si ce n'était pas la pipe dans laquelle la grande Mademoiselle avait fumé,

Souillant sa lèvre rose à la pipe des Suisses.

— Le champ est libre aux suppositions. Cela n'a rien d'impossible, me répondit-il en riant.

L'histoire nous rapporte qu'on fumait déjà beaucoup sous le grand roi. La ferme des tabacs rapportait gros, près de deux millions. Aujourd'hui cependant nous avons quelque peu augmenté ce revenu. Malgré la contrebande il dépasse le chiffre fabuleux de 315 millions. Mais dans ce temps-là, ce plaisir était laissé aux mousquetaires et aux manants. Les grands seigneurs le dédaignaient. Comment voulez-vous du reste qu'un marquis du bel air imprégnât d'une odieuse odeur ses canons et ses manchettes. Il prisait. Aujourd'hui le cigare a changé tout cela. Tout homme qui ne fume pas est un homme incomplet.

La collection qui nous occupe renferme un souvenir de la guerre du Canada, une hache d'abordage en fer forgé, incrustée d'argent et sortant de la manufacture d'armes de Versailles. Cette hache est creuse et peut servir de pipe. Le manche forme le tuyau et la pique contient le fourneau. C'est là un présent royal de Louis XV aux chefs indiens qui, avec Montcalm, Bougainville et le chevalier de Levis, avaient soutenu la cause française au Canada. Aussi porte-t-il la date de 1763, celle du traité de paix où la Nouvelle-France fut cédée à l'Angleterre.

Je crois l'avoir dit, on fume de tout. La mode si capricieuse est actuellement au tabac. Rien ne dit que plus tard un autre combustible ne lui prendra pas toute sa vogue. Je n'en veux pour exemple que cette pipe

en ivoire faite dans la défense d'un mammouth fossile. Elle fut achetée par M. de Watteville à l'Exposition universelle dans la section russe. Cette pipe sert aux peuplades un peu sauvages du nord de la Sibérie, à fumer des champignons vénéneux. Terrible engin de plaisir pour ceux qui s'y adonnent. Quelques aspirations les grisent en un clin d'œil. Deux ou trois bouffées, de plus que la dose voulue, les feraient tomber foudroyés comme un bœuf piqué par une épingle trempée dans de l'acide prussique.

Il ne faut pas que j'oublie de mentionner la série des pipes du Nil blanc et du Nil bleu, provenant en grande partie de la collection formée par le célèbre égyptologue Jomard. A elle seule, elle vaudrait bien tout un chapitre. Chacune de ces Nubiennes a son caractère particulier. « Dis-moi quelle pipe tu fumes », peut-on dire à coup sûr dans la haute Egypte, aux habitants des bords du Nil, pour savoir l'endroit du fleuve où ils résident.

Rangées symétriquement comme des fusils dans un râtelier, les unes sont montées avec des bambous ou des roseaux, les autres avec des pattes d'aigle ou des cornes d'antilope ; presque toutes portent, à l'extrémité de leur tuyau, une grosse boule creuse destinée à contenir le foin mouillé que la fumée, pour se rafraîchir, doit traverser avant d'arriver jusqu'aux lèvres. Dans ce pays torride où le soleil brûle quelquefois les cervelles comme un coup de pistolet, les réfrigérants, très appréciés, jouent un grand rôle. Pour les peupla-

des primitives d'Assouan ou de l'île de Phylée, la pipe, à la fumée glacée, remplace le sorbet au marasquin de nos élégantes du Café Napolitain.

Dans la fabrication de ses pipes, chaque peuple a révélé ses soucis, ses habitudes et ses préoccupations particulières. Les pipes d'Orient résument les mœurs de ce pays.

Dans la Turquie d'Asie, l'ambre du bouquin, cette anche du fumeur, doit être laiteux, presque opaque ; on ne le veut à aucun prix translucide, car il ne permettrait pas ainsi de reconnaître immédiatement le poison dont quelques femmes esclaves dévorées de jalousie, se plaisent à le badigeonner au moment d'offrir le chibouque à leur seigneur et maître.

M. de Watteville possède quelques bouquins d'ambre qu'il a payés un prix fou. Les plus beaux relèvent de la joaillerie pour la valeur de la matière et du travail. Ils sont enrichis de grenats, de turquoises, de coraux ou de pierres précieuses. Dans le nombre on en rencontre un très simple, mais très rare, venant de l'Arabie Pétrée. Ce bouquin, que ne quittent guère les fumeurs du pays, formé par un mélange d'étain et d'une autre matière inconnue, mauvais conducteur de la chaleur, ne s'échauffe pas ; il reste toujours glacial sur les lèvres. Nos chimistes n'ont pas encore trouvé le secret de cet alliage.

A Brousse, pour fumer le blond latakié, tabac haché très fin en longues touffes soyeuses, un inventeur a

su flatter l'indolence orientale en créant un lullé de poterie rouge, muni de deux petites roulettes. Sans avoir à faire aucun effort, sans interrompre son extase contemplative, on peut changer de place sa pipe et la promener d'un mouvement facile autour de soi, comme un chariot d'enfant. C'est le sybaritisme du fumage. La mollesse asiatique apprécie fort tous ces raffinements qui ajoutent beaucoup de douceur à cette position horizontale que les Turcs affectionnent tant, couchés sur des divans encombrés de coussins.

Mais ces tuyaux, longs comme les trompettes des anges de Fra Angelico, ne sauraient convenir aux nomades de la Mésopotamie ; sans cesse en voyage sur le dos de leurs chameaux, il leur fallait quelque chose de moins encombrant, gardant sa couleur locale, ne tenant rien des mécréants. Ils ont créé (c'est à n'y pas croire si je ne l'avais tenu entre mes doigts) le brûle-gueule oriental, d'un seul bloc, en terre rougeâtre, à tuyau très court avec un embout imitant le bouquin d'ambre. — Ce n'est pas ce qu'il y a de moins curieux dans cette collection que je décris au hasard de mes souvenirs sans tenir compte des règles ordinaires de la transition.

Les habitants du Caucase, ces fiers Tcherkesses, sont de robustes gaillards à la poitrine solide pouvant aspirer comme un soufflet de forge; aussi leur faut-il à eux des pipes à deux fourneaux : *bis in idem*. A l'encontre de la pipe circassienne, la pipe du Gabon, fumée sous l'équateur, n'a qu'un foyer, en revanche

elle est pourvue de deux tuyaux en roseau, ce qui permet, en opérant alternativement, d'en laisser toujours un se refroidir.

Quelle est cette pipe gigantesque ? Elle vient de l'Oyapock. Bourrée d'herbes elle se tient perpétuellement allumée, les vestales du pays se chargent sans doute de l'entretenir. Ces énormes vaisseaux, le soir, produisent l'effet de lampions allumés, ou de cheminées d'usine, le long du fleuve. Ils sont percés de nombreux trous pour que chacun puisse y emmancher son tuyau et fumer à sa guise. Ce sont les idées phalanstériennes de Cabet transportées dans un autre hémisphère. Si le père Enfantin était un fumeur, il n'aurait pas préconisé d'autre pipe que celle-là qui résume si bien, en somme, la théorie du communisme.

Un voyageur qui a traversé l'Afrique a rapporté du Congo à M. de Watteville un curieux appareil inventé pour priser par les sauvages de la côte. Il se compose de deux roseaux très minces terminés par deux boules qu'ils introduisent dans les narines qu'elles bouchent alors hermétiquement. Il ne reste plus qu'à aspirer fortement le tabac râpé mis dans le creux de la main. Économie, bon marché et certitude de ne pas perdre ainsi un seul grain de la poudre sternutatoire. Pas si bêtes décidément, ces sauvages !

Dans les pays chauds la pipe à eau a généralement toutes les préférences des fumeurs. Rien de plus agréable du reste que cette fumée rafraîchie par l'eau qu'elle a traversée et dans laquelle toute son âcreté est

restée. Pour cela on se sert exclusivement du tabac de Tombeki rompu en petits morceaux et dont les senteurs enivrantes favorisent les poétiques rêveries.

Chez le baron de Watteville on rencontre les sortes les plus connues de cette pipe hydraulique : Houka en argent des bayadères de l'Inde, Kahalioun damasquiné des almées de la Perse, Narghileh niellés et guillochés des sultanes favorites du Bosphore. Ces appareils, rangés en bataille sur une tablette, sont accompagnés de leur tuyau en maroquin rouge ou vert, s'enroulant comme des serpents en capricieuses arabesques pour permettre aux lèvres de filtrer, sans aucun déplacement du corps, la vapeur parfumée des feuilles odoriférantes.

Mais je reviens au tabac. On ne met pas dans les pipes que du Caporal, du Virginie, du Maryland, du Latakié. Tous les goûts sont dans la nature et le meilleur est celui qu'on a : *Trahit sua quemque voluptas.*

La Chine fume de l'opium.

L'Afrique, sur certains points, du chanvre.

La Perse, des feuilles de roses et des confitures sèches.

Le Japon, une composition opiacée.

Les Tcooukchis, chasseurs de fourrures de l'extrémité nord de la Sibérie, adorent la saveur âcre de la sciure de bois imprégnée de jus de tabac.

M. de Watteville possède tout ce qu'il faut pour permettre instantanément, aux curieux qui le visitent, de se livrer, s'ils le désirent, à ces dégustations variées.

Ce sont, direz-vous, de véritables instruments de torture que vous vous garderiez bien, si vous étiez chez lui, de déplacer des murs où ils sont appendus avec tout leur attirail. Pour vous, peut-être, mais pour les autres ce sont là, au contraire, des moyens d'oublier un instant, en se procurant une sorte d'ivresse légère qui caresse les nerfs; car partout en Orient et en Occident, fumer, qu'est-ce? sinon obtenir une trêve à la tristesse, aux chagrins, aux préoccupations irritantes, aux pertes sensibles, par un étourdissement passager du cerveau.

Il faut bien le reconnaître, la pipe fait vivre bien des gens. Le métier de culotteur de pipes est facile mais peu lucratif. En outre, la pipe est toujours l'amie de l'homme et le console souvent de la femme. « Je te laisse ma femme et ma pipe, a dit Gavarni. Prends bien garde à ma pipe! »

Finissons cette longue nomenclature par les deux pipes d'honneur qui se dressent, en guise de candélabres, sur la cheminée du cabinet de travail. La première vient du Yemen, elle est d'un galbe élégant au foyer revêtu d'incrustations; la seconde appartenait à un derviche de Damas, elle est gigantesque, d'un travail exquis avec des nielles d'or et d'argent. Des tiges multipliées émergent de tous côtés, comme des tuyaux d'orgue, sur la noix de coco qui forme le récipient.

Je vous le dis, en vérité, collectionneurs mes frères, vous trouverez là toutes les pipes. Je crois que M. de Watteville ferait cent lieues pour en aller quérir une

nouvelle, si elle lui était signalée. Cependant il lui en manque une. Je la lui ai indiquée ; il ne l'aura jamais. C'est celle du Thibet. Il lui faudrait pour cela transporter chez lui la montagne du pays. Quand les bergers veulent fumer, ils font en terre deux trous qui se rejoignent perpendiculairement, l'un reçoit le tabac, l'autre sert au fumeur à aspirer à même par le conduit qu'il a creusé. Le système est primitif, mais il ne coûte pas cher. Il ferait certainement chez nous l'affaire des Auvergnats qui, n'aimant pas les dépenses inutiles, fument si peu, par économie.

*
* *

Après avoir reçu toutes ces explications, tourné et retourné pendant une heure dans cet arsenal de pipes, j'allais, en le remerciant, prendre congé de M. de Watteville quand j'eus l'idée de lui adresser quelques questions personnelles.

— Voulez-vous, lui dis-je, me permettre de vous *interwiever* à la façon des reporters américains?

— Très volontiers, me répondit-il. Commencez, je suis à votre disposition.

— Pouvez-vous me dire, d'abord, à quelle époque vous avez eu l'idée de faire cette collection ?

— Je suis devenu collectionneur d'une singulière façon. Tout enfant, mon père, qui occupait de hautes fonctions au ministère de l'Intérieur, me conduisit un jour chez le prince Elim Metchersky, général russe

qui avait dans son fumoir un assortiment de pipes vous faisant des yeux doux de quelque côté qu'on se retournât. La décoration très variée de cet intérieur me frappa beaucoup et je résolus d'arranger plus tard le mien de cette façon. J'avais dix ans et je commençais bientôt mes achats. Vous pouvez juger de leur multiplicité.

— Quelle est, selon vous, la meilleure de toutes les pipes ?

— Je ne vous répondrai pas en gascon, c'est celle qu'on aime le mieux. Selon moi, tous les tuyaux qui ne sont pas assez poreux pour absorber la nicotine, sont mauvais. La pipe en terre d'un seul morceau qui est, je le reconnais, fort bonne, se casse trop facilement. La pipe en terre rouge de Marseille avec un bout en merisier de Hongrie ou d'Arménie qu'il faut avoir soin de changer tous les huit jours, me paraît réunir toutes les conditions désirables.

— Avec autant de pipes et autant de tentations devant les yeux, sous les espèces les plus séduisantes, vous devez être un fumeur enragé ?

— Moi, me répondit tranquillement le baron, je fume la cigarette.

Un peu plus il m'aurait dit qu'il faisait partie de la Société contre l'abus du tabac.

J'espère que mes charmantes lectrices ne m'en voudront pas d'avoir traité si longuement un sujet qui les intéresse si peu.

LES
TIMBRES-POSTE ET LA TIMBROMANIE

LES
TIMBRES-POSTE ET LA TIMBROMANIE

Octobre 1883.

Ne riez pas! la timbromanie n'est pas seulement l'apanage du jeune collégien qui cache dans son pupitre son album de collectionneur, ses pinceaux et son papier gommé, à côté d'une douzaine de vers à soie ou de bouquins défendus. Née, il y a une trentaine d'années, pour servir d'amusement aux enfants et leur apprendre entre temps un tantinet de géographie, elle a bientôt passionné de très graves personnages, sans compter les jolies femmes à qui elle a littéralement tourné la tête.

Manie frivole, direz-vous. Non point; la timbromanie touche à l'art, à l'histoire, à la diplomatie et à beaucoup d'autres sciences très longues à énumérer. Elle produit des géographes précoces, car l'enfant, qu'elle intéresse, connaît les cinq parties du monde bien plus vite par son manuel de collectionneur que par la géographie de mon vieux professeur Louis Grégoire.

C'est aussi pour lui un cours d'histoire. Sur l'album bariolé, semé de petits carrés de papier offrant toutes les couleurs de l'arc-en-ciel, se déroule rapidement

comme un récit des événements qui remuèrent les peuples. C'est encore pour l'enfant un véritable apprentissage de ce drame émouvant de la vie humaine. Quel triste défilé que celui des effigies des rois éphémères ou des grands hommes d'un jour ! L'enfant n'apprend-il point aussi par les timbres-poste que telle émission a été lancée à la suite de tel fait historique ? A coup sûr, à la voir si souvent reproduite, il ne peut douter longtemps que la reine Victoria ne soit la souveraine de l'Angleterre et des possessions anglaises, car son image figure sur un nombre infini de timbres extrêmement variés. Enfin, en feuilletant l'album d'un collectionneur et en voyant le soin qui a présidé à l'exécution de toutes ces images, il est aisé pour tous de se rendre compte des tendances artistiques de tous les pays qui pavent la mappemonde.

Vous le reconnaissez déjà, n'est-ce pas, ami lecteur, la timbromanie mène à tout, comme l'étude du droit? Munissez-vous des ustensiles nécessaires d'abord et de patience ensuite. Achetez des albums, des ciseaux, une pince, du papier gommé, des pinceaux, une loupe. Et si vous voulez devenir aussi savant qu'Élisée Reclus et plus profond que Littré, croyez-moi, livrez-vous à cette passion, aussi inoffensive, assurément, que celle de la pêche à la ligne.

N'est-il pas bien grand, le rôle de ces petits carrés de papier qui voyagent sur toutes les parties du monde, distribuant de tous côtés les nouvelles en messagers fidèles?

Collés sur les enveloppes au-dessus de l'adresse, ces timbres font parcourir des kilomètres et des myriamètres aux mots d'amour, aux notes diplomatiques ou aux nouvelles les plus douloureuses et les plus terribles.

De tout temps on a entretenu des correspondances. Voyons depuis quand fonctionne la très utile administration des postes.

Les plus érudits n'ont point de documents sur l'histoire des postes avant le déluge. La Bible nous apprend seulement que la première lettre de faire part fut apportée à Noé sous la forme d'un rameau et que le premier facteur se présenta sous l'aspect d'une jolie colombe blanche.

D'après Hérodote, le grand Cyrus, roi des Perses et des Mèdes, installa la première poste pour lui. Il se servait de courriers à pied et à cheval, après avoir obtenu d'eux le serment de ne remettre ses missives qu'à celui qui devait les recevoir. C'est là le procédé ordinaire; mais Cyrus le perfectionna. Il pria quelquefois le réceptionnaire de la lettre de décapiter le messager pour s'assurer de sa discrétion. C'était là, convenons-en, un terrible moyen d'obtenir, autrement que par le serment, le secret professionnel.

A Rome, l'empereur Auguste organisa des relais, mais aussi seulement pour son usage personnel.

« L'historien Suétone désigne l'empereur Auguste comme ayant rétabli les relais de chevaux, qui, par

conséquent, avaient déjà été institués sous la République.

« Ces relais ou *mansions* servaient exclusivement au chef de l'État et à ses agents. Ils étaient entretenus aux dépens du public, qui ne pouvait en faire usage que par une faveur toute spéciale. Comme on le voit, ces institutions, entièrement gouvernementales, n'ont aucune analogie avec l'organisation du service des postes tel qu'il existe aujourd'hui. »

Ainsi s'exprime M. J.-B. Moëns, dans l'introduction de son livre les *Timbres-poste illustrés*.

L'historien byzantin Chalcondyle, qui vivait au xv° siècle, raconte que les courriers turcs dont les chevaux étaient fatigués, avaient le droit de démonter le premier cavalier venu et de prendre son cheval; le service de Sa Hautesse le padischah devait passer avant tout. Il affirme encore que l'odabâchi ou chef des pages du sultan était chargé d'élever et de nourrir des courriers auxquels on avait enlevé la rate pour les rendre plus agiles et plus dispos. Avis aux amateurs de sport pédestre qui songent à se mesurer avec l'Homme-vapeur ou veulent battre à la course l'Homme-télégraphe.

En France, sous Charlemagne, l'Université obtint le privilège de transporter à son profit les lettres des particuliers. Enfin, en 1464, le 19 juin, Louis XI publia l'édit suivant, *qui establit chevaux courants sur les grands chemins du royaume.*

INSTITUTION ET ESTABLISSEMENT QUE LE ROY LOUIS XI, NOSTRE SIRE, VEUT ET ORDONNE ESTRE FAIT DE CERTAINS COUREURS ET PORTEURS DE SES DÉPESCHES EN TOUS LES LIEUX DE SON ROYAUME, PAYS ET TERRES DE SON OBÉISSANCE, POUR LA COMMODITÉ DE SES AFFAIRES ET DILIGENCE DE SON SERVICE ET DE SES DITES AFFAIRES.

1. Ledit seigneur et roy ayant mis en délibération, avec les seigneurs de son conseil, qu'il est moult nécessaire et important à ses affaires et à son Estat de sçavoir diligemment nouvelles de tous costés et y faire, quand bon luy semblera, sçavoir des siennes : d'instituer et d'establir en toutes les villes, bourgs, bourgades et lieux que besoin sera jugé plus commodes, un nombre de chevaux courants de traitte en traitte, par le moyen dequel les commandements puissent être promptement exécutés, et qu'il puisse avoir nouvelles de ses voisins quand il voudra, veut et ordonne ce qui en suit :

2. Que sa volonté et plaisir est que dès à présent et dorésnavant, il soit mis et establi spécialement sur les grands chemins de sondit royaume, de quatre en quatre lieues, personnes fiables et qui feront serment de bien et loyalement servir le roy pour tenir et entretenir quatre ou cinq chevaux de légère taille, bien enharnachés et propres à courir le galop durant le chemin de leur traitte, lequel nombre se pourra augmenter s'il est besoin.

3. Pour le bien et surentretenement de la présente institution et establissement et générale observation de tout ce qui en dépendra :

4. Le roy, notre seigneur, veut et ordonne qu'il y ait en ladite institution et establissement et générale observation, et pour en faire l'establissement, un office intitulé : conseiller grand-maistre des coureurs de France, qui se tiendra près sa personne après qu'il aura esté faire ledit establissement, et pour ce faire luy sera baillé bonne commission.

5. Et les autres personnes qui seront ainsi par luy establies de traitte en traitte seront appelées maistres tenant les chevaux courants pour le service du roy.

6. Lesdits maistres seront tenus et leur est enjoint de monter sans aucun délay ni retardement et conduire en personne, s'il leur est commandé, tous et chacun les courriers et personnes envoyées de la part dudit seigneur, ayant son passeport et attache du grand-maistre des coureurs de France, en payant le prix raisonnable qui sera dit cy-après.

7. Porteront aussi lesdits maistres coureurs toutes dépesches et lettres de Sa Majesté qui leur seront envoyées de sa part et des gouverneurs et lieutenants de ses provinces et autres officiers, pourvu qu'il y ait certificat et passeport dudit grand-maistre des coureurs de France pour les choses qui partiront de la cour et hors d'icelles desdits gouverneurs, lieutenants

et officiers, que c'est pour le service du roy, lequel certificat sera attaché audit paquet et envoyé avec un mandement au commis dudit grand-maistre des coureurs de France, qui sera par luy establi en chacune ville frontière de ce royaume et autres bonnes villes de passage que besoin sera; ledit mandement adressant audit maistre des coureurs pour porter sans retardement lesdits paquets ou monter ceux qui seront envoyez pour les affaires du roy.

8. Et afin qu'on puisse sçavoir s'il y aura eu retardement et d'où il sera procédé, ledit seigneur veut et ordonne que ledit grand-maistre des coureurs et sesdits commis cottent le jour et l'heure qu'ils auront délivré lesdits paquets au premier maistre coureur, et le premier au second et aussi semblablement par tous les autres maistres coureurs, à peine d'être privez de leurs charges et des gages, privilèges et exemptions qui leur sont donnés par la présente institution.

9. Auxquels maistres-coureurs est prohibé et deffendu de bailler aucuns chevaux à qui que ce soit et de quelque qualité qu'il puisse estre sans le mandement du roy et dudit grand-maistre des coureurs de France, à peine de la vie. D'autant que ledit seigneur ne veut et n'entend que la commodité dudit establissement ne soit pour autre que pour son service; considéré les inconvénients qui peuvent survenir à ses affaires si lesdits chevaux servent à toutes personnes indiffé-

remment sans son sçeu ou dudit grand-maistre des coureurs de France.

10. Et afin que notre Très Saint-Père le pape et princes estrangers, avec lesquels Sa Majesté a amitié et alliance, par le moyen desquels le passage de France est libre à leurs courriers et mesagers, n'ayent sujet de se plaindre du présent réglement, Sa Majesté entend leur conserver la liberté du passage, suivant et ainsi qu'il est porté par ses ordonnances, leur permettant, si bon leur semble, d'user de la commodité dudit establissement, en payant raisonnablement et obéissant aux ordonnances contenues.

11. Mais pour éviter les fraudes que pourraient commettre les courriers et messagers allants et venants en ce royaume, lesquels, pour ne se vouloir manifester aux bureaux dudit grand-maistre des coureurs de France et à ses commis qui y résideront en chacune ville frontière de ce royaume, passeraient par chemins obliques et détournez pour oster la connoissance de leur voyage et entrée en cedit royaume, prenant pour ce faire autres chevaux et guides :

12. Sa Majesté veut et leur enjoint de passer par les grands chemins et villes frontières pour se manifester aux bureaux dudit grand-maistre des coureurs et prendre passeport et mandement tel qu'il sera dit, à peine de confiscation de corps et de biens.

13. Seront lesdits courriers et messagers visitez par lesdits commis dudit grand-maître des coureurs,

auquel ils seront tenus d'exhiber leurs lettres et argent pour connoistre s'il n'y a rien qui porte préjudice au service du roy et qui contrevienne à ses édits et ordonnances, dont ledit commis sera bien instruit pour y rendre son devoir et pour ce luy sera donné par ledit grand-maistre des coureurs de France plein et entier pouvoir de faire en vertu de celuy qui luy sera attribué par la présente institution et par les lettres de commission qui luy en seront expédiées.

14. Après avoir veu et visité par ledit commis les paquets desdits courriers et conneu qu'il n'y ait rien de contraire au service du roy, les cachetera d'un cachet qu'il aura des armes dudit grand maistre des coureurs et puis les rendra audit courrier avec passeport que Sa Majesté veut estre en la forme qui suit :

15. Maistres tenants les chevaux courants du roy depuis tel lieu jusqu'en tieu, montez et laissez passer le précédent courrier nommé tel, qui s'en va en tel lieu avec sa guide et malle, en laquelle sont le nombre de tant de paquets de lettres cachetées du cachet de nostre grand maistre des coureurs de France, lesquelles ont été par moi veues et n'y ay rien trouvé qui préjudice au roy notre sire, au moyen de quoy ne lui donnez aucun empeschement; ne portant autres choses prohibées et deffendues que telle somme pour faire son voyage, et sera signé dudit commis et non d'autres personnes.

15.

16. Lequel passeport demeurera ès mains du dernier maistre coureur ou ledit courrier se sera arrêté pour iceluy estre apporté au bureau général dudit grand maistre des coureurs de France, et des passeports sera fait registre qui sera appelé registre des passeports.

17. Lesdits commis seront tenus et leur est enjoint aussitôt que lesdits courriers estrangers seront arrivez et qu'il aura sceu leurs noms, le sujet de leur voyage et la part où ils sont à faire courir un billet pour en donner advis à leur grand maistre des coureurs qui en advertira Sa Majesté, si ledit courrier n'allait en cour et prist un autre chemin que celuy où serait ledit seigneur, pour se manifester audit grand maistre des coureurs, pour le conduire au roy, soit qu'il fut envoyé vers luy ou non.

Et s'il trouve aucuns desdits courriers estrangers et autres entrants dans ce royaume et sortant d'iceluy par chemins obliques et faux passages detournez ou chargez de lettres ou autres choses préjudiciables au roy notre sire, lesdits commis les mettront ès mains des gouverneurs ou leurs lieutenants en leur absence et les lettres ou paquets dont ils auront été trouvés saisis, seront envoyez par lesdits commis à leur grand-maître des coureurs qui les portera au roi pour sçavoir sur ce sa volonté et plaisir.

18. Et d'autant que la charge dudit conseiller, grand-maître des coureurs de France est moult d'im-

portance et requiert avoir fidélité, soigneuse discrétion et sçavoir et qu'au moyen dudit office et de ladite charge les articles de l'institution et establissement dessus dit doivent être bien gardez, entretenus et observez et estant iceluy establissement moult utile au service et à l'intention du roy, requiert y avoir bien notables personnes pour le tenir.

19. Ledit seigneur veut et ordonne que nul ne puisse être pourvu dudit office s'il n'est reconnu fidèle, secret, diligent et moult addonné à recueillir de toutes contrées, régions, royaumes, terres et seigneuries, les choses qui luy pourraient contribuer et pour luy apporter les nouvelles et paquets qui lui adviennent par ambassade, lettres et autrement qui touchent en particulier et en général l'estat des affaires du roy et du royaume et faire de toutes choses requises et nécessaires vrays mémoires et escritures pour le tout par lui et non autres estre rapportées à Sa Majesté.

20. Veut et ordonne que celui qui sera pourvu de ladite charge soit compris de ses conseillers et autres officiers ordinaires, compté et enrollé en l'estat de son hostel tout ainsi que l'un de ses conseillers et maistres d'hostel ordinaires à se trouver partout où le roy sera, sçavoir et entendre au roy ce qui pourra toucher les affaires dudit seigneur et l'en advertir et servir de ce qui sera nécessaire et touchera ledit estat.

21 Veut et ordonne que ledit grand-maistre des cou-

reurs de France ait l'entière disposition de mettre et establir partout où besoin sera, lesdits maistres coureurs, les déposséder si leur devoir ne font et pourvoir en leur place tel que bon luy semblera, même advenant vacation par mort, résignation ou autrement de leurs charges, lui a donné pouvoir d'y pourvoir et instituer d'autres en leurs places et en délivrer lettres, les faisant faire serment de fidélité et leur en donner actes sur lesdites lettres.

22. Veut et ordonne que ledit conseiller grand maistre des coureurs de France pour l'entretenement de son estat après avoir fait serment au roy, ès mains de son chancelier, de bien et loyaument servir, ait pour gages ordinaires la somme de huit cents livres parisis, lesquels seront pris sur les plus clairs deniers et revenus dudit seigneur, outre et par-dessus les droits et émoluments ordinaires qu'il prendra comme officier domestique ordinaire de l'hostel et maison dudit seigneur qui par autres lettres luy seront ordonnez et payez.

23. Et outre, il aura pension de mille livres par autres lettres dudit seigneur pour son dit office qui luy sera assigné et ordonné chaque année.

24. Veut et ordonne que tous maistres coureurs qui seront par ledit grand-maistre establis, ayent aussi pour leur entretenement en leurs estats pour gages ordinaires, chacun cinquante livres tournois, et chacun des commis qu'il aura près sa personne et autres

lieux que besoin sera, chacun cent livres pour leur entretenement et veut que les uns et les autres pendant qu'ils serviront jouissent des mêmes exemptions et privilèges que les officiers domestiques et commensaux de sa maison.

25. Et à ce que les maistres coureurs ayent moyen d'entretenir et nourrir leurs personnes et leurs chevaux et qu'ils puissent commodément servir le roy :

26. Il veut et ordonne que tous ceux qui seront envoyez de sa part ou autrement avec son passeport et attache du grand-maistre des coureurs de France ou de ses commis payent pour chaque cheval qu'ils auront besoin de mener, y compris celui de la guide qui les conduira la somme de dix sols pour chacune course de cheval durant quatre lieues fois et excepté ledit grand-maître des coureurs qu'ils seront tenus de monter, sans rien prendre de luy ni de ses gens qu'il mènera pour son service allant faire ses chevauchées et son establissement et pour les affaires de Sa Majesté; ensemble ne prendront rien de ses commis qui voudront courir pour les affaires pressées du roy au moins trois ou quatre fois l'an.

27. Et quant aux paquets envoyez par ledit seigneur ou qui luy seront adressés, lesdits maîtres coureurs seront tenus de les porter en personne, sans aucun delay de l'un à l'autre avec la cotte cy-mentionnée, sans en prétendre aucun payement; ainsi se contenteront des droits et gages qui leur sont attribuez.

28. Veut et ordonne les susdits articles et institution dudit grand office conseiller grand-maistre des coureurs de France et autres choses des susdites, soient à toujours observez et gardez sans enfraindre.

Fait et donné à Luxies, près de Doulens, ce dix-neuvième jour de juin, mil quatre cent soixante et quatre,

<div style="text-align:center">LOUIS</div>

En l'année 1556, le comte de Taxis fonda un établissement de poste dont le service se fit entre Bruxelles et Vienne. Cette création nouvelle obtint un grand succès sous Charles-Quint, qui fonda une poste permanente allant des Pays-Bas en Italie; et en 1681, Charles II, puis, en 1686, l'empereur Léopold élevèrent à la dignité de prince le comte Alexandre de Taxis.

Cet office de Tour et Taxis a traversé les révolutions. Chassée de Belgique, sous la république et l'empire, cette administration féodale reparaît sur la rive gauche du Rhin, en 1814, rétablie par les alliés.

En 1623, le gazetier rimailleur Loret annonçait à M^{lle} de Longueville la création d'

> Un certain établissement
> (Mais c'est pour Paris seulement),
> De boîtes nombreuses et drues
> Aux petites et grandes rues,
> Ou par soi-même ou son laquais.
> On pourra porter des paquets,

Et dedans à toute heure mettre
Avis, billets, missive ou lettre,
Que des gens, — commis pour cela —
Iront chercher et prendre là...
.
Et si l'on veut savoir combien
Coûtera le prix d'une lettre
(Chose qu'il ne faut pas omettre)
Afin que nul ne soit trompé,
Ce ne sera qu'un sou tapé.

La rime est assez riche et les vers honteusement plats. Au contraire, l'avis au public qui crée cette poste est composé avec une naïveté charmante. Il prévoyait tout avec une paternelle bonhomie et apportait une grave et importante innovation. Le voici tel qu'il fut imprimé primitivement :

INSTRUCTION POUR CEUX QUI VOUDRONT ESCRIRE D'UN QUARTIER DE PARIS EN UN AUTRE, ET AVOIR RESPONCE PROMPTEMENT DEUX ET TROIS FOIS LE JOUR SANS Y ENVOYER PERSONNE, PAR LE MOYEN DE L'ESTABLISSEMENT QUE SA MAJESTÉ A PERMIS ESTRE FAICT PAR SES LETTRES, VÉRIFIÉES AU PARLEMENT, POUR LA COMMODITÉ DU PUBLIC ET EXPÉDITION DES AFFAIRES.

« On faict a sçavoir à tous ceux qui voudront escrire d'un quartier de Paris en un autre, que leurs lettres, billets, ou mémoires seront fidellement portés et diligemment rendus à leur adresse, et qu'ils en auront promptement responce, pourveu que lorsqu'ils escriront ils mettent avec leurs lettres un billet qui portera *port*

paye, parce que l'on ne prendra point d'argent, lequel billet sera attaché à ladite lettre ou mis autour de la lettre, ou passé dans la lettre, ou en telle autre manière qu'ils trouveront à propos, de telle sorte néanmoins que le Commis le puisse voir et l'oster aysément.

« Chacun estant adverty que nulle lettre n'y responce ne sera portée qu'il n'y aye avec icelle un billet de port payé, dont la datte sera remplie du jour et du mois qu'il sera envoyé, à quoy il ne faudra manquer si l'on veut que la lettre soit portée.

« Le Commis Général qui sera au Palais vendra de ces billets de port payé à ceux qui en voudront avoir pour le prix d'un sol marqué et non plus, à peine de concussion, et chacun est adverty d'en achepter pour sa nécessité le nombre qu'il luy plaira, afin que lors que l'on voudra écrire l'on ne manque pas pour si peu de chose à faire ses affaires. Et en cet endroit, les Soliciteurs sont advertis de doner quelque nombre de ces billets à leurs Procureurs et Clercs afin qu'ils les puissent informer à tous momens de l'estat de leurs affaires, et les pères à leurs enfans qui sont au Collège et en Religion pour sçavoir de leurs nouvelles; Et les Bourgeois à leurs Artisans, les Tourières des Religions, les Portiers des Collèges et Communautés, et les Geolliers des Prisons feront aussi provision de ces billets.

« La première raison de ces billets de port payé est, que puisque le principal subjet de cet esta-

blissement est pour avoir prompte responce, cela ne se pouroit pas si les Commis qui porteront lesdites lettres dans les maisons estoient obligés d'attendre par tout le payement du port d'icelles.

« La seconde raison vient de ce que comme l'on écrit d'ordinaire plustost pour ses affaires que pour les affaires d'autruy, il est plus juste que celuy qui escrit paye le port que celuy auquel ladite Lettre est adressée. Et mesme s'il veut responce, il peut en ce cas enveloper dans sa lettre un autre billet de port payé afin que celuy qui le sert le face plus librement quand il verra qu'il ne lui coustera rien.

« La troisiesme raison est, parce que plusieurs voudront escrire à des personnes ausquelles par considération ils ne voudront pas faire payer le port, comme lors que les Soliciteurs escrivent à leurs Advocats ou Procureurs et les bourgeois à leurs Artisans pour sçavoir des nouvelles de leurs besognes, etc. Et qu'ainsi il seroit toujours nécessaire qu'il y eust des lettres ou on mist port payé, il est sans doubte que l'on ne porteroit pas si asseurement celles l'a que les autres sur lesquelles il y auroit port deub, d'où s'ensuiroit la ruine dudit establissement qui est fait pour la cômodité publicque, ce qui n'arivera pas lors qu'elles seront toutes d'une mesme sorte, et ou on aura non seulement mesme interest, mais encores plus de facilité de les porter.

« Pour la facilité de faire tenir ses lettres et pour en avoir responce deux et trois fois par jour d'un bout

Contraste insuffisant
NF Z 43-120-14

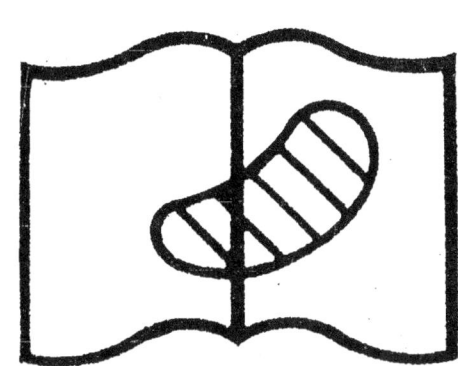

Illisibilité partielle

VALABLE POUR TOUT OU PARTIE DU DOCUMENT REPRODUIT.

de Paris à l'autre sans y envoyer exprès : Le Roy par ses Lettres, a permis pour cet effect de mettre en chaque quartier plusieurs Boëttes, lesquelles sont placées de sorte qu'il ny a point de maison qui ne soit très proche de quelqu'une de ses Boëttes, et ou on ne puisse en un instant sans se destourner y faire porter ses lettres.

« Il y a aussi plusieurs Commis desquels chacun vuidra les Boëttes de son quartier trois fois le jour, à six heures du matin, à onze, et à trois et les portera au Bureau qui est dans la Cour du Palais.

« Et au mesme temps on luy donnera tout ce qui sera pour les maisons de son quartier, où il portera lesdites lettres depuis 7. heures iusques à 10, et depuis mydy jusques à 3, et depuis 4. heures du soir jusques à ce qu'elles soient toutes renduës, ce qu'il fera facilement et promptement n'ayant qu'à les laisser dans les maisons sans attendre le payement port desdites lettres.

« Les lettres n'y les responces ne seront point prises dans les maisons mais dans les Boëttes seulement.

« Ces lettres seront cachetées ou non, comme il plaira à ceux qui escriront.

« Ce qui est à observer lors que l'on escrira est de mettre au dessus de la lettre, billet ou memoire

 « A Monsieur ruë

« Et lors la lettre sera portée chez luy.

« Et comme l'on escrira souvent à des personnes qui se trouveront plus tost au Palais que chez eux, en ce

cas, si l'on veut, l'on mettra au dessus de la lettre pour plus prompte expédition à Monsieur au Palais, ou en la ruë et si la lettre n'est prise au Palais, elle sera portée après l'heure du Palais passée, à la maison.

« Ce qui est encores à observer, est que tous ceux qui yront au Palais, auront soin en entrant ou sortant de passer au Bureau ou d'y envoyer, sçauoir s'il n'y point de lettre pour eux.

« Il y a des Boëttes dans le Palais affin que comme on voudra escrire quelque billet, ou y faire responce qui soit portée promptement, cela se puisse facilement.

« L'une de ses Boëttes est dans la grande Salle, et les autres dans la Cour pour la commodité de ceux qui ne vont dans la Salle.

« Ne se servira et n'escrira par cette voye qui ne voudra, mais ceux qui n'ont point de valets, ceux qui en ont de malades, ceux qui en ont besoin à la maison, ceux à qui on veut espargner de la peine, ceux qui en ont et qui ne sçavent pas les ruës, n'y les logis, ceux qui en ont de paresseux, ou qui ayment à se promener, et qui disent apres qu'ils n'ont rien trouvé, ceux qui en ont qui vont voir leurs parens, et gens de leurs pays au lieu de faire ce qui leur est commandé, trouveront une grande commodité et facilité par cette voye.

« Le marchand qui ne peut quitter sa Boutique qu'il ne perde quelque occasion de vendre.

« L'artisan qui ne peut laisser son travail, et à qui le temps est si cher et qui est obligé souvent d'envoyer advertir celuy qui luy a commandé de la besogne, qu'il luy manque encore quelque chose, Comme les Tailleurs de l'estoffe, de la soye, et les aures de mesme.

« Ceux qui sont atachez au service de quelqu'un comme sont tous les domestiques qui n'ont pas la liberté de sortir.

« Ceux qui sont incommodez de leur santé, ou de leurs créanciers.

« Ceux qui sont enfermez dans des prisons, dans des Religions et dans des Colleges, qui n'ont point de valets.

« Les Soliciteurs qui ont affaire à tant de monde, et qui outre leur Juges ont besoin du Procureur, de l'Advocat, du Clerc, et Secrétaire et autres.

« Les Gens de Cour qui courent toujours et qui ne font pas bien souvent la moitié de ce qu'ils voudroient faire.

« Enfin les gens de peine et de plaisir, les diligens et les paresseux, les escoliers et les Pères, les sains et les malades, les gens de Cloistre et du monde, les Maistres et les valets, les riches et les pauvres : Et en un mot presque tous les hommes et toutes les femmes, auront besoin et se serviront très volontiers de cette commodité.

« Pour les Faux-bourgs S. Iacques, S. Marcel, S. Victor, S. Antoine, S. Martin, et S. Denis, il y aura une

maison à la porte desd. Faux-bourgs ou toutes les lettres ou responces qui seront pour ceux qui logent ausdits Faux-bourgs seront mises : Et ou les particuliers les envoiront querir si bon leur semble, et ne seront portées lesdites lettres dans les maisons desdits Faux-bourgs, si ce n'est aux Religions et Communautez; l'esgard des Faux-bourgs S. Germain, et Faux-bourgs S. Michel, les lettres seront portées dans les maisons de ceux qui y demeureront.

« S'il y a faute par les Commis de porter toutes les lettres, on en advertira le Bourgeois qui sera nommé en chaque quartier. Et lors on fera raison et satisfaction.

« Les Commis commenceront à aller et à porter ses lettres le Aoust 1653, on donne ce temps là, afin que chacun aye loisir d'achepter des billets.

« Ceux qui demeurent ou qui vont pour quelque temps à leurs Maisons de Campagne proche de Paris, et aux environs, Comme S. Denis, S. Cloud, et autres lieux, auront soin de porter avec-eux de ces billets de *port payé*, afin que lorsqu'ils voudront escrire à Paris, ils puissent donner à qui que ce soit venant à Paris, leurs lettres avec un desdits billets. qui les mettant dans la première Boëtte qu'il rencontrera, elles seront renduës à leur adresse. »

Ce billet de port payé, voilà le premier timbre-poste. Mais c'est le *rara avis*. Quels sont les collectionneurs qui pourraient l'exhiber avec un légitime

orgueil? Seul peut-être, M. Feuillet de Conches possède la place d'un de ces billets qui entourait une lettre de Pelisson à M{llo} de Scudéry.

<center>* * *</center>

Savez-vous à qui revient l'honneur de l'invention des timbres-poste? Ne cherchez pas, c'est à l'Angleterre, s'il faut en croire la gracieuse légende que voici :

En 1837, dans un district du nord de l'Angleterre, un voyageur s'était arrêté dans une auberge d'assez triste apparence. Il se reposait tranquillement quand un facteur apporta une lettre pour l'hôtesse qui n'était autre qu'une jeune fille blonde et charmante. Celle-ci prit la lettre, regarda l'enveloppe un instant et demanda le prix du port.

— Deux schellings, dit le facteur.

— Ah! fit la jeune fille, c'est trop cher, je ne puis donner pareille somme.

— Soit, répondit le facteur, je remporte la lettre.

Ému par cette scène, le voyageur offrit de payer les deux schellings. La jeune fille ne voulait pas, et le facteur était déjà parti quand il le rappela pour acquitter le port. Puis, très intrigué, il questionna l'hôtesse sur les motifs de sa résistance, et lui arracha cet aveu :

Cette lettre venait de son frère, mais, trop pauvres pour payer la taxe, le frère et la sœur correspon-

daient au moyen de signes convenus tracés sur l'enveloppe.

Le voyageur, qui était sir Rowland-Hill, membre de la Chambre des Communes, quitta l'auberge tout préoccupé de son aventure.

Après une lutte assez longue, la Chambre des Communes acceptait l'affranchissement de 1 penny (2 sous) par lettre, et sir Rowland-Hill était officiellement chargé de diriger l'émission des premiers timbres-poste.

Autre anecdote citée par un de mes amis.

Un vieux marchand polonais, — ce que dans le quartier du Marais on appelle un *Polak* — se présentait régulièrement tous les dimanches matins à la poste restante à Paris, et là, avec un empressement bien naturel de la part de celui qui attend des nouvelles du pays, il demandait s'il n'y avait pas pour lui une lettre de Cracovie.

Il s'en trouvait toujours une, mais toujours sans affranchissement; en la lui présentant, l'employé réclamait un *port dû* assez considérable. Avec une ponctualité sans pareille, le Polonais après avoir jeté un coup d'œil sur l'enveloppe de la lettre, la restituait, sans en prendre connaissance. Tant et si bien qu'à la fin l'employé, intrigué lui demanda pourquoi, alors qu'il semblait si désireux de recevoir des lettres, il les refusait sans exception :

— Je puis vous l'expliquer d'autant plus librement, répondit le Polonais, que je suis sur mon départ. Les

lettres coûtent cher et voici ce que nous avons imaginé les miens et moi pour nous transmettre gratis de nos nouvelles.

Sur l'enveloppe où j'ai toujours le temps de jeter les yeux, ma femme écrit le mot : *Monsieur*, ma fille met mon prénom, mon fils mon nom : c'est mon gendre qui se charge de la *poste restante* et ma petite-fille qui écrit *Paris*. Comme cela j'ai sans bourse délier et en reconnaissant l'écriture des miens, des nouvelles de toute la famille.

* *

Bientôt tous les pays du monde suivirent l'exemple de l'Angleterre. En 1849, parurent en France les premiers timbres, à l'effigie de la République. La Turquie, comme toujours, fut la dernière en Europe à se soumettre à cette innovation. La première émission ne date chez elle que de 1863.

Ce n'était pas tout que de créer le principe du timbre-poste. Après la théorie, la pratique. La fabrication présentait des difficultés qui furent bientôt surmontées. Au moyen de tours à guillocher, les graveurs obtinrent des dessins d'une ténuité extrême. Les timbres étaient déjà d'un bel aspect, c'était l'agréable. Il fallait songer à l'utile; or, il est dans la nature des peuples de n'être jamais satisfaits. Les voyageurs qui jadis ont roulé en diligence se plaignent maintenant de la lenteur du train rapide qui les emporte à toute vitesse.

De même, les Anglais oubliant déjà le progrès réalisé, criaient bien haut contre la difficulté qu'ils éprouvaient à coller et à séparer les timbres. Afin de les satisfaire, en 1851, sir Archer imagina de pointiller les feuilles pour pouvoir détacher rapidement chaque timbre, sans le secours des ciseaux. Nous n'en savons rien, mais nous sommes persuadés qu'il y a encore des mécontents.

*
* *

On dit que les chiffres ont leur éloquence, je livre ceux-ci à vos méditations. La Monnaie de Paris, où étaient imprimés jadis les timbres-poste français, émettait alors une fois par an, à époque fixe, 12 millions de feuilles de 150 timbres, soit en chiffres ronds 1,800 millions de timbres de différents prix.

Et encore faut-il faire la part de la fraude, car il paraît qu'il y a des faux monnayeurs de timbres.

Un dernier mot à propos de la fabrication des timbres. Les différentes couleurs de ces petits carrés de papier, leur dessin d'une si grande finesse, fatiguent beaucoup la vue des ouvriers occupés au classement, aux maniements divers des timbres-poste. Beaucoup d'entre eux contractent des affections nerveuses, dont le résultat est d'amoindrir l'intensité et le bon fonctionnement de leur système optique.

Récemment, l'Administration des postes, ayant dressé la statistique des lettres qu'elle transporte,

constata avec stupéfaction que leur nombre était de beaucoup supérieur à celui des timbres-poste.

D'où pouvait venir cette différence ? M. Cochery s'émut. Il avait entendu parler de certaines communautés religieuses qui collectionnaient les timbres à outrance dans un but soi-disant charitable, tel que l'achat d'un lit dans un hôpital pour un vieillard indigent ou le rachat d'un petit Chinois destiné à périr dans le fleuve Jaune. Il fit ouvrir une enquête, mais de ce côté-là on ne découvrit rien que de très régulier. Tout au plus les communautés avaient-elles eu tort de propager cette fable qu'il suffisait d'un million de vieux timbres pour racheter un petit Chinois.

En même temps, la police opérait une descente, suivie d'une saisie, chez deux marchands de timbres-poste, d'origine italiennne, établis à Paris, mais là encore, on ne découvrit aucune fraude.

Enfin, à force de chercher, on apprit un jour qu'il existait, à Genève, une usine où se faisait le lavage des timbres. Or, voici ce qu'était cette usine : un étranger annonçait dans les journaux français des remèdes spéciaux ; il vendait à diverses maisons de commerce, en rapport avec la France, les timbres qu'il recevait en échange de ses produits, y ajoutant *ceux qui affranchissaient ses lettres* et qu'il avait préalablement nettoyés. Et voilà tout ! Il n'y avait vraiment pas de quoi crier si fort !

M. Arthur Maury, le célèbre marchand de timbres

poste pour collections, auquel nous empruntons cette anecdote, s'exprime ainsi dans un petit placard intitulé : *La vérité sur le lavage des timbres :*

« C'était la première fois que nous faisions pareille découverte; d'ailleurs nous n'avons jamais prétendu que de faux monnayeurs de ce genre n'existaient point, n'en sachant rien; nous avons seulement dit que cela nous semblait tout à fait impossible, vu le temps que demandait le travail multiple du choix des timbres, du lavage, du gommage *un par un*, et surtout vu la difficulté de placer ce produit frauduleux, car il faudrait de grandes maisons de commerce ou de banque comme complices. Combien M. Naquet (M. Naquet fait partie de la commission chargée par le ministre des postes et télégraphes de trouver un type de timbre défiant la contrefaçon et le lavage), combien M. Naquet pourrait-il laver et regommer de timbres dans un jour? Mettons cent. A 15 centimes, cela fait 15 francs. Supposons qu'on veuille les placer en détail, il faudrait bien perdre une journée en faisant une remise aux complices. Voilà un triste métier qui ne rapporterait pas cent sous par jour. »

Et M. Maury conclut de la sorte :

« Mais puisque des expériences de laboratoire — qui réussissent à peu près une fois sur vingt, et encore si on opère avec des timbres nouvellement oblitérés — prouvent qu'on peut les remettre à neuf, il faut sans délai prendre des précautions, car le timbre-poste, agent merveilleux de contrôle et de comptabi-

lité, ne doit pas pouvoir être soupçonné. La seule chose pratique est que l'impression soit délébile. »

Le vœu de M. Maury doit être exaucé.

<center>* * *</center>

A côté du commerce des timbres à l'usage des malins et des ambitieux qui veulent se substituer à la maison Cochery et Cie, il y a le commerce honnête, mais quelque peu étrange, des fournisseurs de collections.

C'est vers 1860 que se fondèrent les premières maisons de commerce de timbres, et le premier marchand à Paris fut un nommé Laplante, qui y fit une petite fortune. Il habitait rue Christine, n° 2. C'était, à l'époque, une puissance en son genre.

Aujourd'hui, on trouve à Paris plus de 150 marchands de timbres, sans compter les spécialistes, comme Arthur Maury, Charles Roussin, Bailleux, et surtout à Bruxelles, comme J.-B. Moëns.

Tous ces notables commerçants figurent au Bottin. Parmi eux, il y a même un malin qui a peut-être troqué son nom véritable contre un autre dans le genre d'Aabert ou d'Aacart, pour être, à l'aide de deux A consécutifs, placé le premier de par la loi de l'alphabet. Où l'amour-propre va-t-il se nicher?

Tel marchand que je pourrais nommer, vend jusqu'à deux millions de timbres et trente mille albums

par an. Sa maison de commerce est assise sur les bases d'une véritable administration. Entrez-y, vous y serez ébahi du nombre des employés, de l'ordre qui y règne.

Dans les grandes banques, on range méthodiquement ainsi les titres et les coupons. Là aussi le classement des timbres-poste se fait d'une manière on ne peut plus minutieuse, et ce ne sont pas les casiers et les petits compartiments qui manquent.

Bien plus, la maison ne dédaigne pas la puissance de la presse; elle possède un journal, un organe officiel de ses idées. Des chroniqueurs spéciaux annoncent au public tout ce qui se passe dans le monde où l'on s'occupe de timbres. Livres, journaux, revues, les timbromanes ont tout cela. Ils n'ont plus rien à désirer.

Et ne me demandez pas comment les marchands se procurent les quantités de timbres qu'ils débitent. C'est un réseau aussi difficile à débrouiller que l'intrigue d'un roman de Gaboriau.

Pourtant les principaux fournisseurs sont les bureaux de tabac, les courtiers marrons, les agents américains et une foule de petits industriels. Des échanges s'opèrent à travers des milliers de lieues. Rien n'arrête les timbrophiles, ni la distance, ni le coût des communications.

La vente se fait en gros et en détail, par la poste, par le télégraphe, par le téléphone. Les grandes mai-

sons expédient de tous côtés aux petits débitants des paquets cachetés portant leurs marques, leurs chiffres, et contenant des douzaines de timbres, les uns communs, les autres rares. Et tous ces paquets sont achetés depuis dix centimes jusqu'à... des prix fabuleux.

Il arrive souvent à un marchand de timbres de recevoir par courrier une commande de 500 francs, et chaque jour des Allemands, des Anglais, des Américains, flanqués de lourds albums, viennent s'approvisionner de nouvelles marchandises, car lorsqu'il n'y en a plus, il y en a encore, et les négociants qui sont à court de timbres n'ont qu'à s'adresser directement à l'administration des postes de chaque nation. Elle leur donne au prix coûtant des timbres neufs de toute nationalité.

*
* *

Mais on ne s'improvise pas plus facilement collectionneur de timbres qu'on ne se met dans la peau d'un notaire ou dans celle d'un pêcheur à la ligne. Il faut faire une école et passer par l'inévitable série de déboires que procure l'inexpérience.

Pour les débutants, il existe des manuels, des catalogues descriptifs où peuvent se puiser les premières notions de la timbrophilie. C'est d'abord le *Moniteur du collectionneur de timbres-poste*, qui paraît à Manchester; le journal *le Timbre-poste* et le *Catalogue* de J.-B. Moens; l'*Ami des timbres-poste* de Ch. Roussin;

the Philatelist, de Londres; *der Philatelist*, de Dresde; la *Revue orientale et américaine*, qui se publie à Paris et donne les prix courants des timbres-poste; le *Magasin pittoresque*; le *Cours du commerce*; le *Timbrophile*; l'*International*; l'*Heure de loisir*; que sais-je ? Quelques-uns de ces organes ont peut-être disparu, mais il s'en fonde d'autres tous les mois. Les collectionneurs n'ont que l'embarras du choix et en fait de documents, ne pas oublier de consulter le journal fait par le Grand Jacques en 1865.

En dehors de ces publications, des albums ont été créés pour guider le collectionneur sur la façon de disposer sa collection.

M. Arthur Maury a publié des albums et un catalogue qui passent pour le modèle du genre et constituent un véritable travail de bénédictin. Les timbres-poste, les enveloppes, les timbres-télégraphe, préalablement recherchés, y sont classés par ordre d'émission, avec les valeurs et les couleurs, et chaque timbre est décrit dans la case même qu'il doit occuper.

Ce catalogue renseigne aussi les amateurs sur les prix courants des timbres, depuis les ordinaires qui valent un sou, jusqu'aux rarissimes qui valent deux ou trois cents francs. Et ne croyez pas qu'une collection de timbres assez complète soit à la portée de toutes les bourses. Je n'exagère pas en disant qu'une pareille collection revient au bas mot de 50 à 100,000 francs.

Aussi les grandes collections particulières sont-elles

rares. Je vais sans doute bien vous surprendre en vous disant que la plus importante appartient à M. de Ferrari, un érudit de première force. Il y a quelques années, ce collectionneur émérite acheta successivement le fonds d'un marchand de timbres-poste bien connu, et celui d'un amateur; puis il s'attacha ces deux messieurs, le premier comme conservateur en chef, le second comme conservateur adjoint. La grande Catherine, on s'en souvient, procéda ainsi avec son ami Diderot, et ne trouva rien de plus délicat, après avoir acheté sa bibliothèque, que de le nommer conservateur à vie avec un traitement digne de lui et digne d'elle. Depuis, la collection s'est accrue dans des proportions considérables, et son propriétaire achète encore tous les jours. Il a déjà dépensé, dit-on, près d'un million et demi rien qu'en timbres-poste, et tel est le travail que nécessite une semblable entreprise qu'il y a une manutention spéciale avenue du Coq. C'est là que se font les achats, les échanges, le triage et le classement des timbres. La bibliothèque, qui ne contient pas moins de deux à trois cents volumes, se trouve, dit-on, en Silésie. Ne cherchez jamais à la voir même en faisant le voyage. M. de Ferrari s'est promis de ne l'ouvrir au public que lorsqu'elle serait complète, et les gens bien informés prétendent que le classement des timbres demandera encore neuf ans de travail. Ceux qui sont pressés ont donc le temps d'attendre.

Tout autre est M. Arthur de Rothschild, dont la

collection de timbres-poste est évaluée à deux cent mille francs environ. M. de Rothschild n'est point jaloux de ses richesses, il les étale au contraire avec une certaine complaisance, et ses amis et tous ceux qui sont quelque peu timbrophiles peuvent être admis à feuilleter les cent et quelques volumes merveilleusement reliés dont se compose sa collection particulière.

M. de Rothschild, qui a publié un livre sur les postes, a recherché les variétés de nuances, de filigranes, de dentelures, de dimensions. Il a souvent douze spécimens pour un seul et même timbre. Aussi sa collection est-elle citée avec respect dans le monde timbromane à côté de celle de M. Philbrick, le Lachaud du barreau anglais.

Du reste, M. de Rothschild n'est pas un collectionneur ordinaire. Il a au plus haut degré l'amour de l'art et, il y a quelques années, il a fondé, vec le concours de MM. Donatis, L. Monnerot, Ph. de Bosredon, Legrand, Ph. de Ferrari, H. Durieu, Yorick Carreton, Schmit de Wilde, baron Aymar de Saint-Cand, Ch. Nicot, Ch. Martel, S. Koprowski, H. Skepper et W. Cossmann, une Société timbrologique qui a pour objet l'étude des timbres considérés, soit en eux-mêmes, soit dans leurs rapports avec la chronologie, l'histoire et la géographie, avec l'administration et les finances, avec la linguistique et les beaux-arts.

Cette Société française de timbrologie a son siège rue de Grammont. Elle est présidée par son fondateur, M. Arthur de Rothschild lui-même. Elle se

compose : 1° de membres titulaires; 2° de membres correspondants; 3° de membres libres.

Les dames peuvent faire partie de la société. La cotisation annuelle des membres titulaires est de 20 fr.; celle des membres correspondants, de 10 fr. Les membres libres sont ceux qui, en raison de services rendus à la timbrophilie, sont, sur la proposition du conseil, appelés à faire partie de la société sans être soumis à ses obligations.

La société se réunit, en séance ordinaire, le premier jeudi de chaque mois, à huit heures du soir, et, en cas de fête, le jeudi suivant.

Toute discussion étrangère à l'objet des travaux de la société, et, notamment, toute controverse religieuse ou politique est rigoureusement interdite. Sont également prohibées toutes les opérations ayant pour objet le commerce ou l'échange des timbres pendant les séances ou par l'entremise de la société.

La société a un Bulletin qui paraît tous les ans, et elle a commencé un catalogue général de la collection des timbres-poste.

Seulement, j'ai bien peur que ce catalogue n'ait le sort du *Dictionnaire de l'Académie* et qu'il ne soit jamais terminé.

Revenons maintenant à nos collectionneurs. A côté des collections superbes dont nous avons déjà parlé, il y en a quelques-unes qui, sans avoir la même importance, méritent cependant d'être signalées.

De ce nombre est celle du docteur Legrand, de Neuilly. M. Legrand est un timbrophile convaincu ; il a publié dernièrement un ouvrage sur les timbres du Japon ; mais sa collection est sous clef et nul ne peut voir les 100,000 timbres dont elle se compose.

Vient ensuite la collection de M. de Bosredon, ancien conseiller d'État sous l'Empire. M. de Bosredon a publié différents ouvrages et notamment une bibliographie assez complète.

On me dit aussi que Pierre Zaccone possède une belle collection de timbres. Du reste, les timbromanes ne se comptent plus à Paris, et ils se rencontrent un peu partout. Rien que dans le monde du théâtre admirez les collectionneurs de marque et de qualité : Léonide Leblanc ; Eiram, qui vient d'être engagée à l'Odéon ; Alexandre, de la Gaîté ; Montaubry, de l'Opéra-Comique. Par exemple, ne cherchez pas de timbrophiles parmi les peintres. On n'en connaît pas un seul.

* * *

C'est pourtant l'Angleterre qui a mis la timbromanie à la mode. Mais les insulaires d'outre-Manche sont plus pratiques que nous autres Français. Ils ont des trucs pour se procurer des timbres à meilleur compte. Témoin ce brave banquier de Londres qui, ayant promis à son neveu une collection de timbres-poste, ne trouva rien de mieux pour tenir sa parole, en dé-

boursant le moins d'argent possible, que de faire inscrire dans le *Times* l'annonce suivante :

Mariage. — *Une jeune personne, âgée de vingt ans, brune, jolie, ayant huit cent mille francs de dot et deux millions à revenir, épouserait un honnête homme, même sans fortune. Les lettres seront reçues jusqu'à la fin du mois à l'adresse H. C. Million, au bureau du journal.*

Grâce à cet ingénieux stratagème, notre homme put réunir, en moins d'un mois, plus de vingt-cinq mille timbres et offrir à bon compte à son neveu l'une des plus riches collections du monde.

Mais comme, ici-bas, tout est imité, ce procédé économique a été employé par des spéculateurs que les tribunaux, sévères mais justes, comme M. Pet-de-Loup, ont traités d'escrocs, et condamnés comme tels.

Avec les timbres, des amateurs habiles et intelligents ont fait des spéculations avantageuses, tout en suivant les lois de la probité commerciale. Ainsi, l'un des marchands des plus connus ayant acheté, avant que l'unité italienne fût consommée, tous les timbres des petits États, tels que les États de l'Église, Modène, Parme, Toscane, Naples, a gagné là-dessus toute une fortune. Et cela se comprend; ces timbres, étant devenus introuvables, ont atteint des prix énormes sur le marché.

*
* *

Chose assez curieuse, les ventes de timbres-poste qui ont eu lieu à l'hôtel Drouot n'ont pas réussi. On a

dû se contenter d'une bourse officielle des timbres. Cette Bourse d'un nouveau genre se tenait d'abord aux Tuileries, ensuite au Luxembourg, puis, un beau jour, elle disparut pour reparaître ailleurs quelque temps après.

Un dimanche, vers cinq heures, je remontais en flânant les Champs-Élysées, m'arrêtant parfois devant les guignols, chers à Charles Nodier, lorsqu'au coin de l'avenue Gabriel et de l'avenue Marigny, en face de l'Élysée et de l'hôtel Laffitte, je tombai tout à coup au beau milieu d'une foule compacte.

Et c'étaient des cris, des bousculades, un brouhaha ! J'aurais pu me croire dans le temple de Mercure, à l'heure où les agents de change et les coulissiers luttent autour de la corbeille, — non, j'étais en plein dans la Bourse des timbres-poste.

C'est là que les débutants viennent acquérir, à leurs dépens, la science nécessaire. On y voit des boursicotiers de tout âge et de toute grandeur, des petits, des gros, des moyens, des élégants et des bohèmes. Toutes les conditions sociales, toutes les professions, toutes les nationalités y sont représentées. Rien de plus curieux que ce spectacle. De ci, de là, des vendeurs passent dans la foule en criant leurs marchandises. Ils portent en bandoulière des gibecières où les timbres sont entassés comme la monnaie dans les sacoches des encaisseurs.

Et l'on feuillette les albums, on lit les journaux timbrophiles, on discute, on marchande, on vocifère.

De temps en temps, au milieu du tumulte, on entend de ces offres :

— J'ai du 60 Kopeck bleu.

— Qui veut de l'Uruguay 1872?

— Je prends du Ceylan 1873 à 30 centimes.

— Je vends du Turc 1862. Il est en papier pelure.

— Il y a marchand du Pérou 1866 à 40 centimes.

— J'achète du Président 1849 !

— J'ai de l'Empereur lauré et de l'Empereur non lauré.

— Quel est le cours des Colombie?

— Qui veut des Cap de Bonne-Espérance?

Un marchand élève un paquet au-dessus des têtes.

— Il y en a 1,500 pour 25 centimes, clame-t-il.

— Envoyez ! répond quelqu'un.

Quelques instants après, c'est au tour de l'acheteur à détailler sa marchandise.

— Pas cher ! 25 timbres Empire français pour un sou !

C'est pour rien, en effet.

Des paquets de timbres ordinaires se vendent sans être ouverts et parfois l'acheteur crie en décachetant l'enveloppe : voleur ! canaille ! vieux filou ! C'est très amusant. Je suis persuadé que, la veille du marché, plus d'un a la fièvre et se demande avec angoisse si les Guatemala monteront ou si les Shangaï descendront, ou même si quelque krach formidable n'enverra pas dans le septième dessous les Nouvelle-Ecosse 1857.

.'.

Quelques-uns de ces bouts de papier de un à deux centimètres carrés sont cotés à des prix fabuleux.

Le plus rare des timbres français, celui de un franc, couleur orange, *émission* 1849, vaut 200 francs neuf et 60 francs s'il est oblitéré. Avis à ceux qui en possèdent.

Le *Hawaï* de la première émission, avec des chiffres au lieu de dessin, s'échange couramment contre un billet de mille francs, s'il est en bon état de conservation.

Les deux timbres de la *Réunion* de 1852, l'un de 15, l'autre de 30 centimes, tirés sur papier à lettre azuré, à l'aide d'un cliché typographique, valent plus de mille francs les deux.

Mais le phénix, *rara avis*, c'est celui de l'*Ile Maurice* 1850. Qu'il soit rouge ou bleu, oblitéré ou non; pourvu qu'il porte *Post office* comme légende, il se vend 1,500 francs, ni plus ni moins. Tâchez de le rencontrer, amis lecteurs, mais n'y comptez guère, car tous les chanceliers, tous les consuls ont été sollicités de tous les coins de l'horizon par des lettres suppliantes, pour retrouver la précieuse et minuscule pièce en question.

Entre ces glorieux timbres, si haut cotés, et le menu fretin qui se donne à deux pour un sou, il y a place pour la bonne moyenne des timbres petits bourgeois qui valent de un à cinq francs, et pour des spé-

cimens moins rares que les *Ile Maurice* 1850 ou les *Réunion* 1852.

Ainsi le timbre du *Mexique*, *Guadalaxara* blanc 1/2 réal 1867 se vend oblitéré 250 francs.

Celui de la *Guyane anglaise*, rond, noir ou jaune 1850 — 275 francs, oblitéré. Le timbre télégraphique de *Bavière* 1870 est estimé 120 francs, neuf.

Celui d'*Espagne*, rouge 2 réaux 1851, vaut 250 francs s'il est neuf et 100 francs s'il est oblitéré.

A propos de ce dernier timbre, il me revient en mémoire un fait de guerre assez curieux. C'était en 1873, don Carlos tenait la campagne avec ses bandes victorieuses, et le gouvernement espagnol avait besoin d'argent. Il eut l'idée de créer une série de timbres-poste sur lesquels étaient écrits ces mots : *Impuesto de guerra*, et pour lever cet impôt de guerre. Il exigea qu'on se servît de ces timbres particuliers en sus de l'affranchissement ordinaire. Malheureusement, don Carlos, ayant eu connaissance de la chose, décréta les mêmes mesures que son cousin Alphonse XII; si bien que, menacés des deux côtés à la fois, les Biscayens, les Navarrais et les Catalans prirent le sage parti de ne plus écrire. Il n'y a qu'en Espagne où ces choses-là arrivent.

*
* *

Maintenant, si l'on considère les timbres non plus en amateur ou en spéculateur, mais en flâneur et en

dilettante, on en trouve de fort jolis et parfois de fort étranges.

Il y en a de toutes les formes : de rectangulaires et c'est la généralité ; de triangulaires, comme ceux du Cap de Bonne-Espérance ; d'ovales, comme ceux du Brésil. Et si la plupart sont grossièrement exécutés, il en est quelques-uns qui sont gravés avec art et que l'on peut considérer comme des œuvres charmantes.

Il le savait bien, le mystificateur non moins anglais que rusé qui, désireux de se procurer une belle collection de timbres à bon compte, fit insérer un jour l'annonce dont suit la teneur dans les principaux journaux de Londres :

Pour vingt centimes (two pence), envoyés en timbres-poste à l'adresse X. B. Z., aux bureaux du journal, tout le monde recevra un magnifique portrait de Napoléon III, gravé par Barre, graveur de la Couronne.

Bien des gens ne se le firent pas dire deux fois et envoyèrent la somme demandée. Mais quelle surprise au retour ! Le portrait gravé par Barre n'était autre qu'un timbre d'un centime à l'effigie de Napoléon III. Il n'y avait plus qu'à rire de la supercherie. C'est à quoi se résignèrent les naïfs qui s'étaient laissé prendre.

On ne croirait jamais que les timbres les plus élégants se fabriquent chez les peuples les moins artistes

qui soient au monde. J'ai nommé les Américains.

Il est vrai que les États-Unis, ayant changé souvent leurs modèles, offrent aux collectionneurs une très nombreuse variété de timbres-poste.

Les Yankees ont pris l'habitude de ne jamais écrire une lettre sans admirer quelques minutes le portrait d'un de leurs grands hommes.

Chez nous, le plus grand honneur qu'on puisse faire aux célébrités du jour, c'est de les vendre au printemps à la barrière du Trône sous les espèces du pain d'épice. Les Américains sont plus respectueux envers leurs gloires ; ils les collent en effigie sur leurs enveloppes et leurs paquets.

Peut-être suivrons-nous un jour leur exemple, et M. Cochery deviendra-t-il le grand dispensateur de la popularité ! Ce jour-là, les photographes auraient une rude concurrence.

Mais les timbres américains ne sont pas toujours des portraits. Souvent ils représentent — ce qui vaut mieux encore — des scènes historiques, comme la découverte de l'Amérique par Christophe Colomb.

Dans un cadre minuscule, le hardi navigateur figure entouré de ses compagnons, au moment où il vient d'aborder à Hispaniola. Pour marquer sa prise de possession, il plante un étendard sur le sol nouveau qu'il donne au vieux Continent. Un autre timbre nous montre la déclaration de l'Indépendance en plein Parlement.

Parfois aussi ce sont des allégories. De belles figures

agréablement drapées élèvent dans leurs mains des emblèmes, puis des Indiens et des Indiennes qui rappellent *Chactas et Atala* ou les *Natchez* de Chateaubriand.

Parfois encore, ce sont de simples emblèmes. Une locomotive avec son tuyau évasé semble fendre l'espace ; un steamer glisse sur une mer tranquille.

En voici un, par exemple, qui ne laisse pas d'être comique : Un grand diable de Yankee, sorte de Juif-Errant, chargé d'un énorme sac et d'un non moins gigantesque portefeuille, fait d'immenses enjambées au-dessus des maisons et des monuments. Peut-être s'agit-il d'un financier honnête qui cherche la route du Canada.

Nos timbres-poste font assez triste figure à côté de ceux-là. L'allégorie qui s'y étale est difficile à saisir. Mercure, avec son caducée, serre la main à la Paix sur un autel de convention. Mais la difficulté la plus grave a été très habilement contournée. Ainsi, on ne voit pas, sur les nôtres, la figure de la République qui produisait l'effet de la tête de Méduse sur certaines personnes, lorsqu'elles décachetaient leur courrier. Si bien que l'on peut dire que nos timbres-poste sont neutres.

Combien sont plus jolis les timbres de Guatemala ! Sur les uns, un ara magnifique se campe fièrement au sommet du chapiteau d'une colonne cannelée. Sur les autres, une superbe Indienne, avec une forêt de che-

veux piqués de plumes de perroquet, montre fièrement les richesses de son corsage. O belle Indienne ! comme vous devez faire rêver d'amour les collégiens collectionneurs qui ont lu les *Incas* de Marmontel !

En Égypte, un sphynx songe au pied d'une pyramide. En Chine, un dragon monstrueux vous menace. En Turquie, un croissant se découpe sur un fond sombre.

Dans l'île Nevis, on doit être charitable : le timbre du pays représente en effet une jeune fille pansant un malheureux blessé.

Le timbre de Perse donne le portrait du Shah. La loi musulmane défend aux fidèles de faire exécuter leur image, comme elle leur interdit de boire du vin. Mais il est avec le Koran, comme avec le ciel, des accommodements, et les enfants du Prophète ne se gênent pas pour transgresser sur ce point la loi de Mahomet.

Le timbre de Cachemire est imprimé avec un cachet en caractères sanscrits. Celui du Japon est couvert d'ornements et de caractères nationaux.

Comme dernière curiosité, je vous signalerai l'enveloppe postale gravée par Mulready, laquelle parut en Angleterre immédiatement après la proposition de sir Rowland-Hill à la Chambre des communes. Sur une enveloppe, grande comme nos cartes postales, une Britannia quelconque, casquée et bien édentée, étend les deux bras pour laisser partir des messages ailés. Autour d'elle, tous les peuples du

monde, y compris un troupeau d'éléphants, lisent ou griffonnent avec ardeur. Naïve allégorie de l'Angleterre dominant le monde de son îlot !

Les collectionneurs, en butte à tant de déboires, sont aussi exposés aux dangers de la contrefaçon. Les timbres faux sont bien plus nombreux que les vrais, et peut-être une collection de ces timbres apocryphes serait-elle plus intéressante qu'une collection ordinaire.

La demande dépassant l'offre dans tous les pays, des industriels fabriquent de quoi satisfaire les timbrophiles novices. C'est, je crois, la Belgique, cette terre classique de la démarque et de la contrefaçon, qui a donné le signal. L'Amérique est venue ensuite, et les Yankees, gens pratiques, ont trouvé tout simple de faire retirer officiellement sur les vieilles planches les timbres disparus de la circulation.

Heureusement pour les amateurs, des experts sont là dont le jugement est infaillible. L'expertise pour un timbre coûte cinq centimes, celle d'une collection se traite à forfait.

Le grand arbitre à Paris, c'est M. Arthur Maury. Il est pour les timbres ce que sont les Charavay pour les autographes, Mannheim pour les faïences, Féral pour les tableaux, Porquet pour les livres.

Malgré toutes les précautions, d'habiles escrocs arrivent cependant à les tromper. Témoin le fait suivant :

Les collectionneurs savent combien les timbres-poste de l'Afghanistan sont rares et combien on s'en procure difficilement. Ce pays n'avait fait aucune émission postale avant 1870 : du règne de Chere-Ali dont le souvenir est présent à tous les esprits, datent seulement les premiers de ces fameux timbres afghans d'une grande dimension, portant la tête de tigre, surmontée de l'indication de la valeur du timbre inscrite en toutes lettres.

Dernièrement faisait son apparition à la Bourse des timbres un nommé Schamyl, et quelles ne furent pas la surprise et la joie des habitués de l'endroit, en apprenant par l'étranger l'arrivée à Marseille de l'ex-directeur général des postes de Caboul.

Grâce à cette heureuse circonstance, ajoutait Schamyl, un habile et hardi escroc, les amateurs pourraient se procurer des timbres fort rares, le directeur ayant apporté dans des malles des spécimens curieux et *très anciens* (datant de 1293, assurait-il encore). Leur valeur, avait-il bien soin de faire remarquer, devait, par le seul fait de leur ancienneté, s'élever à plusieurs centaines de francs.

Les collectionneurs, marchands et amateurs suffisamment alléchés, préparés bien à point pour se laisser gruger, Schamyl annonce l'arrivée à Paris des bienheureuses malles.

Par malheur pour le faussaire, un Anglais conçut quelques soupçons : l'authenticité de cet arrivage lui paraissait très douteuse. Mû par un pressentiment, il

se rend chez notre voleur et lui demande l'adresse du prétendu ex-directeur des postes de Caboul.

Schamly donna l'adresse sans se faire prier, mais personne ne put la déchiffrer. Les soupçons grandissaient. On soumit quelques-uns des timbres à des experts qui, après un minutieux et long examen, n'hésitèrent pas à déclarer tous ces timbres absolument faux.

Heureusement Schamyl n'avait pas eu le temps de mettre sa marchandise en circulation. Sans cela, que de victimes eût-il fait !

En Allemagne, où la fièvre timbromane sévit avec le plus de force, il y a un Berlinois qui s'intitule expert ès timbres-poste, et à qui ce métier rapporte bon an, mal an, une cinquantaine de francs par jour.

En outre, il forme pour les esprits bizarres des collections très complètes de timbres faux.

* *

Tous les amateurs de timbres-poste ne se bornent pas à en garnir des albums.

Quand on visite le couvent des frères de Saint-Jean de Dieu, autrement dit des Chartreux de Gand, on voit sur les murs du parloir une mosaïque étrange.

Une tapisserie, faite entièrement de timbres-poste, offre aux yeux étonnés les figures les plus diverses.

Les frères, armés d'une héroïque patience, ont rassemblé plus d'un million de timbres, puis ils les ont triés d'après leurs différentes couleurs. Cette opération

préliminaire ne dura pas moins de trois mois, puis commença le collage. Maintenant la tapisserie achevée provoque l'ébahissement des visiteurs.

Sur les murs se dessinent un paysage chinois, un château espagnol, un chalet suisse, des chiens, des oiseaux, des papillons, des fleurs, des arbres, un kiosque et des Chinois.

En chiffres romains se détache le millésime 1882, au-dessus des lettres J. M. J. DE. DED. Une cheminée gothique entourée d'une banderole porte la formule fameuse : *Ad majorem Dei gloriam !* Tout autour serpentent des franges, des arabesques et toutes sortes d'ornements.

Les chartreux ne sont pas les seuls à avoir employé ce bizarre procédé de tapisserie. L'exposition des arts incohérents, au nombre de ses chefs-d'œuvre, possède plusieurs dessins faits avec des timbres-poste ; la patience et l'adresse s'y disputent la palme.

Je connais encore dans le département du Var une dame qui mit cinq ans à réunir 80,000 timbres anciens et contemporains avec lesquels elle a fait 17 rouleaux de tapisserie. Ces rouleaux sont en toile et s'adaptent les uns aux autres. Sans être aussi remarquée que celle des chartreux, cette tapisserie a réuni cependant le suffrage de bien des artistes.

Enfin, j'ai vu une fois en province, un buen retiro, de la nature de ceux où la lecture n'est qu'une occupation secondaire, dont le propriétaire, à l'esprit inventif, avait garni les murailles de la même façon.

Il montrait avec orgueil ce petit local, d'un aspect charmant d'ailleurs. Mais glissons et n'appuyons pas.

Envolons-nous plutôt vers les contrées éthérées où flânent les amoureux, et nous verrons à quel usage ceux-ci font servir les timbres.

Le langage des fleurs devenait suranné, ils ont inventé le langage des timbres-poste.

La clef est très compliquée, mais pour des amoureux quel problème serait insoluble ?

Placé sens dessus dessous sur le coin gauche de la lettre, le timbre signifie : « Je vous aime ». Dans le même coin, mais en travers : « Mon cœur est à un autre ». Droit dans le haut ou le bas de l'adresse : « A bientôt ! » La tête en bas, sur le côté droit, à l'angle : « N'écrivez pas davantage ». Dans le centre, au sommet : « Oui », à l'opposé : « Non ». Enfin on lui fait exprimer tout ce qu'on veut, à ce bienheureux timbre : « M'aimez-vous » ou : « Je vous hais ». — Avant de consulter les paroles souvent menteuses du message, il faut examiner la façon dont le timbre a été apposé. Toute la lettre est là.

Madame et jolie lectrice, la prochaine fois que vous recevrez une lettre, faites bien attention si le timbre est collé la tête en bas sur le coin gauche de l'enveloppe !

Cela voudra dire...

— A quoi bon ! vous le savez mieux que moi.

LES
MARIONNETTES DE M. MAURY

LES
MARIONNETTES DE M. MAURY

Juillet 1884.

Mais oui vraiment, une collection de marionnettes ! Arlequin et Pierrot, Polichinelle et la bonne grosse mère Gigogne ! Les uns pour se reposer de leurs exploits, les autres pour se consoler de leurs infortunes, tous gais et pimpants, roses et dorés, sont venus à Asnières demander, rue de l'Avenir, l'hospitalité à M. Maury.

Les marionnettes ! que de souvenirs charmants éveille dans notre esprit la figure grimaçante de Polichinelle ! Après notre mère, c'est lui qui força notre premier sourire avec son chapeau de gendarme, ses deux bosses et ses grelots. C'est lui qui nous a appris à mettre un pied devant l'autre, au refrain si connu des mamans :

> Comment font, font, font
> Les petites marionnettes ?
> Comment font, font, font ?
> Trois tours et puis elles s'en vont.

Oui, c'est Polichinelle qui fit nos premières joies, comme Croquemitaine nos premières frayeurs. C'est

lui qui nous donna le goût du théâtre et des spectacles de foire, et les marionnettes ses filles ont beau avoir été faites pour amuser les bambins, les grandes personnes s'en amusent encore. L'homme n'est-il pas toujours un grand enfant?

Il n'y a pas si longtemps que n'existent plus le Théâtre-Miniature et les fantoches Valatte qui ont eu tant de succès chez Robert-Houdin d'abord, ensuite aux Folies-Bergère. Tout Paris a vu au Théâtre-Miniature la désopilante *Pigale-Revue* de Dralchauvin et Cadet, où les marionnettes avaient emprunté les têtes de Jubinal, de Raspail, de Bourbeau, de Tillancourt; et, tout récemment encore, n'a-t-on pas applaudi les Mins'trels aux Ambassadeurs?

Faute d'un moine, dit-on, l'abbaye ne chôme pas. Si les marionnettes ont fui, Guignol nous est resté et le gaillard n'a pas envie de mourir. Il tient toujours sa place aux Champs-Élysées et au Luxembourg, pour la plus grande joie des enfants et des nourrices, et vous savez sans doute qu'à Lyon il règne en maître. Lyon est sa bonne ville; le Grand-Théâtre et les Célestins ont beau renouveler leur troupe et leur affiche, il leur fait une redoutable concurrence avec son personnel qui ne change jamais et son vieux répertoire dont les principales farces sont le *Mariage de Madelon avec Guignol* et le *Père Gnaffron, cordonnier de son état.* Il a même trouvé un maître éditeur dans la personne de M. Scheuring de Lyon. C'est vous dire que Guignol est toujours bien vivant, et quand même il viendrait à

disparaître de la place publique, il ne faudrait pas en conclure qu'il est mort. On le trouverait encore ce jour-là dans le grand monde avec les Pupazzi de Lemercier de Neuville, chez Édouard Cadol, chez Buguet le vaudevilliste, chez Maurice Sand qui a hérité de sa mère d'une vraie toquade pour les marionnettes, enfin chez M. Maury à Asnières, où il est, je vous assure, en bonne et nombreuse compagnie.

<center>*
* *</center>

C'est dans un grand salon en rotonde, garni d'armoires et converti, pour la circonstance, en un véritable musée de cire que les poupées de M. Maury se racontent leurs aventures. Mais je suppose que leur repos ne sera pas de longue durée. La villa Maury ne me paraît devoir être pour eux ni un Panthéon ni un Hôtel des Invalides. J'ai même vu à l'entrée du jardin, sous une grande remise, un charmant petit théâtre en préparation. Je ne crois pas me tromper en affirmant que tous nos personnages à ficelles ne tarderont pas à travailler de nouveau et qu'ils provoqueront avant peu, devant la petite baraque quadrangulaire, de nombreux battements de mains mêlés d'éclats de rire.

Car si M. Maury est un collectionneur et un savant; si, secondé par ses lectures et son érudition profonde, il aime à raconter l'histoire des fantoches, sans oublier d'en faire remonter l'origine aux plus beaux

temps de l'antiquité, sans oublier de citer Plaute et Térence, de parler fièrement des Athéniens abandonnant les Guêpes d'Aristophane pour aller rire devant les poupées de terre cuite articulées; si M. Maury est un savant, il est aussi et par-dessus tout un marionnettiste passionné, un impresario militant et ses personnages ne chômeront pas longtemps...

*
* *

Ah! l'amusante collection! elle vaut bien celle des gants, des jarretières, des filigranes, des billets de décès, des papiers timbrés, des boîtes d'allumettes et des pompons militaires dont raffolent certaines personnes. Elle vaut même mieux, cette petite comédie humaine, car elle a passionné les plus beaux esprits de notre temps. François de Neufchâteau ne dédaignait pas ce spectacle ; avec son ami Nodier il y riait à *gueule-bée*, comme disait Rabelais. George Sand lui a consacré de belles pages dans son roman de l'*Homme de neige*, où elle dit qu'elle avait installé un guignol à Nohant. Les pièces étaient fournies par ses hôtes. Quiconque venait la voir était condamné à improviser une arlequinade, et tant pis pour celui qui n'était pas en verve : on le sifflait sans pitié comme un mauvais acteur.

Il y a quelques années, la rue de la Santé, à Batignolles, s'honorait d'avoir un petit guignol que les habitués avaient baptisé le *Théâtre Érotique*. Érotique

en dit assez long. C'était Lemercier de Neuville qui en était l'organisateur et les habitués s'appelaient Paul Féval, Champfleury, Ch. Monselet, Alphonse Daudet, Théodore de Banville. La porte du théâtre, fermée au beau sexe, n'était ouverte qu'à de rares demoiselles, plus garçons que filles. Parmi les pièces du répertoire, on citait la *Grisette et l'Étudiant* de Henri Monnier, et *Scapin* d'Albert Glatigny. Ça devait être très drôle! Monnier avait tant d'esprit et l'autre tant de verve! Rappelez-vous son *Jour de l'an d'un vagabond*.

« Sur les murailles du théâtre, dit M. Delvau dans
« l'un de ses livres, s'étendait une fresque peinte par
« M. Lemercier de Neuville représentant une salle de
« spectacle où les charges des spectateurs, fort res-
« semblantes, se prélassaient dans les loges.

« Le théâtre au fond de la salle ne comportait pas
« moins de seize pieds de profondeur et était ma-
« chiné de manière à y représenter des féeries aussi
« compliquées que la *Biche au bois*.

« Voici la composition du personnel :

« Bailleur de fonds et propriétaire : M. Amédée Rol-
« land.

« Directeur privilégié : M. Lemercier de Neuville.

« Régisseur général : M. Jean Duboys.

« Lampiste, machiniste, en un mot toutes les fonc-
« tions viles : M. Camille Weinschenck.

« Les pièces le plus souvent représentées étaient :

« 1° Ερωτικον θεατρον, prologue en vers par M. Jean
« Duboys.

« 2° *Signe d'argent*, vaudeville en trois actes.

« 3° *Le dernier jour d'un condamné*, drame en trois
« actes par Tisserand.

« 4° *Un caprice*, vaudeville en un acte de M. Lemer-
« cier de Neuville.

« 5° *Les jeux de l'amour et du bazar*, comédie du
« même auteur. »

Le chanteur Duprez avait un véritable culte pour les marionnettes et possédait, lui aussi, un petit guignol. Dans ses Mémoires il raconte qu'il fut invité un jour par l'Empereur à donner une représentation en l'honneur de Maximilien d'Autriche. C'était la veille du départ de l'archiduc pour le Mexique. Quelles pièces jouèrent les marionnettes? Duprez a oublié de nous le dire. Peut-être y fusillait-on quelqu'un. Le hasard a parfois de si étranges coïncidences.

Gounod lui-même a composé pour marionnettes une marche funèbre qui est un petit chef-d'œuvre et Byron, l'immortel auteur de *Childe-Harold*, adressant un sonnet à Polichinelle « The famous Punch », s'écrie :

Who loves not puppets is not fit to live.
(Celui qui n'aime pas les fantoches n'est pas digne de vivre.)

Et parmi les romanciers à jet continu, combien peut-être ont recours au moyen de repère de Ponson du Terrail! L'écrivain de *Rocambole*, craignant de se

perdre dans l'imbroglio de ses intrigues, avait pris l'habitude de pendre à une tringle au-dessus de son bureau autant de marionnettes qu'il y avait de personnages dans ses romans. A mesure qu'il en mourait un, il abattait une marionnette. Mais un jour il s'oublia et tel héros qui était mort la veille ressuscita le lendemain.

* * *

Laissons cet échafaudage d'érudition et de souvenirs et retournons à Asnières chez M. Maury. Là-bas sur la tablette de cette vitrine, voyez toute la famille de vrai Guignol des bords du Rhône qui n'a, quoi qu'on dise, qu'un pied-à-terre à Paris dans les Champs-Elysées et qui est bien vraiment Lyonnais de cœur et d'esprit. *Chignol!* comme on dit au café du Caveau.

Voici Madelon, sa femme, en pet-en-l'air, avec son bonnet aux larges cornes : elle lance à son époux — un rupin! — des regards chargés de tendresse. Voilà son père, l'ami Gnaffron, le cordonnier du coin, à la figure avinée et rébarbative. Habillé d'une souquenille, d'un tablier de cuir et d'une veste rapiécée, coiffé d'un chapeau haut de forme aux larges bords tout bossués, il contemple le ménage, gronde, va, vient et ne décolère pas. « Il a du noir dans l'âme » ce Gnaffron, comme disait feu Mengin le marchand de crayons. Peut-être regrette-t-il sa place des Célestins, son propriétaire Canezou et l'hilarité communicative de son brave public de canuts.

Si Guignol fait toujours des siennes en France, il n'est pas mort non plus en Angleterre, en Italie, en Allemagne, en Turquie.

De ce côté voici *Punch and Judy* qui pensent avec tristesse aux rues brumeuses de Londres, où ils offrent par tous les temps leurs farces en plein vent. Et quelles farces ! L'Arlequin anglais n'a pas la bonne humeur du nôtre. Tout est satire dans sa bouche. C'est un polichinelle terrible qui tue le juge, le diable et même la mort. Quelquefois les marionnettes anglaises sont des nègres comme les Mins'trels du café des Ambassadeurs. Seulement au lieu de faire de la musique, ils jouent des drames populaires qu'on pourrait nommer le triomphe des coups de bâton, car ces nègres tapent dur et la foule toujours cruelle aime à les voir rosser les représentants de l'autorité.

Ici est représentée l'Allemagne. Qui ne connaît Hanswürst (Jean Saucisse) et Kasperle? Leur théâtre est la fidèle image de la vie vulgaire et brutale : le peuple se complaît le plus souvent à des scènes grossières. La légende de Faust reparaît quelquefois cependant dans le répertoire, et Gœthe, qui ne dédaigna pas d'écrire pour les poupées de bois, puisa, dit-on, à ce spectacle, l'idée de son drame.

Puis Pulcinello et Arlequin — des Italiens ! ce diable d'Arlequin qui fit rire nos pères avec sa Colombine, au temps où les rois de France, lassés du répertoire du Théâtre de Bourgogne, faisaient venir à grands frais les comédiens italiens du duc de Mantoue.

Continuons : toujours des exilés! Pickelharing (hareng-saur), le Guignol hollandais avec son compagnon Jean Klaassen, aux lourdes plaisanteries, devant lequel s'esclaffent de rire les bonnes bourgeoises d'Amsterdam.

Enfin il a tout, M. Maury, depuis les marionnettes avec fils jusqu'aux poupées qu'on fait agir à volonté, la main cachée sous les vêtements, depuis les ombres chinoises les plus archaïques jusqu'aux *ouagants* japonais, monstres bizarres découpés dans du cuir avec la plus réjouissante naïveté.

Cependant il lui manque quelque chose, à M. Maury : et il se désole. Comme le Démocède de La Bruyère auquel il fallait une estampe de Callot, il travaille à retrouver un Caragheus sans pouvoir y arriver.

Caragheus est une sorte de Priape antique qui joue des choses obscènes devant les jeunes gens des deux sexes. Car il est à remarquer que les gens mariés ne vont pas à ces spectacles et se contentent d'y envoyer leurs enfants — sans doute pour leur enseigner la chasteté dont le Caragheus, un Polichinelle sans bâton, impudent et cynique, se dit toujours l'éternelle victime. Théophile Gautier dans son voyage en Orient, de Amicis dans son beau livre sur Constantinople et Edmond About en écrivant *De Paris à Stamboul*, ont parlé longuement de ce personnage fameux qui est à la fois, en Turquie, Prudhomme et Robert-Macaire, de même que son ami Hadji-Aivat, le bel homme pro-

tecteur des jeunes filles de Constantinople, représente Mascarille et Bertrand.

Retrouver un Caragheus, cela est bien rude! mais que M. Maury se console : j'ai été touché de ses regrets, j'en ai parlé à Champfleury qui aime passionnément toutes ces manifestations populaires, et il m'a promis de lui procurer avant peu un Caragheus de première grandeur.

Tous ces divers types de marionnettes prouvent que les peuples sont les mêmes sous tous les climats, et que Polichinelle a de nombreux et fidèles adeptes.

D'ailleurs, ce n'est pas d'hier que les marionnettes firent leur apparition en France et en Europe.

Au xviiie siècle nous les voyons figurer dans les foires de Saint-Laurent et de Saint-Germain, avec un nommé Briochi comme impresario. Elles existaient également en Hollande à cette époque, car Guy Joly, dont on connaît les malicieuses indiscrétions sur ses contemporains, raconte que le cardinal de Retz, complètement démoralisé et ne songeant plus qu'à s'oublier lui-même, s'en allait d'auberge en auberge à travers les villes de Hollande, « passant son temps à la comédie, aux danseurs de corde, *aux marionnettes* et à d'autres amusements de cette nature ».

Mais le premier théâtre français des marionnettes ne date vraiment que de Séraphin.

Saluez enfin Dominique-François Séraphin! M. Maury possède le portrait rarissime du maître fait au pastel :

il décorait le foyer du petit théâtre du Palais-Royal. Séraphin est représenté en habit rouge, gilet noir et cravate de dentelle. Il porte une perruque à marteau il est rasé comme tous les gens de l'époque. Sa physionomie ne manque pas de finesse; la figure a bel air quoique la tête soit dans les épaules, car Séraphin était construit comme le besacier d'Esope. Mais comme tous les bossus, il avait beaucoup d'esprit. Avant de monter son théâtre de marionnettes, il avait exploité les ombres chinoises et s'était mis à composer des pièces dont quelques-unes sont des modèles du genre.

Notre collectionneur les a retrouvées dans le répertoire manuscrit du théâtre qu'il a acheté. Il possède la *Chasse aux canards*, suivie du *Pont cassé*, par Guillemain; la *Mort tragique du Mardi-Gras*, par le même; les *Nouveaux cris de Paris*, le *Magicien Rothomago*, la *Bataille d'Arlequin* par Dorvigny qui a beaucoup écrit pour le Théâtre Nicolet.

Sait-on combien chacune de ses pièces, qui avait souvent cinq cents représentations, était payée à Guillemain? Douze francs! une bagatelle; mais dans ce temps-là les droits d'auteur n'étaient pas aussi élevés qu'aujourd'hui, et il n'y avait jamais à faire les frais d'un souper à cinquante francs par tête, pour fêter la centième.

**

Séraphin, ce Molière de la marionnette, tout à la fois directeur, impresario, auteur et metteur en scène, fut un chef d'école. Il eut des élèves, des imitateurs et des continuateurs. — Jamais ils ne purent arriver à le surpasser, car Séraphin n'était pas un vulgaire montreur de poupées. Détrompez-vous, il était lui aussi, comme les comédiens ordinaires du roi, breveté par la cour et chargé de ses plaisirs.

M. Maury a mis sous verre le parchemin scellé de trois fleurs de lis qui autorisa Séraphin à établir à Versailles dans le jardin Lannon, en avril 1784, un théâtre d'ombres chinoises et de feux arabesques, souvent honoré de la présence de Marie-Antoinette et de toute la famille royale et désigné par le titre privilégié de *Spectacle des Enfants de France.*

C'est toute une histoire, ce théâtre! Il débuta par les ombres chinoises, obtenues à l'aide de pantins découpés dans des plaques très minces de cuivre, organisées ensuite et mues par une ingénieuse combinaison de tiges en fil de fer et de roulettes. — Éclairées par des quinquets fumeux, ces pièces venaient refléter, en noir, leur ombre opaque sur un fond de papier de Hollande grossièrement collé. On riait, et c'était le principal. Le roi, déjà soucieux, voyait, en les regardant, se dérider sa tristesse.

Molière dînait à la table de Louis XIV; Louis XVI fit mieux encore; il vint un jour dans les coulisses

rendre en personne visite aux pantins de Séraphin pour étudier de près la perfection de leur mécanisme.

La petite collection d'Asnières possède les accessoires et les personnages principaux du répertoire. Elle a entre autres un Pierrot et un Arlequin qui sont de véritables objets d'art. Cet Arlequin et ce Pierrot qui ont tant travaillé, se regardent maintenant sans rire, de chaque côté de la cheminée.

Mais la merveille des merveilles, c'est un Polichinelle tout étincelant de paillettes. Ce Polichinelle était le grand premier rôle du théâtre Séraphin et la coqueluche de tous les spectateurs. Il figurait en peinture au centre du rideau du théâtre et on le retrouve, monté sur un chien, dans la maquette du rideau, que M. Maury a eu la bonne fortune de rencontrer dans ses recherches.

Vous pouvez aussi, si la curiosité vous en dit, retrouver dans un tiroir tout le matériel du *Pont cassé* de Guillemain et faire mouvoir vous-même la barque dans laquelle l'un des personnages traverse la rivière afin d'aller démolir « le verre de montre » du petit drôle qui lui a montré le derrière pour lui indiquer l'heure.

Ah! souvenir de mon enfance! Comme c'est déjà loin! Qui de nous n'a pas fredonné le refrain rappelant ce joyeux épisode :

> Voilà mon cadran solaire
> Lire lire laire
> Voilà mon cadran solaire
> Lire lon la.

Rien ne vous empêche aussi de faire serpenter la trompe de l'éléphant, d'ouvrir et de fermer la mâchoire de la baleine, ou bien encore de retourner la tête mobile du cerf des *Métamorphoses*. Et si cela vous intéresse, plongez encore la main dans le tiroir, vous en retirerez tous les trucs de *Rothomago* et d'*Orphée aux enfers*, soixante ans avant Offenbach et bien d'autres personnages encore.

A quelle dramatique action a donc pu appartenir ce fantôme couvert de son linceul, soulevant la pierre de son tombeau ; à l'aide d'un jeu très ingénieux il disparaît, se relève, s'ensevelit et se redresse toujours plus menaçant. Voyez-vous d'ici le petit public qui frissonne à la vue de ce revenant, comme nos grandes dames cet hiver tremblaient la peur lorsque Rollinat, dans leur salon, déclamait, de sa voix de cuivre et avec un geste tragique, l'*Enterré vif*.

*
* *

Avais-je raison, quand je vous disais que M. Maury avait tout Séraphin. Je n'exagérais pas. Il a même les prospectus illustrés où il s'adressait au public en vers mirlitonesques, et où il se recommandait en ces termes :

> Après Melpomène et Thalie,
> On peut avec économie
> Se délasser enfin
> Au théâtre de Séraphin.

C'est un dialogue entre un passant et l'impresario. On voit ce dernier se découpant en silhouette noire. Le petit bossu malin marque du doigt la réclame en vers qui précède. Cependant si Séraphin s'adresse au passant dans la langue aujourd'hui si chère à l'éditeur Lemerre, le passant, sur la même feuille, répond au poète dans la prose modeste dont se servait M. Jourdain.

Notre collectionneur a sauvé aussi une affiche sortant de l'imprimerie Galande, portant les corrections de Séraphin et donnant de précieux renseignements :

Le spectacle variera tous les jours. Dimanche et jours de fête il y aura deux représentations : (déjà connues les matinées !) *une à cinq heures, l'autre à six heures et demie.*

Prix des places : Premières, fauteuils à bras, 24 sols. Deuxièmes, chaises à dos, 12 *sols. Troisièmes, tabourets sans dos ni bras, 6 sols.*

Plus loin :

(*Nota bene*, détail curieux !) *Ce divertissement est fort honnête et messieurs les ecclésiastiques peuvent se le procurer.*

Ce Séraphin était un ambitieux. Il quitta Versailles et ses grandeurs pour Paris avec ses recettes plus élevées. Nos pères se rappellent son installation dans la galerie de Valois, au Palais-Royal. Il y a quelque

vingt ans, on voyait encore un réverbère sur lequel était peint un polichinelle désignant aux curieux l'emplacement du petit théâtre. Et on y était bien, dans ce théâtricule comme à celui *delle Vigne* de Gênes ! Il y avait des stalles, des loges, un foyer et un orchestre. A son service étaient des auteurs qui travaillaient pour enrichir son répertoire.

Excelsior ! se dit un jour Séraphin mordu de nouveau par l'ambition. Il voulut avoir une vraie troupe, discrète, obéissante, plus durable que les comédiens en chair et en os ; alors aux ombres chinoises vinrent s'ajouter des marionnettes qu'il avait sculptées, articulées, façonnées à la manière italienne.

Les voici dans cette collection, les acteurs dociles costumés par ses soins et pour la première fois peut-être nous pouvons admirer une ingénue qui n'est pas une effrontée, une ballerine qui n'est pas une drôlesse et une Colombine qui n'a jamais ruiné personne. A côté se tient le Pierrot chargé des premiers rôles, et un Arlequin rusé, le favori du directeur. Tous sont frais et joufflus, avec des physionomies intelligentes, vivantes presque.

Leurs lèvres paraissent se plisser dédaigneusement à la vue des ombres chinoises, leurs ancêtres cependant dans l'histoire de la marionnette : et si le collectionneur nous explique le mécanisme de cet éléphant à la trompe élégamment mobile, de ce cerf dont le cou et la tête se retournent en arrière, Pierrot et Polichinelle sourient de pitié. Ils ne comprennent pas

qu'on se donne tant de peine, qu'on consacre tant d'attention à de si misérables personnages !

Ils sont fiers, car grâce à leurs ressorts d'acier, il n'y a pas à redouter pour eux la toux opiniâtre ou les accidents de l'amour. Pas de bulletins de médecin ! Malgré leur âge, on peut toujours compter sur eux pour jouer, aujourd'hui et demain, la *Bataille d'Arlequin* ou la *Mort tragique de Mardi-Gras*.

* * *

A côté du Théâtre Séraphin qui, du Palais-Royal, fut transporté par M. Boyer passage Jouffroy où finit sa carrière, il y eut en 1829, le Théâtre Joly, qui avait la réputation de faire des scènes à la silhouette avec des animaux merveilleusement articulés. Parmi ces animaux, on remarquait surtout une girafe, un âne et un hippopotame. Mais ce petit théâtre ne fit pas long feu passage de l'Opéra, et n'eut jamais l'éclat de Séraphin.

J'en dirai autant du Théâtre Nicolet, du Théâtre Holden, du Théâtre-Miniature. Ceci tuera cela, dit Victor Hugo en tête d'un chapitre célèbre. Les catins du boulevard ont détrôné les marionnettes.

Cependant leurs reliques ne sont pas complètement perdues et toutes ces poupées si gentilles, ces Arlequins, ces Colombines, ces nègres à la frimousse si spirituelle, se sont réfugiés chez M. Maury.

Car il n'y a pas que du Séraphin dans cette collec-

tion charmante. Il y a encore un très curieux petit théâtre chinois. Chez nous, les Guignols sont des baraques dans lesquelles on entre comme dans une maison. Chez les Chinois, ce sont de petites boîtes que l'impresario pose sur ses deux épaules en ayant soin de cacher le bas de son corps sous une longue jupe. Autre chose sont les ombres chinoises japonaises, comme nous l'avons vu.

Est-ce tout ? pas encore. M. Maury a acheté les coulisses du Théâtre-Miniature, et c'est de ce théâtre qu'il se sert quand il donne des représentations de marionnettes sous le hangar de sa charmante habitation d'Asnières.

Je ne voudrais pas attrister M. Maury, cependant je me trouve, encore une fois, bien absolu d'avoir écrit qu'il avait tout ! Il lui manque quelque chose. C'est vainement que j'ai cherché partout le célèbre Floricour, cet aboyeur au tuyau de poêle râpé qui se promenait devant la porte et dont la voix enrouée faisait chaque soir la réclame en jetant aux promeneurs ces mots sacramentels :

— Entrrrez ! Entrrrez au spectacle du sieur Séraphin. Prenez vos billets ! Cela commence à l'instant !

Cela commençait toujours à l'instant.

Aussi j'engage M. Maury pour le centenaire de Séraphin qu'il prépare, à remplacer cet ancien Elleviou, de légendaire mémoire, par le père Gall, un digne suc-

cesseur, si bien nommé le *père la Réclame* depuis que sur le boulevard Poissonnière, à la porte du *Nouveau Journal*, il a si longtemps ameuté les passants en leur criant à tue-tête :

— Ne partez pas sans le lire ! Voyez le sommaire ! Gambetta a parlé !

Le directeur d'Asnières ne perdra rien au change.

.⁎.
⁎ ⁎

Si M. Maury est un fanatique de Polichinelle, il est aussi un impresario de haut mérite. De même que Rossini tourna lui-même la manivelle d'un orgue de Barbarie un jour qu'il entendait un aveugle écorcher un de ses motifs, de même M. Maury tira, lui aussi, la ficelle d'un Guignol en plein air.

Il passe par hasard aux Tuileries. Un charmant public enfantin avec mamans, bonnes ou nourrices, attend impatiemment le lever du rideau.

La clarinette a joué deux fois une ouverture et le spectacle ne commence pas.

On prévoit des murmures devant le petit théâtre où le ciel tient lieu de plafond et le soleil de lustre.

Pourquoi Polichinelle s'entête-t-il à ne pas paraître ? A-t-il avalé sa pratique, cassé son bâton, perdu ses bosses, ou le commissaire rossé l'a-t-il enfin mis en prison ?

M. Maury, qui s'est arrêté à regarder le Guignol, apprend que le montreur de marionnettes, pour un

motif quelconque, est retenu loin de son théâtre. Personne n'est capable de le remplacer dans ses fonctions délicates, sa femme se désole. On va perdre une belle recette!

Mais le maniement des pantins est familier à M. Maury. Il s'approche et propose de remplacer l'impresario absent. Sa femme accepte, il se glisse alors entre les pieds de la baraque et la représentation commence immédiatement à la grande joie des jolies têtes blondes qui s'agitent. Les bébés pleins d'enthousiasme battent déjà des mains.

Ce n'est pas tout. Il fallut improviser une action toujours plus captivante que les paroles. Grâce à une prodigieuse volée de coups de poing et de furieux combats de coups de bâton, grâce à des têtes rudement cognées et faisant plus de bruit que dix marteaux de tonneliers, M. Maury remporte un véritable succès et sauve la recette.

Ah! comme je le disais en commençant, l'amusante collection qui vous procure de si vives satisfactions! Pouvoir provoquer l'hilarité des petits et des grands! C'est autant de pris sur les heures tristes de la vie!

Et comme il avait raison, ce Séraphin, lorsqu'il disait à ceux qui l'entouraient à son lit de mort :

— Je ne vous ferai jamais tant pleurer que j'ai fait rire.

AIMÉ DESMOTTES

AIMÉ DESMOTTES

Avril 1883.

Voici un collectionneur qui a su trouver pour sa collection un cadre superbe.

Après avoir rassemblé des antiquités, M. Desmottes a voulu les loger dans une maison antique ; l'écrin devait être en harmonie avec les perles.

C'est au numéro 12 de la rue des Vosges, ou plutôt sur la place Royale, que M. Desmottes a entassé ses richesses artistiques. Il occupe là un vaste appartement orné d'un grand balcon, devant lequel s'étale une vue magnifique.

Je me souviens du charmant spectacle contemplé du haut de cette terrasse par une claire et gaie journée de janvier. Un soleil d'hiver, doux, tendre, plein de langueur, caressait les arbres dénudés du square, jetait des reflets d'or sur les ardoises des hautes toitures, et avivait les teintes mélancoliques des pierres de taille grises et des briques rouges dont se composent les façades des hôtels ; des rayons se glissaient sous les arcades qui couvrent les trottoirs. Dans ce petit coin de Paris, à deux pas de ce boulevard Beaumarchais où roulent les lourds omnibus à trois

chevaux, flottait une atmosphère de paix, de quiétude, se mêlant à quelque chose de solennel.

En effet, avec ses pavillons dont les combles sont à doubles croupes, avec ses arcades qui semblent les promenoirs d'un cloître, avec son square entouré d'une grille où Louis XIII, paradant sur son cheval, se cache, mélancolique, entre les marronniers, cette place Royale est douée d'une allure altière et majestueuse. Versailles seul a de tels aspects. C'est l'unique endroit de Paris qui n'ait subi aucune transformation, le seul peut-être où le passé semble vivre encore.

Chaque point où les yeux se fixent évoque un chapitre de notre histoire. Orientons-nous. Sur le balcon de M. Desmottes, nous sommes au pavillon de la Reine. En face, c'est le pavillon du roi avec ses trois arches à claire-voie. Là-bas, au numéro 6, la demeure de Marion Delorme qui abrita aussi Victor Hugo ; en face, la maison où est née Marie de Rabutin-Chantal, plus tard devenue Mme de Sévigné ; puis, au numéro 9, le premier étage habité quelque temps par Rachel; plus loin, l'appartement encore tiède du séjour d'Alphonse Daudet. Derrière ces beaux hôtels, à gauche, comme un géant parmi des nains, émerge un dôme orgueilleux et superbe : c'est la grande synagogue.

Que de souvenirs elle éveille, cette place enducaillée, comme on disait jadis. Elle était alors l'arsenal de la Fronde, le faubourg Saint-Germain de l'époque, le rendez-vous du Tout-Paris d'alors. Sur l'emplacement du square actuel s'étalait une vaste pelouse où se

pavanaient et les grandes dames aux extravagants vertugadins, et les raffinés d'honneur avec leurs fraises excentriques, leurs longues rapières, leurs larges feutres galonnés, ombragés de flamboyants panaches. On se promenait, le buste cambré, la moustache en crocs, le poing sur le pommeau de l'épée; on se racontait les duels et les histoires galantes; on saluait Mme de Montausier, Ninon de Lenclos, Marion Delorme; c'était le salon de Célimène; on discutait sur les auteurs : lequel avait plus de talent? Corneille ou Garnier? On glissait des billets dans le corsage des duchesses. Parfois, pour se distraire, *pour rien, pour le plaisir*, deux gentilshommes tiraient la rapière : l'un tué, l'autre s'en allait retroussant tranquillement sa moustache. Parfois encore on se taisait, on éteignait ses regards en rongeant silencieusement sa haine : là-bas, sous les arcades, passait la litière de l'*Homme rouge*, le cardinal de Richelieu, que suivait le fidèle père Joseph, l'*Éminence grise*. Mais aussi, quand le terrible cardinal eut disparu, comme on chanta gaiement des couplets sur le Mazarin, qui paya pour deux!

Aujourd'hui, si cette place Royale, créée par Sully sur l'emplacement du palais des Tournelles, a conservé son architecture caractéristique, elle n'est plus fréquentée par les mêmes personnages. Les pierres, salies par le temps, sont les mêmes; mais non plus les hommes, depuis longtemps disparus.

Dans le square, sur les bancs de pierre, des vieillards taciturnes se chauffent au soleil, les petits bour-

geois du Marais font leur sieste, le *Petit Journal* à la main : les travailleurs du quartier déjeunent d'un pain d'un sou et d'une rondelle de saucisson, et les nourrices béates bercent leurs poupons dans leurs bras. Maintenant à la place où les dames de la cour, avec leur démarche hautaine et cadencée, semblaient glisser comme des cygnes sur un lac, courent en cheveux, de longs sarraux sur les hanches, un rire hardi sur leurs lèvres fraîches, les ouvrières du voisinage, provocantes filles du peuple un instant échappées des ateliers de la rue Saint-Antoine.

Autour des bassins ronds desquels émergent des jets d'eau, des enfants turbulents jouent à cache-cache ou à la balle à l'aide d'un tambourin, tandis qu'un joli public de petits blondins frais et roses ouvre de grands yeux devant les fantoches d'un Guignol.

Sous les arcades où l'écho répétait le choc sonore des éperons sur les dalles, des fruitiers, des épiciers, des horlogers sont installés, criblant les murailles d'enseignes vulgaires ; des tailleurs dressent des étalages de pantalons à bon marché à l'endroit où jadis se firent admirer les pourpoints de satin rose ; des cordonniers confectionnent de gros souliers ferrés au lieu de bottes à entonnoir ; et, à la porte de quelque aristocratique hôtel, on peut lire, en guise de madrigal : « Ici, on raccommode la chaussure. »

Quoi qu'il en soit, la place Royale présente encore les caractères d'un autre âge ; et c'est bien un coin parisien digne de séduire un collectionneur épris,

comme M. Desmottes, des choses du passé. Aussi, est-ce là qu'il s'est fixé en arrivant de Lille.

Ce n'est sans doute point sans plaisir qu'il monte les deux étages de son escalier monumental, où serpente une rampe au mouvement majestueux, qu'il s'arrête sur les larges paliers où la voix résonne comme dans une cathédrale, et qu'il rentre dans son vaste appartement où les plafonds élevés permettent de respirer à l'aise.

Grand, mince, distingué, un peu anglais de tenue, mais gentilhomme français d'allure, M. Desmottes ressemble, à s'y méprendre, au célèbre marchand Paul Récappé : ce qui cause souvent de piquants quiproquos. Très causeur et très en dehors, il est aussi très modeste. C'est un amant passionné des arts, et sa passion se révéla de bonne heure.

Tout jeune, il avait voulu transformer sa chambre en salle gothique : comment s'y prendre ? Il ne disposait pas de grandes ressources. Sur les vitres de sa fenêtre, il peint des losanges pour en faire des vitraux ; sur la tapisserie, il colle des fleurs de lis en papier ; sur la cheminée, il jette par le même procédé un manteau découpé à créneaux ; enfin, sur les rideaux, entre lesquels il plante des patères en bois aux armes de Flandre, il sème des arabesques simulant les vieux brocarts ; tout ce décor d'opéra-comique produisait un effet merveilleux ; et l'auteur heureux, en regardant son œuvre, s'abusait lui-même et savourait l'illusion de vivre dans une autre époque.

Hélas! toutes les illusions se brisent! L'hiver arriva; la gelée détacha les fleurs de lis qui tombèrent comme les feuilles d'automne, l'humidité du dégel fit couler les vitraux; et le jeune homme sortit de son beau rêve en pleurant sur son œuvre. Mais rien n'était fini; il était sacré collectionneur, et cette petite mésaventure ne fit qu'aviver en lui l'amour du beau.

M. Desmottes a passé son enfance et sa jeunesse à Lille. Cependant il était entré dans la vie par la porte des gens heureux. Son père était riche et le laissait libre de son temps. Lui qui n'aimait que les arts, il dut vivre dans cette laborieuse ruche d'industriels que seuls passionnent la laine, le lin et le sucre, dans cette aristocratie de marchands qui cote les gens selon la quantité de leurs broches à filer le coton ou selon le nombre de leurs hectares plantés de betteraves.

Notre collectionneur soupirait de tristesse lorsqu'on causait devant lui de l'avenir des suifs, bâillait irrévérencieusement lorsqu'on parlait de la baisse des toiles, dormait lorsque la discussion s'animait sur le cours des trois-six. Au lieu d'écouter ces conversations d'affaires, il aimait mieux aller contempler les pendentifs des voûtes de l'église de Saint-Maurice, ou la tête en cire attribuée à Raphaël et léguée par le peintre Wicart. Ses journées se passaient non à la Bourse, bien qu'elle possède de splendides cariatides, mais dans le superbe musée de dessins de sa ville natale.

Pourtant, libre de sa personne, il s'ennuyait dans la

grande citée du Nord ; il voulait trouver une ville qui répondît à ses goûts artistiques, un entourage qui les partageât. Un beau jour, il arriva à Paris, pour s'installer place des Vosges.

M. Desmottes n'est point un collectionneur banal dépensant pour se désennuyer sa fortune en achats capricieux ; on doit reconnaître en lui un antiquaire aussi éclairé que passionné.

Il aime surtout le xiv^e et le xv^e siècle, l'époque où l'art se réveille du long sommeil qu'il a dormi pendant le moyen âge.

Connaisseur subtil, il a su trouver pour cinquante francs des objets qu'il ne donnerait pas pour cinq mille francs ; ce n'est pas là un heureux hasard, mais l'indice d'une science profonde et d'un goût éclairé.

Amateur plein d'érudition, il a dressé lui-même un catalogue annoté de sa collection, et il l'a semé de remarques précieuses ; voilà un exemple très utile que devraient suivre tous les collectionneurs soucieux de laisser après eux trace du monument qu'ils ont élevé à l'art.

Les Goncourt ont dit quelque part : « Il y a des collections d'œuvres d'art qui ne montrent ni une passion, ni un goût, ni une intelligence ; rien que la victoire brutale de la richesse. » En effet, tout le monde collectionne ; mais beaucoup n'y entendent absolument rien. Il faut avoir la vocation, des dispositions particulières et une grande intuition artistique ; ce n'est l'apanage que des délicats et des érudits, et

M. Desmottes se trouve au premier rang de ce petit nombre d'élus.

Gravissons l'escalier majestueux qui conduit à son *home*, et résistons à la tentation de camper fièrement notre poing sur le pommeau absent d'une épée en vérouil; en vérité, dès qu'on a mis le pied dans ce pavillon de la Reine, on a de la peine à ne point se croire devenu mousquetaire. Et c'est l'heure des métamorphoses, car, si dans l'escalier, nous nous croyons un raffiné d'honneur, et non plus un moderne Parisien en rupture de boulevard, en revanche, à peine avons-nous franchi le seuil de l'antichambre de M. Desmottes que nous commençons à nous persuader que nous devenons un Flamand de xve siècle. Au milieu d'une couleur locale si accentuée, cette illusion reste bien permise.

Sous la lumière discrète, tamisée par des vitraux anciens, apparaissent, sur les parois, des panneaux gothiques où de fines dentelles de bois déroulent capricieusement leurs arabesques. Tout auprès sont accrochés un buccin aux formes contorsionnées, puis des armes : quatre hallebardes et un *fauchard* du xve siècle. Ce fauchard est muni d'un crochet qui servait à saisir par ses saillies l'armure de l'ennemi, à le désarçonner et à lui faire mordre la poussière.

Abandonnons l'antichambre et passons dans la salle à manger.

Tout d'abord, quelques tableaux attirent nos yeux : un van der Neer montre des patineurs et des pati-

neuses glissant gracieusement sur la glace. Dans leurs cadres dorés du xviii siècle, deux dessins rehaussés de couleur et dus au pinceau de Louis Watteau, de Lille, représentant des scènes galantes de village. Ce Louis Watteau (1731-1798), très connu à Lille, était certainement un parent de notre charmant Antoine Watteau, originaire de Valenciennes.

Nous marchions vers un triptyque dont la couleur nous séduisait, et de loin, nous allions l'attribuer sans méfiance à l'école flamande du xvi siècle, lorsqu'en nous détournant par hasard, nous vîmes un sourire sur les lèvres de notre hôte. C'était de lui ; et il se révélait à nous comme un artiste délicat qui plus d'une fois avait trompé les amateurs, même aux expositions de Valenciennes, par ses reproductions fidèles des peintures de la Renaissance. Mais, par un tact exquis, il hésitait, en ce moment où il nous faisait les honneurs de sa collection, à aller jusque-là avec nous.

Çà et là, sur les murailles, se dressent quelques faïences ; mais ce ne sont pas les plus belles pièces de la collection de M. Desmottes ; en amateur habile, il les a réservées pour sa galerie particulière. Il a ainsi rompu avec cet antique usage d'accrocher dans la salle à manger des faïences d'apparat destinées à servir d'illusion aux convives et à leur faire croire à un luxe absent, tandis qu'ils étaient le plus souvent obligés de se contenter, comme il est mentionné dans les contes d'Eutrapel, « d'un grand plat garni de mouton, veau et lard, à la grande brassée d'herbes

cuites dont on se fesait un brouët, vray restaurant et élexir de vie ».

Le meuble principal de la salle à manger est une crédence sortie de la main d'un de ces admirables ouvriers du xv° siècle qui créèrent des merveilles avec la gouge et le ciseau. Cette crédence présente cinq vantaux et une *layette* ou tiroir. Sur les panneaux sont sculptés des parchemins pliés, ornement fort en vogue à l'époque, et sur la layette luisent des ferrures et des verrous dorés.

Si nous avions le temps, nous raconterions comment le possesseur de cette pièce intéressante l'a obtenue en échange d'une commode d'acajou. Ce raffiné collectionneur, doué du flair des vrais trouveurs, possédait un véritable avantage : habitant sur les confins de la Belgique, il pouvait facilement découvrir des objets anciens dans ces paisibles intérieurs flamands qui, sans se modifier, ont traversé les siècles sous les chocs violents et les bouleversements des révolutions.

En face de cette crédence du xv° siècle, nous en distinguons une autre, un bahut en bois de noyer où le menuisier du temps a montré son *gentil sçavoir*.

Une panoplie superbe étale orgueilleusement les lourdes masses de ses cuirasses, de ses casques et de ses épées. Tous ces engins primitifs, inventés pour les combats d'homme à homme, nous font sourire, nous qui vivons à une époque où l'on foudroie une armée à la distance de quelques kilomètres, où les stratégies savantes ont réduit à néant le rôle du cou-

rage personnel. Pauvres grands preux d'antan, que pourraient vos vaillants cœurs et vos robustes bras contre une rangée de fusils perfectionnés? Soyez donc Du Guesclin en face d'un canon Krupp !

Cette panoplie renferme toutes les espèces d'armes : armes de combat et armes de tournoi, armes défensives et armes offensives. Toutes gravées, incrustées, damasquinées, ont réclamé, pour la perfection de leurs ornements, le talent des meilleurs artistes, et, pour leur exécution, l'habileté des arquebusiers les plus expérimentés du temps.

Nous ne pouvons énumérer toutes les pièces de cette riche collection, *non omnibus loquor;* contentons-nous d'en citer quelques-unes.

Parmi les casques, nous trouvons la *salade* en fer poli, la *bourguignotte* avec ses oreillères et son couvre-nuque lamé, le *morion* surmonté d'une crête, le *cabasset* italien aux larges bords semés de clous de cuivre.

Puis viennent les cuirasses; puis les armes d'attaque : les hallebardes percées d'une croix, les pertuisanes ornées d'arabesques, les arbalètes à cric, à tour, à pied-de-biche et à étrier : les fourches à mousquets, les longs pistolets à rouets, les marteaux d'armes qu'aimaient tant les Suisses du xv° siècle.

Voici toutes les variétés de lames et de poignards : la colichemarde, le braquemard, l'épée du xiii° siècle à quillon droit, la rapière espagnole à coquille hémisphérique; voici les dagues : le stylet à lame quadrangulaire dit *brise-cuirasse*, la *main-gauche* du xvi° siècle,

la *miséricorde* que le vainqueur enfonçait dans la gorge de son ennemi terrassé s'il ne criait pas : « Merci. »

A côté de ces terribles engins, nos aïeux possédaient aussi les paisibles engins du ménage. Ne nous les figurons pas toujours la lance au poing sur les champs de bataille, et songeons qu'eux aussi étaient soumis aux menus détails de la vie quotidienne. Qui sait si, le soir, le chevalier revenant du tournoi n'échangeait pas avec plaisir son morion d'acier contre un bonnet de fourrure?

M. Desmottes possède un objet domestique bien curieux : un *livre de compte*. C'est une pièce en bois sculpté de 0m,80 environ, affectant la forme d'une batte d'Arlequin; l'une des faces, bombée, présente, entre deux cygnes, un vase d'où s'échappe un bouquet de roses, d'œillets et de marguerites. Au-dessus du bouquet, une couronne contient la date de 1746 et deux initiales, celles des jeunes mariés à qui fut offerte cette pièce. L'autre face, entièrement plane, est destinée à recevoir rapidement les comptes de la ménagère. Ce livre de dépenses se donnait comme cadeau de noces aux nouveaux époux ; ceux-ci l'accrochaient dans la cuisine, auprès de la cheminée, et la jeune femme, peut-être une bonne grosse Flamande rubiconde, au corsage rebondi, à l'air flegmatique, y inscrivait chaque soir, avec ordre, à la craie le nombre de florins qu'elle avait employés à l'achat du beurre, du sel et de la chandelle.

Nous trouvons encore une pièce historique, une

cuiller à pot, portant la date de 1757 et les armes de la ville de Commines (de sable à la clé accostée de quatre fleurs). A Commines, il existait une *fête des louches* où il était d'usage de distribuer aux pauvres une vulgaire louche de bois, et aux échevins une louche sculptée portant les armes de la ville. Celle-ci est parvenue à M. Desmottes des mains de M. Lambin, dont un ancêtre était échevin de la ville de Commines.

Voilà un morceau d'une authenticité incontestable, comme toutes les autres pièces d'ailleurs. Pourrait-il en être autrement chez un collectionneur qui pousse l'amour de l'antiquité et de la couleur locale jusqu'à posséder une brosse du moyen âge pour enlever la poussière des vieux meubles.

.·.

Après ce rapide coup-d'œil jeté sur la salle à manger, il ne nous reste plus qu'à soulever une portière en tapisserie du xvie siècle, d'un ton charmant, pour pénétrer dans le salon.

Figurez-vous un vaste salon de près de six mètres de *plafond* comme disent les architectes.

Par les deux grandes fenêtres à doubles volets, la lumière entre à flots et se jette sur les boiseries blanches de l'époque de Louis XVI, rehaussées de dorures dont les scintillements sèment çà et là leur gaieté lumineuse.

Au centre, un lustre ancien se laisse gracieusement

tomber et lance, de tous côtés, ses reflets irisés et pimpants.

Au-dessus des hautes portes à doubles battants, s'étalent, dans des cadres du temps, des peintures galantes du genre Boucher. De jolis polissons d'amours tout blonds, tout frisés et tout roses se poursuivent, s'embrassent, se lutinent avec une grâce adorablement cherchée. Chérubin, quand Beaumarchais t'enverra parader sur la scène, ils auront ton âge, les mignons bambins, et alors, gare à leurs jolies contemporaines !

En attendant, ils se mirent dans le large trumeau qui surmonte la cheminée Louis XVI où, parmi des bronzes dorés d'une grande allure, se montre une pendule en marqueterie Louis XIV. Sur l'émail du cadran on lit un nom célèbre : Lebon.

De chaque côté de cette cheminée, une gaine en étoffe multicolore élève un groupe en chêne sculpté, rehaussé de peinture et de dorure. L'un de ces groupes représente le *baiser de Judas*, le traître auquel saint Pierre tranche une oreille, supplice infamant de l'époque ; l'autre nous montre Jésus assailli de tous côtés par les Juifs et succombant sous le poids de la Croix. C'est un morceau plein de caractère.

En face, dans un cadre en bois sculpté, se détache un portrait de famille signé : *Hensius* (1771). C'est celui de M. et M^me Langlart, bisaïeuls de M^me Desmottes. M^me Langlart, en robe de satin jaune, assise sur un canapé, caresse un petit chien qu'elle tient sur

ses genoux, tandis que son mari, appuyé au dos du meuble, se penche sur elle et la regarde en souriant.

Çà et là, d'autres tableaux garnissent les boiseries. Souvent en examinant une peinture laissée au hasard dans un salon comme objet de décoration on trouve un chef-d'œuvre. C'est ce qui nous arrive cette fois. Nous sommes devant un *Adrien Brawer* magnifique, gai de couleur, rempli d'esprit, charmant de tonalité. C'est la fête des Rois, une truculente ripaille flamande. On mange des crêpes, on rit ferme et on boit sec. Au premier plan, le roi de la fève soulève un pichet, tandis que son voisin, un gros brave homme de fumeur, le désigne aux clameurs et aux rires des camarades.

A qui attribuer cette belle Vierge peinte sur un médaillon de bois dont la bordure a été profilée dans l'épaisseur du panneau lui-même? Certes, elle est l'œuvre d'un maître et d'un des plus grands maîtres de l'art flamand du xve siècle. Cette Vierge-là n'est point la Vierge byzantine qui dressait sa raideur impassible dans les vieilles basiliques; non, dans son attitude pleine de naturel, empreinte d'une sérénité grave, sous ses carnations fines et chaudes, on sent palpiter la vie. Drapée dans une robe bleue aux plis cassants sur lesquels retombent les extrémités d'un voile blanc, elle s'enlève vigoureusement sur un fond rouge. Sous ses paupières baissées, son regard s'échappe pour envelopper tendrement l'enfant Jésus

qui se pend au sein maternel et le caresse de sa petite main potelée.

Près de la Vierge flamande, voici la Vierge florentine, dans un cadre de la Renaissance italienne. Elle enlace l'enfant Jésus qui tient une grenade dans la main. Cette œuvre, d'un sentiment exquis, est attribuée à Gozzoli (1420-1481).

Au milieu du salon, une belle table en noyer laisse admirer les chauds reflets de sa patine ; on la croirait en bronze antique. Et c'est le temps, l'invincible ennemi de la beauté des femmes, qui donne cette splendeur aux vieux bois.

Que voulez-vous, mesdames, le temps a des sévérités pour les uns et des caresses pour les autres : il dépose à la fois des rides sur vos joues, et des fards merveilleux sur les meubles.

Pourtant, si par hasard il vous venait des pensées mélancoliques en regardant cette table, approchez-vous du joli petit miroir ovale qui se trouve là tout exprès. Il vous rassurera, il vous dira que vous êtes toujours jeunes et charmantes. Chacune de vous y verra son élégant visage, c'est-à-dire le plus vrai et le plus ravissant des tableaux, encadré d'une couronne de laurier fouillée dans le chêne avec une infinie délicatesse. Et de grâce, cessez un instant de contempler vos minois roses, et daignez regarder au-dessus du miroir, l'entablement où la timide Bethsabée se baigne, pendant que le roi David, émergeant à mi-corps d'une petite niche en coquille,

joue de la harpe en l'honneur de sa bien-aimée.

N'oublions pas non plus, en passant, de feuilleter les pages gothiques de ce beau livre d'heures, rempli de planches, que publia Philippe Pigouchet pour Simon Vostre le fameux libraire, dont on voyait jadis dans la rue Notre-Dame la pieuse enseigne : *A sainct Jehan Levangeliste.*

Au moyen âge, c'étaient de grands personnages que les libraires et les relieurs. Dans les *monstres* ou processions, leurs corporations portaient fièrement, dans les premiers rangs, leurs bannières enrubannées; déjà s'affirmait la puissance de cette chose de l'esprit : le livre.

Dans le salon de M. Desmottes, les livres du temps passé sont représentés par de brillants spécimens. Deux vitrines regorgent de volumes aux reliures superbes : une mosaïque artistement disposée, où, sur les tons chauds et clairs des maroquins posés à plat, on voit scintiller les ors des bordures, des écussons et des fermoirs.

Là, toutes les variétés des reliures étalent leurs plats étincelants :

Voici des reliures aux armes des enfants de France; voici des maroquins verts aux armes du Régent, des maroquins rouges aux armes du duc d'Orléans; tout cela reluit, scintille, flamboie sous le soleil entrant à pleines fenêtres; le coup d'œil est éblouissant.

Plus loin des livres de plain-chant revêtus de peau de truie gaufrée avec leurs courroies où s'accrochent

des fermoirs de bronze, — puis des reliures du xvi⁰ siècle, où, sur le veau blanc gaufré qui couvre les plats, des compartiments symétriquement tracés contiennent tantôt des scènes pittoresques ou religieuses, tantôt des enroulements, des arabesques, des chimères, tantôt des saints priant dans leurs niches ogivales.

Arrêtons-nous devant deux vitrines enrichies d'ornements gothiques. L'une, avec des ferrures d'un travail parfait, repose sur un coffre du xv⁰ siècle ; l'autre, sur un coffre normand du xvi⁰, auquel est adaptée une belle serrure percée à jour et portant l'écusson fleurdelisé de France.

Ces vitrines renferment aussi des trésors. On y voit des grès de Flandre, des plats hispano-mauresques, des faïences de Pesaro, d'Urbino et des Castelli aux fines dorures ; enfin, trois splendides Palissy : les *Génies*, les *Reptiles*, et la *Sibylle*, un exemplaire de premier choix. La plus belle pièce est peut-être une aiguière de Monte-Lupo du xvi⁰ siècle ; à voir ses dorures si délicatement enroulées sur un fond noir, on la prendrait pour un émail de Penicaud ; il me fallut la soulever entre les mains pour m'assurer, par son poids, qu'il s'agissait bien d'une faïence.

Aimez-vous le bois sculpté ? on en a mis partout. Comme dit le phrénologue Gall, chacun a sa dominante ; celle de M. Desmottes est certainement l'amour du bois sculpté. Sur les bahuts, sur la cheminée, sur la table, sur tous les meubles on voit des traces de sa passion favorite.

Nous n'en finirions pas s'il nous fallait examiner chaque chose en détail. Mais nos regards s'arrêtent avec complaisance sur un groupe en noyer poli du xv° siècle : le mariage de la Vierge. Le prêtre bénit la Vierge et saint Joseph. Ils se donnent la main pendant que derrière eux, un groupe coiffé de turbans et vêtu à la mode du temps, contemple la cérémonie avec recueillement. De ce délicieux morceau s'échappe un parfum de grâce qui vous enveloppe et vous séduit.

Regardons cet autre bois sculpté : c'est une sculpture en ronde-bosse à double face, du xvi° siècle ; le socle à pivot sur lequel il repose permet de faire tourner le groupe et de voir aisément les deux côtés. Assise sur un trône, la Vierge soutient de la main gauche son enfant bien-aimé, et, de la droite, lui offre une grappe de raisin, tandis que deux anges aux ailes éployées déposent sur sa tête une couronne d'or. Cet élégant petit groupe devait être une poupée de stalle. Sans doute, elle aura figuré pendant longtemps dans le chœur de quelque cathédrale, au-dessus des têtes courbées des fidèles.

Non loin de là, nous trouvons une pièce bien curieuse : un buste de Henri IV. C'est un document historique et nous connaissons sur lui une histoire toute moderne.

La scène se passe à l'hôtel Drouot, cet hiver. On vend la collection Beurdeley. Parmi les objets qui s'y trouvent, M. Desmottes remarque un buste de Henri IV revêtu de son armure et représenté en grandeur naturelle avec la figure modelée en cire.

22.

C'est une chose superbe. Notre collectionneur attend fiévreusement qu'elle soit mise aux enchères.

Sans hésiter il la pousse jusqu'à mille francs en comptant bien se la voir adjuger, quand un acquéreur inattendu surgit et met cinquante francs de plus.

— Onze cents, riposte aussitôt notre amateur.

— Onze cent cinquante, dit son rival.

Et l'enchère se poursuit.

Enfin M. Desmottes prononce avec hésitation *treize cent cinquante*. Son concurrent sourit et abandonne la partie en lui faisant un petit signe d'intelligence, que l'heureux adjudicataire prend pour une félicitation.

Tout fier de son triomphe, notre collectionneur, en sortant, rencontre M. de Liéseville, l'érudit conservateur du musée Carnavalet.

— Une trouvaille ! lui crie-t-il du plus loin qu'il l'aperçoit, un buste de Henri IV, superbe !

— Comment, répond M. de Liéseville, c'est vous qui l'avez ! mais c'est une pièce historique de premier ordre ! Quelle faute ! l'État ne l'a pas acheté ! songez donc, c'est le portrait le plus authentique du Béarnais, il l'avait commandé au sculpteur Guillaume Dupré pour l'offrir en cadeau à la ville de Genève.

— Eh bien ! pourquoi ne l'avez-vous pas disputé pour votre musée ?

— Parce que je ne voulais pas lutter avec le Louvre. La place de ce buste me semblait tout indiquée dans la salle où Henri IV est mort. Nous nous effacions devant le Louvre.

Mais là ne se bornait pas la chance de notre acquéreur. Nous avons dit qu'il ressemblait fort à Paul Récappé.

Le lendemain de la vente, le célèbre marchand voit entrer chez lui l'un de ses meilleurs clients.

— Eh bien, lui dit celui-ci, et ce buste ! Je vous l'ai abandonné hier à 1,350 francs ; aujourd'hui, je viens vous demander quel bénéfice vous comptez réaliser avec moi.

— Quel buste ? fit Récappe tout interloqué.

— Comment ! celui d'hier à l'hôtel Drouot !

— Que voulez-vous dire ? Il y a deux ans que je n'ai pas mis les pieds à l'hôtel Drouot ; je n'y achète jamais rien.

— Allons, mon cher, pas de diplomatie. Vous avez le Henri IV et vous allez me le céder ; échange de bons procédés, je vous l'ai laissé hier pour que vous me le rendiez aujourd'hui ; vous n'avez donc pas remarqué que je vous ai fait un signe après l'adjudication.

— Je vous jure que je n'étais pas hier à l'hôtel Drouot.

Il fallut bien se rendre à la réalité et, après explication, reconnaître une nouvelle erreur causée par la ressemblance frappante de M. Desmottes avec l'honorable marchand du passage Sainte-Marie, bien connu dans le commerce de la curiosité.

* *

En sortant du salon, après avoir vu tant de belles choses, on pourrait croire impossible tout étonnement nouveau. Quelle erreur! A peine a-t-on franchi le seuil du cabinet, qu'on reste ébloui, confondu, fasciné.

Les yeux sont charmés autant que surpris par l'harmonie régnant dans cette salle merveilleuse. Des milliers d'objets les plus disparates sont rangés avec tant d'habileté, de goût, de sentiment artistique, qu'ils semblent avoir été créés spécialement pour composer un ensemble superbe.

Sur ces richesses si variées de formes et de couleurs, il plane une homogénéité de tons comme on en peut admirer dans les portraits du Titien, il flotte une atmosphère d'un blond doré comme on s'imagine la divine chevelure de l'Astarté grecque. Tout s'enveloppe de cette teinte uniforme et charmante, tout, depuis les oriflammes multicolores pavoisant les cuirs de Cordoue de la tenture, jusqu'aux étincelantes orfèvreries; depuis les émaux qui font éclater leurs couleurs intermittentes, jusqu'aux ivoires pâles et jaunis; depuis les faïences éternellement jaunes et bleues, jusqu'aux noires sculptures en vieux chêne.

Et quand un rayon de soleil vient baigner toutes ces merveilles, des ruissellements d'or coulent sur les

châsses, sur les reliquaires, sur les retables; des teintes plus vives s'allument sur les tapisseries de Flandre, il semble que tout prend une âme, que tout veut se mouvoir et que la vie pénètre soudain dans les figures éclatantes des émaux, dans les sculptures blêmes des ivoires et dans les statuettes de bois hissées sur les colonnettes. Les vierges prient, les saints se prosternent, les pages vous regardent avec étonnement et les guerriers s'apprêtent à frapper d'estoc et de taille.

Tenter l'inventaire des objets amoncelés dans cette salle serait une lourde tâche, que je n'aborderai bien certainement pas. Je me contenterai d'en citer quelques-uns en m'aidant du catalogue composé par M. Desmottes, où bien souvent se trouvent, à côté des renseignements indispensables, de très précieux commentaires.

Du plafond du cabinet descend un lustre gothique dont le sommet présente un phénix renaissant de ses cendres, et dont les neuf branches en vieil or, garnies de bougies rouges, sont formées par d'élégantes figurines entrelacées.

Sur les murailles, tendues de cuir de Cordoue, d'*or basané*, comme on eût dit dans les fabliaux du xve siècle, se déroulent des étendards disposés de façon à produire un très bel effet décoratif : les uns, sont drapés et rangés en trophées, les autres, pendent en lambrequins et se balancent gracieusement au bout des hampes, caressant les tentures brunes de leurs franges d'or.

A tout seigneur, tout honneur. Accordons surtout notre attention à deux glorieux drapeaux : sur le damas de soie rouge, semé de broderies et orné de franges d'or, l'un porte l'effigie de saint Sébastien, patron des archers; l'autre, celle de saint Georges, patron des arbalétriers. Précieuses enseignes portées dans les combats par les corporations qu'elles représentent.

Au moyen âge, un grand prestige entourait les associations d'archers et d'arbalétriers dont les grands-maîtres étaient de puissants personnages. L'illustre capitaine, Bertrand Duguesclin, se faisait gloire d'appartenir à la compagnie des arbalétriers de Rennes; et, certainement, plus d'un brave soldat du xve siècle disait : « Je suis archer » sur le ton de légitime orgueil avec lequel les honnêtes citoyens de Nanterre s'écrient aujourd'hui : « Je suis pompier! »

Auprès des étendards belliqueux, les bannières pacifiques : celle des apothicaires de Lille porte l'effigie de sainte Madeleine, patronne de ces honorables industriels, et les très utiles insignes de la profession : mortiers, pots à juleps et à collyre, vases de thériaque et de graisse humaine; rien n'y manque, excepté l'instrument persécuteur de M. de Pourceaugnac.

Les bonnetiers ont aussi leur insigne inoffensive avec l'image de saint François; les charpentiers sont représentés par un étendard où figure leur patron légendaire, saint Joseph, entouré de la Vierge et de l'enfant Jésus.

Sur une petite bannière, on lit :

ICI ON FAIT DES DRAPEAUX

C'est l'enseigne d'un fabricant établi autrefois, à Lille, dans la rue des *Os rongés*, située sur l'emplacement d'un cimetière, et qui est devenue, avec le temps, la rue des *Orangers*. La corruption a fait disparaître le nom macabre. Pends-toi, Rollinat!

Une autre bannière présente en exergue la légende : « Commune de Loos. » Si les communes avaient leurs étendards, les villages arboraient aussi les leurs, donnés par leurs seigneurs, dont ils portaient les armoiries.

De tous les côtés, d'innombrables bois sculptés plaquent leurs taches noires. Parlons tout de suite du plus beau d'entre eux. C'est un des plus rares spécimens de la sculpture décorative italienne à la fin du xv° siècle. Un buste de Vierge, peint et doré, sort d'une niche gothique. La tête, fort belle, en bois, émerge d'un nimbe cannelé; sa douce patine apportée par le temps la ferait prendre pour un bronze. Le voile et les draperies sont formés d'un tissu véritable sur lequel on a dû déposer une pâte spéciale.

Ce travail, que l'on rencontre souvent en Lombardie, a donné lieu à d'interminables controverses. D'après M. Eugène Piot, qui a rapporté cette pièce d'Italie, les travaux de ce genre doivent être attribués à Caradosso, élève de Bramante et plasticateur distingué non moins qu'habile orfèvre.

D'autre part, M. Darcel prétend, dans la *Gazette des Beaux-Arts*, que cette Vierge est un travail franco-flamand. *Grammatici certant et adhuc sub judice lis est.* Quoi qu'il en soit, M. Desmottes chérit passionnément cette œuvre ; il a refusé de s'en séparer pour 20,000 francs. Il la destine, dans l'avenir, au Louvre.

On discutera moins pour attribuer à qui de droit cette sainte Catherine, debout, coiffée (n'est-ce pas toujours sa spécialité d'être coiffée?) d'une couronne sous laquelle une résille laisse échapper des flots de chevelure. Un livre d'une main, un glaive de l'autre, la patronne des demoiselles mûres terrasse la fausse Philosophie en la personne de l'empereur Maximin II, persécuteur de la sainte. Le mouvement vigoureux, exagéré même de ce groupe, dénonce aisément l'époque à laquelle il appartient : le commencement du xvie siècle.

Plusieurs retables ou chapelles portatives, en bois doré, arrachés des sanctuaires où ils reposaient, ont traversé les siècles pour venir prendre place dans la galerie de M. Desmottes. Le plus remarquable est une œuvre du xive siècle représentant la Visitation. De légères colonnettes supportent une voûte divisée par des nervures qui forment des arcades ogivales semées d'étoiles. Sous ces arcades, sainte Élisabeth, la tête voilée, et la Vierge, le front couronné, sont assises sur un banc recouvert de brocart d'or.

Un très curieux bas-relief polychrome a été trouvé par M. Desmottes dans un cabaret et acquis par lui

en échange d'un buste en plâtre du roi Léopold et d'une rondelle de bière. C'était l'emblème de la corporation des cordonniers de Saint-Ypre, au xv⁰ siècle, et le cabaret d'où il provient devait être le lieu de réunion de la corporation. Les deux patrons légendaires, saint Crépin et saint Crépinien, le tranchet à la main, travaillent le cuir dans une échoppe en forme de pigeonnier, plantée sur un roc. Autour des pieux ouvriers, toute une population de vilains se presse, la bouche béante et les yeux arrondis. Ces manants, vêtus à la mode du xvi⁰ siècle, portent le brodequin pointu tout comme nos modernes boudinés.

L'histoire des deux bottiers sacrés n'est pas très connue. Les frères Crépin et Crépinien vinrent de Rome pour prêcher l'Évangile en Gaule et se fixèrent à Soissons, où ils embrassèrent la profession qui les a rendus populaires. Martyrisés sous Maximien Hercule, vers 288, ils ont inspiré à Ambroise Francken le Vieux un des plus beaux tableaux du musée d'Anvers.

Saluons en passant une très rare œuvre française du xiv⁰ siècle : Une Vierge en bronze fondu à la cire perdue. Vêtue d'une longue robe dont les plis nombreux se déroulent avec une grâce charmante, la Madone amuse avec une marguerite le petit Jésus souriant qu'elle soutient d'un bras. Cet ensemble est plein de sentiment, de mouvement et de vie.

Qu'est-ce que la *dinanderie?* On désigne sous ce nom tous les objets en cuivre fondu et travaillé au

marteau, sans doute en l'honneur de la petite ville de Dinant-sur-Meuse, qui avait acquis au moyen âge une grande renommée pour ces sortes de travaux.

Combien de temps faudrait-il pour passer en revue toute cette vaisselle de cuivre, toute cette dinanderie dont raffolent les Odiot, les Gavet, les Bonaffé et les Spitzer?

Bornons-nous à signaler une aiguière à laver ou *aquamanille*, figurant un lion sur le dos duquel un petit dragon se penche juste à point pour former une anse.

Ne vous souvient-il pas d'avoir rencontré dans quelque hôtellerie de province de grandes fontaines ventrues en cuivre rouge? Les aquamanilles ont précédé ces majestueuses fontaines. Elles étaient d'un usage général et nulle part on ne se mettait à table avant de s'être lavé les doigts avec l'eau aromatisée de l'aiguière. Cette coutume était si bien entrée dans les mœurs que, en entendant le son du cor annoncer le dîner aux hôtes du château, on disait : « Écoutez! on a *corné* l'eau. » Chez les châtelains du grand *pschutt* d'alors, un page faisait le tour de la table, et soutenant de la main gauche un bassin au-dessous des doigts effilés des demoiselles, il versait de la droite, sur les ongles roses, l'eau parfumée d'une aiguière d'or ou d'argent constellée de pierreries.

Ces riches ustensiles étaient d'une trop précieuse matière pour parvenir jusqu'à nous à travers les siècles, aussi nous ne connaissons que les vulgaires aquamanilles de cuivre dont le creuset n'a pas voulu;

et, parmi ces dernières, il n'en existe probablement pas beaucoup de plus rares que celle de M. Desmottes.

Nous nous trouvons maintenant devant une série d'une trentaine de chandeliers, tous plus curieux les uns que les autres.

L'un d'eux est formé par un guerrier couvert de son armure et campé sur un large socle, une espèce de Don Quichotte, tenant de chaque main une bobèche prête à recevoir une chandelle et portant à la ceinture une longue épée destinée à servir d'*émouchoir*.

Était-il assez ingénieux, cet apothicaire qui s'était fait confectionner cet autre chandelier à double fin ! Le soir, il y plantait sa lumière pour éclairer son officine, et le jour, en retournant le fond, il trouvait un mortier où il pouvait broyer tranquillement sa corne de cerf et les matières de ses opiats.

Une fort belle table nous présente une rangée de coffrets qui, en 1880, figurèrent tous à l'exposition de Bruxelles en l'honneur du cinquantième anniversaire de l'indépendance belge, où ils furent fort remarqués. Ils proviennent en grande partie de la vente Castellani, en 1879.

Ce joli coffret, en bois décoré de figures et de macarons et portant les armes de France sur son couvercle, a été offert comme corbeille de mariage à quelque gente fiancée du xve siècle. Qu'est-ce que la jolie épousée qui l'a reçu a bien pu y serrer? Des fleurs, des lettres, des souvenirs? Petit coffret, si tu pouvais parler, que raconterais-tu?

Qu'ont-ils recélé dans leurs flancs, ces autres coffrets transmis de main en main pendant des siècles? Des joyaux précieux, de fines dentelles, des billets doux ou des secrets terribles? Les uns sont recouverts de cuir repoussé, gravé ou souvent travaillé au couteau; les autres, dorés, polychromes, sont décorés d'ornements polychromes en pâte. L'un d'eux porte sur son couvercle des ornements de style ogival, au milieu desquels se trouvent les armes de France et celles de l'argentier chargé du soin de la cassette.

Garnissant le mur du fond de la galerie, une splendide tapisserie de la Renaissance, couverte de trophées et d'arabesques.

De chaque côté tombent deux fort belles portières semées de fleurs de lis sur fond bleu et bordées de trophées. Si elles se trouvent là, c'est qu'il y a vraiment un Dieu bienveillant pour les collectionneurs. M. Desmottes les avait bien souvent remarquées chez un officier de santé qui, à aucun prix, ne consentait à les céder.

Une nuit, en sortant du théâtre de Lille, il aperçoit une lueur d'incendie dans la rue Impériale, aujourd'hui rue de la Liberté, absolument déserte à cette heure avancée. Il y court. Une baraque en planches flambait comme un paquet d'allumettes.

— Au secours! au secours! criait-on à l'intérieur.

Sans hésiter devant le péril, notre collectionneur se précipite, il revient bientôt, les vêtements brûlés, tenant dans ses bras une vieille femme paralytique

qu'il transporte chez le pharmacien le plus proche.

Comme il entrait avec son fardeau dans la boutique, quelqu'un s'y introduisait en même temps ; c'était l'officier de santé, le propriétaire des tapisseries tant convoitées.

Celui-ci donne ses soins à la blessée, tandis que les passants accourus s'attroupent, regardent, discutent comme il est d'usage en pareil cas.

Le lendemain matin, M. Desmottes voit arriver chez lui le médecin qui lui dit à brûle-pourpoint :

— Avez-vous toujours envie de mes portières ?
— Plus que jamais.
— Les voulez-vous ?
— Certainement. A quel prix ?
— Pour rien. Cette nuit vous avez sauvé une femme et moi aussi. Le commissaire de police est venu chez moi pour commencer une enquête. Laissez-moi dire que je suis seul l'auteur de cet acte de courage et les tapisseries sont à vous.

Comment refuser ? — M. Desmottes accepta le marché, et voilà comment, abandonnant l'espérance d'un petit ruban, il devint propriétaire des deux belles portières.

Au xv^e et xvi^e siècle tout le monde ne pouvait manger dans des vaisselles d'or et d'argent. Il fallait être grand seigneur pour se permettre ce luxe. Mais les riches bourgeois voulurent rivaliser comme ils purent avec les princes et ils se firent fabriquer des vaisselles d'étain finement travaillées.

23.

D'ailleurs, les orfèvres, agissant en cela d'après les conseils de Cellini, coulaient toujours, dans les moules de leurs plus belles pièces, une première épreuve en étain et la conservaient comme modèle.

Et cette vaisselle nous est parvenue précisément à cause de la valeur médiocre de la matière, tandis que ces orfèvreries d'or et d'argent ont passé par le creuset. Aussi, les étains de François Briot, l'habile continuateur de Cellini, nous montrent certainement les plus parfaits spécimens de l'orfèvrerie de la Renaissance.

Voyez du reste cette aiguière en étain de Briot, avec ses arabesques et ses macarons ! Comme ils sont parfaits, ces trois médaillons qui reproduisent en trois bas-reliefs la Guerre, la Paix et l'Abondance ! Et quelle insigne rareté que ce couvercle attaché à l'anse ! Qu'on essaye donc de trouver une plus belle pièce dans l'œuvre de Briot !

Il y a bien des choses brillantes dans cette petite vitrine ! Tous ces objets bysantins, tous ces châssis, tous ces reliquaires, tous ces porte-flambeaux, tous ces émaux dont le temps ne peut altérer l'incomparable éclat, forment un ensemble éblouissant. Près des tons vifs de l'émail, les ors ruissellent, les pierreries étincellent, c'est un effet décoratif admirable. Aussi, comme nous comprenons, en voyant ces merveilles, le zèle des pèlerins du moyen âge, dont l'ambition consistait à

...... Voir briller les flambeaux et les cires,
Voir Notre-Dame au fond du sombre corridor
Reluire dans sa châsse et dans sa chape d'or,
Et puis s'en retourner....

Regardons au hasard quelques-uns de ces splendides objets, et surtout cette croix épiscopale en émail de Limoges, du XIII° siècle, qui a été trouvée par un curé du Nord, au sommet d'un drapeau de corporation.

Voici une Vierge assise, en cuivre rouge doré, pleine de sentiment. Tout est éclatant : les yeux en émail noir, la robe enrichie de turquoises et les ors auxquels le temps a donné des couleurs étincelantes.

Voici des châsses en cuivre champlevé, émaillées en bleu et vert, couvertes de rinceaux, de figures, de personnages gravés sur le métal avec des têtes ciselées en reliefs. Les personnages aux yeux saillants, à l'attitude raide, à l'allure grave et sévère, portent la chlamyde agrafée à l'épaule et flottant à plis nombreux sur la tunique romaine. Ce sont presque toujours des apôtres qui entourent des Christs barbus, vêtus de jupons et tendant leurs bras sur des croix.

Dans un très beau reliquaire en forme de fermail de chappe, en cuivre doré et repoussé, et semé de cabochons en cristal de roche, sont enfermées des reliques de saint Jean, si l'on s'en rapporte au nom gravé dans des nielles d'argent sur la plaque du fond.

Pièce bien curieuse, cette navette à encens en cuivre doré où des têtes de lézards forment les anses et sur

laquelle des salamandres en relief se glissent parmi des rinceaux en émail bleu-clair et des cabochons en lapis ! Elle a ses lettres de noblesse par son passage successif dans les collections célèbres de M. Dubruges-Dumesnil et du prince Soltikoff.

Une grande *monstrance* en cuivre battu, ciselé et doré, présente une longue ligne hexagonale, continuée par un chapiteau sur lequel s'appuie une galerie ajourée. Au sommet, un élégant clocheton gothique lance une croix vers le ciel.

Quel est ce petit édicule à quatre faces qu'élèvent deux anges aux ailes éployées? C'est un ostensoir français du xv° siècle dans lequel furent enfermées les reliques de quelque saint personnage.

Nous voici en présence d'un rare spécimen de l'orfèvrerie du nord de la France pendant la première moitié du xvi° siècle : une croix processionnelle en bois, recouverte de plaques d'argent dorées en partie et semées de pierreries. Le Christ, la tête inclinée sur l'épaule droite, les bras arqués, s'affaisse douloureusement sous son propre poids.

Parlerai-je des ivoires? Cela m'entraînerait trop loin. Je me bornerai à signaler un très beau diptyque du xv° siècle où se déroulent tous les épisodes de la vie du Christ; chacun d'eux est sculpté avec art dans un casier entre deux colonnettes sur lesquelles s'appuie un arceau en ogive.

Plus loin, des Vierges d'ivoire sourient aux enfants Jésus qu'elles pressent dans leurs bras. Toutes suivent

un arc de cercle, selon la courbe affectée par les défenses d'éléphant dans lesquelles elles sont fouillées. Et les sculpteurs s'étaient si bien accoutumés à respecter cette courbe, qu'une Vierge du xive siècle, taillée dans un morceau de bois, rappelle, à côté, cette curieuse particularité des figures en ivoire.

*
* *

Enfin il est temps de nous arrêter après cet examen si rapide et si superficiel de ces mille et une merveilles. Il faudrait un volume entier pour en parler comme elles le méritent. Aussi nous sortons de cette galerie en nous répétant qu'il a fallu science, conscience et patience pour rassembler ces objets si divers et pourtant fondus dans un ensemble des plus harmonieux.

Disons-le en terminant, nous ne savons trop ce qu'il faut le plus louer en M. Desmottes : le chercheur érudit et ardent qui a trouvé ces magnifiques œuvres d'art, ou l'artiste plein de goût qui a su les disposer chez lui avec autant de bonheur que d'habileté.

LES COQUILLES

LES COQUILLES

Mars 1885.

Heureux les peuples qui n'ont pas d'histoire !... La conchyliologie a bien la sienne, mais elle est tellement vague, tellement confuse, que je n'hésite pas à l'écrire ici sous la forme légère de la chronique, dans l'espoir d'y apporter un peu d'ordre et quelque lumière.

Nul n'ignore les différents usages que les anciens firent des coquilles. Les hommes des temps préhistoriques se confectionnaient d'élégantes parures de cardium, de nasses et de cyprées. Les Grecs s'en servaient dans leurs assemblées comme de bulletins de vote et, pour exiler leurs concitoyens, leur avaient emprunté le mot d'ostracisme.

Chez les Romains, les coquillages jouaient dans les repas de fêtes à peu près le même rôle que le *homard* de Jacques Normand, dans le tête-à-tête de nos cabinets particuliers. On en fit même un tel abus sous les Césars, qu'on les défendit, au dire de Sénèque. Le fils de Clodius Esopus, fameux comédien romain, ne s'était-il pas permis, pour surpasser son père en ma-

a insuffisant
13-120-14

Illisibilité partie[lle]

VALABLE POUR TOUT OU PARTIE DU
DOCUMENT REPRODUIT.

gnificence, de servir dans un festin à tous ses convives, des perles dissoutes dans du vinaigre?

Les femmes des Levantins font avec des coquilles des bracelets et des pendants d'oreilles. En Afrique, la cyprée-monnaie servit longtemps comme moyen d'échange. Aujourd'hui cet usage tend à disparaître. Cependant il se maintient encore au Congo, dans l'Ogooe et dans le haut Niger. Mais les indigènes l'emploient surtout pour s'en arranger des colliers et pour la plupart de leurs *grigris*, ces talismans de l'Afrique centrale.

En France, au contraire, les coquillages de toutes sortes ne semblent avoir séduit nos pères que par leur grâce, leur éclat, leur fragilité. Les premiers collectionneurs de coquilles datent du dix-huitième siècle, et ce n'est un secret pour personne que le style rocaille, avec ses ornements bizarres, ses lignes capricieuses et contournées, fut inspiré aux brillants artistes de cette époque par le goût dominant de la conchyliologie.

Dès 1730, il était impossible d'entrer dans un cabinet quelque peu célèbre, sans rencontrer sous vitrine une collection choisie de gastéropodes. C'était plus qu'une mode, c'était une passion. Ainsi Gersaint nous raconte que lors de la vente de la collection de Fompertius, le plus haut prix, *quarante livres*, fut atteint par douze coquilles de choix : un véritable argus, une huître à points, une musique, etc. Cela se passait en 1747. En 1784, un nautille vitré papyracé, bonnet

de dragon, petit volume, même percé d'un trou grand comme une petite lentille — provenant du cabinet de M. de Montriblon, qui s'était ruiné dans la curiosité — était vendu 899 livres; et la première licorne (*monoceros crassilabrum*), apportée en France en 1754, était payée 100 livres.

Les temps sont bien changés.

Mais alors l'article était rare, l'argent plus rare aussi, les collectionneurs moins nombreux, et c'était à qui aurait possédé les plus jolis coquillages.

Parmi les grands collectionneurs du xviii° siècle se trouvaient : Mme la présidente de Bandeville; M. de Robien fils, président à mortier au parlement de Bretagne; M. le comte de la Meurci, maréchal de camp; M. Bon, premier président de Montpellier; M. le duc de Sully, pair de France; M. le comte de Hérouville de Claye, lieutenant général des armées du roi; M. l'abbé de Pomponne; M. le duc de Chaulnes, pair de France; M. le marquis de Houël, capitaine aux gardes-françaises; M. le chevalier Turgot; M. Dufort, maître des comptes et seigneur de Saint-Leu; M. Henin; M. Dargenville; M. Montambert, commandant un bataillon du régiment de Champagne; M. le comte de Rantzau, fils du vice-roi de Norwège; M. le baron de Wind, ambassadeur du roi de Danemark en France... et Linné, l'illustre fondateur des sciences naturelles, conservateur du musée de la princesse Ulric de Suède...; et Rumphius, qui a publié de magnifiques ouvrages sur la conchyliologie avec planches in-folio; et les

Italiens Gualtieri et Martini, les Allemands Chemnitz et Kuon; et Adanson qui, après son voyage au Sénégal, avait pu montrer à ses compatriotes les variétés les plus curieuses de gastéropodes, brachiopodes, etc...

Enfin, au commencement de ce siècle, Lamarck formait une collection splendide, qui vint ensuite chez M. Delessert, le parent de l'ancien préfet de police. Cette collection a une immense valeur, par cette raison que les types des nombreuses coquilles décrites par Lamarck s'y retrouvent tous. Malheureusement son conservateur M. Chenu, ne l'a pas bien entretenue. Un visiteur qui l'examina il y a longtemps, voyait avec peine toutes ces richesses enfouies dans des tiroirs, sous une couche énorme de poussière[1]. La présidente de Bandeville en aurait été navrée, elle qui, de temps en temps, se donnait la peine d'épousseter, d'essuyer légèrement avec une fine batiste sa collection de coquillages, et qui disait un jour à une de ses soubrettes dont la propreté laissait à désirer :

— Ma fille, vous admirez beaucoup les oreilles de ma vitrine; les vôtres seraient tout aussi roses, si vous aviez soin de vous les laver!

Les amateurs d'aujourd'hui ne le cèdent en rien à ceux d'autrefois pour le nombre et la beauté de leurs pièces.

1. A la mort de M. Delessert, la collection fut léguée au musée de Genève où elle se trouve actuellement.

Outre les collections particulières, la plupart des grands musées ont des vitrines réservées à cette partie de l'histoire naturelle.

Au premier rang vient le British-Museum, quoique moins ancien que le Muséum de Paris. Au Muséum, faute de place, la plupart des groupes de coquilles n'ont pu être placés dans des vitrines où les visiteurs fussent à même de les bien voir. Mais il faut dire que les aides du laboratoire de malacologie se mettent gracieusement à la disposition du public lorsqu'il le désire. Les travailleurs et même les simples curieux sont toujours bien accueillis. On a accusé à tort l'administration du Muséum d'avoir une collection de coquilles invisibles.

Après le British-Museum vient. comme importance, le musée d'Amsterdam. Mais il sera bientôt dépassé par celui de Philadelphie, car depuis plusieurs années il a progressé d'une manière étonnante. M. Tryon, qui est chargé de la partie conchyliologique, publie sur cette branche de l'histoire naturelle des ouvrages dont les planches laissent trop à désirer sous le rapport du tirage.

Ne pas oublier non plus la remarquable galerie de l'École des mines, provenant du cabinet de M. Deshayes, le continuateur de Lamarck, et acquise, il y a une vingtaine d'années, au prix de cent mille francs tout ronds.

Lyon a une collection remarquable, revue et mise en ordre par M. Locard, vice-président de la Société

malacologique de France. La ville de Bordeaux possède presque toutes les coquilles de la Nouvelle-Calédonie; et celle de Marseille, une très belle collection de coquilles méditerranéennes; mais cette dernière ville a perdu la perle de son musée dans la fameuse *Pholadonya candida*, d'une valeur de mille francs, qui lui fut dérobée il y a deux ou trois ans par un habile escroc.

La galerie malacologique de Genève est également bien composée et très estimée.

Outre les musées des capitales, il faut citer les amateurs comme M. Paëtel de Berlin, dont le cabinet est le plus riche en espèces. Malheureusement elles proviennent toutes d'achats. Au point de vue scientifique, une collection moins nombreuse, mais dont les types auraient été recueillis sur place par le propriétaire représenterait une valeur incontestablement plus grande.

C'est pour cette raison que les échantillons de feu l'Anglais Cuming avaient acquis une importance énorme. Des 30,000 espèces qu'il possédait, Cuming en avait pêché lui-même la majeure partie aux îles Philippines; aussi, quand MM. Brodesep et Reeve écrivirent leur grand ouvrage, les prirent-ils pour types-modèles.

On cite encore, pour la beauté de ses spécimens, le cabinet de feu le docteur Prévost d'Alençon. Il n'avait pas coûté moins de 150,000 francs à son propriétaire. M. Sowerby en a fait dernièrement l'acqui-

sition pour 20,000 francs. — La collection du savant directeur du *Journal de Conchyliologie*, M. Crosse, qui contient les échantillons décrits et figurés dans ce journal depuis 1850 ; — celle de l'abbé Dupuy, dont il nous a donné lui-même une intéressante description dans son travail, paru en 1847, sur les mollusques de France ; — celle de M. Morelet de Dijon, composée de coquilles terrestres et fluviales ; — et aussi celle de M. Bourguignat, secrétaire général de la Société malacologique, spécialement consacrée à l'étude des espèces terrestres et fluviales d'Europe et du bassin méditerranéen, collection connue du monde entier et contenant les types uniques publiés dans ses nombreux ouvrages.

Les cartons de M. Marie, de Paris, ancien officier de marine, renferment également une quantité de coquilles fort curieuses de la Nouvelle-Calédonie. Je ne vois que le musée de Bordeaux qui puisse rivaliser avec cette collection. M. Marie découvrit beaucoup d'espèces nouvelles durant son séjour à Mayotte et à Nossi-Bé.

J'ai gardé pour la bonne bouche la collection de mon frère, M. Émile Eudel, ancien capitaine au long cours. Elle a la réputation d'être la plus riche du monde en ptéropodes. Cette collection ne renferme pas moins de 151,374 échantillons, et mon frère a mis vingt ans à la réunir. Songez que les ptéropodes ne se trouvent qu'en pleine mer et qu'on ne les prend que la nuit, par un temps très calme. « Pendant vingt

années, me disait cet amateur qui m'est cher, je n'ai pu trouver que cinq cent quatorze nuits propices pour laisser traîner des filets derrière mon navire. »

Cinq cent quatorze nuits! il n'y a vraiment que les collectionneurs de profession pour savoir compter.

Je ne veux pas clore cette liste sans y ajouter les noms du roi de Portugal; de M. Jay, un amateur américain; de la marquise de Paulucci, à Florence; du marquis de Monterosato, à Palerme; de M. Doumet Adanson, de Cette, descendant de notre premier voyageur; de M. Roland de Roquan, mort depuis longtemps, dans la collection duquel se trouvait le seul exemplaire alors connu du *Pleurotomaria quoyana* (vivant), d'une valeur de 2,000 francs.

L'homme n'est pas parfait, à plus forte raison les collectionneurs. Tous ont leur défaut et leur manie. Les uns sont avares, les autres jaloux, d'autres sont ombrageux et féroces. Les collectionneurs de coquilles passent pour se servir de « *la drague sèche* », autrement dit, pour être *chipeurs*. Remarquez que je ne dis pas voleurs. Je distingue entre celui qui vole et celui qui chipe, tout en les condamnant l'un et l'autre.

Les chipeurs de coquillages sont devenus si communs, que beaucoup d'amateurs ont pris le parti de coller leurs échantillons sur du carton. J'en connais même un dont toutes les espèces sont enfermées dans des boîtes carrées en verre. Prudence est mère de sûreté. Vous devinez sans doute comment se pratique

le chipage ou la drague sèche. Rien de plus délicat ni rien de plus facile. Après avoir admiré une coquille dans votre main, vous la faites glisser dans votre manche et de là dans votre poche. Les escamoteurs de profession ne font pas autrement. Une, deux, trois, passez muscade! et les muscades passent en effet comme par enchantement.

On chipe aussi dans les souliers — ce qui est moins commode.

Un certain abbé X***, aumônier à bord de la frégate l'A..., sortait un jour, sur la pointe des pieds, du cabinet où le commandant, grand amateur, classait ses coquilles. Le bon abbé marchait sur le pont avec des précautions inouïes. Doucement il se dirigea vers l'échelle de la batterie.

L'officier de quart, un malin, se doutant de l'affaire, s'approche du coupable et lui dit :

— Eh bien! monsieur l'abbé, mais vous me semblez ne pouvoir marcher, qu'avez-vous donc?

Et l'officier s'avança sur lui pour le forcer à brusquer ses mouvements.

— Chut! s'exclama l'abbé, j'ai des coquilles dans mes souliers. Vous allez me trahir. Le commandant n'aurait qu'à vous entendre.

La passion le poussait à avouer son larcin plutôt que de briser ses coquilles en les écrasant sous son talon.

Tout collectionneur ambitionne de trouver une espèce nouvelle, à laquelle il donnera ou fera donner

son nom par un savant. Tels les fleuristes qui découvrent une rose d'une nouvelle couleur. Celui qui découvrirait la rose bleue serait millionnaire demain, mais jusqu'ici toutes les greffes, toutes les tentatives de mariage sont demeurées infructueuses et les fleuristes cherchent toujours.

Cependant, parmi les savants allemands, les collectionneurs ne manquent pas qui créent, par manie, de nouveaux genres de coquillages se rattachant à des familles connues. Le docteur Albers de Berlin, pour ne citer que celui-là, ajouta de cette manière une centaine de noms nouveaux à la famille des limaçons. Ce qui fait qu'une seule et même coquille porte souvent jusqu'à sept ou huit noms différents, suivant la classification de ses parrains.

Entre confrères en conchyliologie, il y parfois des jalousies de métier dont le dénouement tourne au tragique.

A bord de la frégate l'*A*..., un aspirant, grand collectionneur d'univalves et de bivalves, avait quelques griefs conchyliologiques contre le secrétaire du commandant. Le secrétaire était lui-même un conchyliologiste acharné... Disons tout de suite qu'à bord de cette frégate tout le monde collectionnait un peu.

Or, pour être naturaliste, on n'en est pas moins homme, c'est-à-dire accessible à un sentiment de vengeance.

L'aspirant résolut de frapper son adversaire par un

coup *ad hominem*, qui atteignît le secrétaire jusque dans sa passion la plus chère.

Un navire de commerce venait d'arriver de France. Il avait à son bord une grande quantité d'escargots de basse extraction, d'origine vulgaire.

L'aspirant eut une inspiration. Il teignit en rouge un de ces mollusques gastronomiques. Coloration facilement obtenue par une immersion dans un bain de cochenille.

Puis on fit dire au secrétaire que son rival avait trouvé une coquille nouvelle qu'il cachait précieusement. Le secrétaire donna dans le panneau. Peu connaisseur, il ne reconnut qu'avec des peines infinies le limaçon parmi les autres coquilles qu'on lui montra. Alors il fit des pieds et des mains pour l'avoir. L'élève tint bon. Enfin il consentit à l'échanger contre quatre galathées roses, espèces alors fort rares.

Notre homme tout fier de son échange courut bien vite au carré des officiers présenter sa bienheureuse trouvaille. Les officiers reconnurent immédiatement le carottage et se moquèrent si bien du mystifié, qu'il s'en fallut d'un... escargot, qu'un duel ne s'en suivît.

Comme il y a chapeau et chapeau, il y a collectionneur et collectionneur.

Le naturaliste, le vrai, le pur, le savant ramasse tout et ne laisse rien perdre. Il conserve dans l'alcool les animaux, les mollusques nus; les débris de coquilles lui servent de documents. Il tient surtout à

ce que l'*habitat* désigné dans sa notice coïncide parfaitement avec son modèle. Chez lui, la passion ne raisonne plus. Il est capable des plus grandes faiblesses comme des plus grands sacrifices. Je n'en veux pour preuve que l'anecdote suivante, contée par le docteur Chenu dans ses *Leçons sur l'histoire naturelle* :

« L'acquisition du spondyle royal a donné lieu à un acte peu commun de dévouement à la science, et qui prouve le fol enthousiasme des collectionneurs. M. R..., professeur de botanique d'une faculté de Paris et plus savant que riche, voulut, sur la proposition d'un marchand étranger, acheter cette coquille à un prix très élevé, qu'on dit être de 3,000 à 4,000 francs. Le marché débattu et le prix convenu, il fallait payer. Les économies en réserve ne faisaient qu'une faible partie de la somme, et le marchand ne voulait pas abandonner la coquille sans en recevoir la valeur. M. R... consultant alors plus son désir de posséder une espèce, unique encore, que ses faibles ressources et l'étendue du sacrifice, fit secrètement un paquet de sa modeste argenterie et alla la vendre pour compléter la valeur de son acquisition; et, sans oser en parler à sa femme, il remplaça de suite son argenterie par des couverts d'étain et courut chercher le malheureux spondyle qu'il nomma fastueusement le *spondyle royal*.

« Mais l'heure du dîner arriva : on comprend aisément la stupéfaction de M*me* R... qui ne put s'expliquer tout de suite une telle métamorphose de son argenterie et se livra à mille conjectures pénibles. M. R...,

de son côté, revenait heureux chez lui ; mais en approchant, il ralentit le pas, devint soucieux, songeant pour la première fois à la réception qui allait lui être faite. Les reproches qu'il attendait étaient bien un peu compensés par la jouissance du trésor qu'il rapportait. Enfin il arriva et M^{me} R... fut d'une sévérité à laquelle le pauvre savant ne s'attendait peut-être pas ; aussi son courage l'abandonna. Tout pénétré du chagrin qu'il causait à sa femme, il oublia sa coquille, et, se plaçant sans précaution sur une chaise, il eut la douleur d'être rappelé à son trésor en entendant le craquement de la boîte qui le protégeait... Heureusement, le mal ne fut pas grand. Deux épines seulement de la coquille furent cassées, et la peine qu'il en éprouva fit à son tour tant d'impression sur M^{me} R..., qu'elle n'osa plus se plaindre, et ce fut encore M. R... qui eut besoin de ses consolations. »

Fit fabricando faber. Le vieil adage s'applique à tous les métiers : C'est en forgeant qu'on devient forgeron. Le collectionneur qui débute doit passer par un long apprentissage ; sans quoi, gare les trucs et les duperies. Cherchez-vous des mollusques? apprenez d'abord où et quand vous devez leur faire la chasse, renseignez-vous sur les époques dont il convient de profiter. Il ne faut pas croire, par exemple, que les investigations soient les mêmes dans les prairies que dans les bois, dans les marécages que dans les vignes. Vous ne trouverez pas indistinctement et en vous

servant des mêmes moyens les univalves et les bivalves, les mollusques aquatiques ou terrestres.

On n'apprend qu'avec l'expérience, c'est-à-dire à ses dépens, à se munir des objets indispensables.

Pour fouiller à travers les racines des plantes, l'un préconise le bâton avec bout recourbé en bec de corbin, l'autre le crochet en acier bien tranchant de la forme d'une serpette.

Celui-ci ne part jamais en excursion sans le parapluie en alpaga ou un en-tout-cas bien solide, afin de recevoir les mollusques qu'il y fait tomber en battant les haies, en brossant les rochers et les arbres.

Celui-là n'oubliera pas une brosse pour racler les pièces, le tube en verre ou en roseau, du papier pour faire des cornets, un gros couteau pour fouiller la terre, du filet, de la ficelle, un flacon d'alcali.

Tout, jusqu'au costume, doit être rigoureusement conforme aux exigences du métier.

Si vous collectionnez les coquilles terrestres, prenez le costume du chasseur, les guêtres et le veston de velours; si vous recherchez les coquilles fluviales ou maritimes, habillez-vous en pêcheur et, armé de la drague et du filet, enfoncez-vous dans l'eau jusqu'aux genoux.

Au XVIIIe siècle on se servait beaucoup de plongeurs dans les Indes. C'est le meilleur moyen d'avoir de beaux coquillages : leurs belles couleurs ne se

conservent, en effet, qu'autant qu'ils ont été pêchés vivants, en pleine mer ou dans une rade.

Les nègres d'Amérique, surtout à la Martinique et à Saint-Domingue, allaient jadis en canot plonger sans aucune précaution à une demi-lieue du rivage et à plusieurs brasses d'eau. Ils détachaient à la main l'une après l'autre les coquilles qui étaient fixées au fond de la mer, et quand les plantes tenaient sur le rocher, deux plongeurs passaient un bâton et une corde dessous pour les tirer. Seulement, il n'y avait que les jeunes nègres qui pussent retenir assez longtemps leur haleine pour être propres au métier de plongeur. Ils se remplissaient la bouche d'huile de palmier afin de rejeter cette huile dans l'eau, ce qui leur procurait un moment de respiration. Et encore, à l'âge de vingt-trois ans, étaient-ils forcés d'abandonner la partie faute d'haleine.

Aujourd'hui on se sert communément de filets pour pêcher la coquille. Il n'y a guère que les cordux qui nécessitent l'emploi des scaphandres.

Naturellement, la conchyliologie abonde en trucs. Partout où l'art s'exerce, où le collectionneur pose le pied, on est sûr de rencontrer la contrefaçon.

Une main habile refait, à la lime, la *pointe*, la *bouche* de n'importe quel coquillage, Avec du vernis blanc dont se servent les peintres, la coquille paraît toute fraîche. Si le vernissage ne suffit pas, le polissage au sable viendra parfaire l'œuvre.

Existe-t-il des trous, des fentes, des cassures sur une pièce de prix? Vite de la cire colorée pour réparer le dommage et le faire disparaître complètement.

Voici deux *valves* différentes qui s'adaptent cependant très bien l'une à l'autre. Pourquoi ne pas les coller ensemble? Voilà des coquilles mortes dont les couleurs ont disparu au séjour prolongé sur la plage. Pourquoi ne pas les huiler? leurs couleurs reviendront aussi superbes, aussi éclatantes que si elles sortaient de l'eau.

Le marquis de..., un de mes amis, passait pour un vernisseur émérite. Peintre et excellent dessinateur, cela l'aidait puissamment. Il savait vernir avec tant de talent que, même à la *loupe*, les connaisseurs ne pouvaient découvrir la fraude. D'ailleurs, il ne voulut jamais l'avouer. — Je frotte avec une brosse rude, disait-il, faites comme moi; avec de la patience vous arriverez à obtenir le même résultat.

Au début, ses collègues le crurent. En a-t-il fait frotter avec acharnement de ces coquilles ! Jamais on n'obtenait son vernis porcelaine qui n'était autre chose qu'une couche de vernis très finement appliquée.

Le hasard seul fait quelquefois découvrir la fraude. Un amateur de Nantes se rendit un jour chez un marchand naturaliste universellement connu et estimé dans la région. Il obtint *en échange* une coquille terrestre de la Nouvelle-Calédonie, espèce encore fort rare à l'époque. Elle était splendide de couleur. En-

thousiasmé, l'amateur s'extasiait et se confondait en remerciements, persuadé d'avoir fait un échange très avantageux. En rentrant chez lui, l'intérieur du labyrinthe lui paraît sale et poussiéreux. Il prend une brosse et frotte dans l'eau, mais la couleur s'en allait comme une tache à l'eau de savon. Il n'avait plus entre les mains qu'une mauvaise coquille roulée, c'est-à-dire usée pas le frottement après sa mort. Le marchand avait tiré là une belle et bonne carotte. Malheureusement il avait oublié de donner la couche de vernis blanc des peintres à son maquillage, pour le protéger contre l'action de l'eau.

Il y a encore la fraude des fausses désignations données dans les échantillons envoyés en échange. On affuble d'un nom de fantaisie une coquille commune ayant, par suite d'un accident, certaines protubérances difformes anatomiques... et tant pis pour celui qui s'y laisse prendre.

Le commerce des coquilles n'a point sa Bourse comme celui des timbres-poste, et se fait généralement par correspondance. Les véritables marchands ont un cabinet qui ressemble plus à une galerie de musée qu'à un magasin. Les coquilles y sont classées, collées, étiquetées dans des boîtes de carton ou sous des vitrines. Ils ont une liste de clients auxquels ils envoient des échantillons par la poste, et généralement chaque coquille porte avec elle l'indication du prix. Le destinataire prend ce qui lui convient

et retourne le reste. C'est une affaire de confiance.

Ces sortes de marchands procèdent aussi par échanges.

Les marchands naturalistes qui tiennent boutique sur rue et vendent un peu de tout ne reçoivent pas souvent la visite des vrais conchyliologistes. Leurs approvisionnements ne sont ni curieux ni suffisants. Leur clientèle se recrute parmi les débutants, qui ne s'aperçoivent pas que ces industriels manquent complètement de connaissances techniques.

D'autres marchands voyagent avec des caisses de coquilles.

J'ai connu un Allemand qui vint ainsi jusqu'à Nantes. Il parcourait avec sa fille toute l'Europe. Visitant toutes les collections, il proposait ce qui manquait. Lui et sa fille étaient doués d'une mémoire prodigieuse. Ils faisaient l'effet de véritables catalogues ambulants. Chose curieuse, ils n'avaient pas de coquilles avec eux.

Les maisons Sowerby à Londres, Marie à Paris, Damon à Weymouth, le muséum Godrefroy, la Limœa à Francfort, forment l'aristocratie du négoce des coquilles.

Elles ont leurs représentants, leurs comptoirs, leurs recueils périodiques, leurs journaux.

Tels en France, le *Journal de Conchyliologie* de MM. Crosse et Fischer, le *Bulletin* et les *Annales de la Société malacologique de France;* en Amérique, l'*American journal of Conchology.*

En outre, en Amérique, une sorte de recueil annuel publie le nom des collectionneurs des États-Unis, l'indication de la branche à laquelle ils se consacrent, la nomenclature des objets qu'ils veulent vendre ou acheter. Cet intermédiaire, qui ressemble assez à notre *Journal de la librairie*, est très répandu de l'autre côté de l'Atlantique.

De plus, chaque grand comptoir publie une cote de ses prix. Ainsi j'ai sous les yeux le catalogue avec prix courants de M. Marie. On y voit que certaines coquilles se vendent encore 2 et 3,000 francs, mais elles sont rares. Les grands prix du siècle dernier sont tombés et ne se relèveront plus. La quantité a tué la qualité.

Ainsi, le *Scalaire* précieux que Rumphius payait 1,000 francs en 1701, ne vaut plus aujourd'hui que 6 francs et des centimes.

La *Carinaire*, qui coûte à présent 6 et 8 francs, montait au xviiie siècle à 2,500 livres. Le cône *Gloire de mer* a valu jusqu'à 1,250. Il est encore rare à notre époque, mais il a beaucoup perdu de sa valeur vénale.

La *Porcelaine aurore* intacte, et sans trou, se paye encore facilement 100 francs. Il faut dire aussi qu'elle est toujours rare, même en Nouvelle-Zélande où on la trouve. Les chefs des naturels l'emploient comme emblème honorifique. Ils la percent d'un trou pour la porter suspendue à leurs vêtements. Le Muséum de Paris en possède cinq spécimens dont l'un provient du cabinet du Stathouder (1796).

Dès qu'une coquille devient commune, elle tombe rapidement à des prix très minimes et les marchands ne trouvent plus à la placer.

Certaines espèces ne deviendront jamais communes, quoi que l'on fasse, parce qu'elles ne vivent qu'à des profondeurs considérables et que c'est un pur hasard quand on les pêche. Tels sont le *Pleurotomaire de Quoy*, la *Phaladomye blanche*, le cône *Gloire de mer*.

Les coquilles terrestres et fluviales de l'intérieur coûtent très cher et sont excessivement rares. Cela s'explique par les difficultés des explorations dans ces pays encore mal connus.

A notre époque, la *Cypræa guttata* ne se donne pas à moins de 1,000 francs. La *Cypræa princeps* atteint encore 1,000 francs ; 1,000 aussi la *Philodomya candida*. Le cône *Gloria maris* oscille entre 1,000 et 1,500 francs.

Les couleurs, les formes géométriques, les aspects des coquillages, leurs dimensions ont une variété incomparable. Aussi les savants leur donnent-ils souvent des noms qui rappellent plus ou moins l'éclat de leurs tons ou la beauté de leur forme. Telles la *Glauca* de Humb ; l'*Aurantia* de Lamarck ; la *Tigrina* de Guiel ; la *Polygona* de Linné ; la *Mitræ formis* de Kiener ; la *Pulchra* de Gray.

Il existe une lame appelée *Conque de Vénus* dont la robe est unie et rayée à fond blanc ; la forme de la bouche et des lèvres, d'un brun tirant sur le violet,

l'a fait ainsi nommer. On l'appelle encore *Gourgandine*.

Rien n'est plus agréable aux yeux dans une vitrine que les beaux compartiments de l'*Amiral* (*Conus amiralis*). L'éclat des couleurs de ce cône, la blancheur de son émail, sa belle forme, le rendent encore plus recommandable que sa rareté.

Autrefois les Hollandais avaient une si grande passion pour cette belle coquille, qu'il s'en trouva parmi eux qui l'achetèrent 1,000 florins. Comme ce rouleau vient de la mer, les Hollandais lui ont donné le titre par excellence de celui qui y commande chez eux.

Le contraste des grandeurs est très curieux à observer en conchyliologie. Certains bénitiers (*Tridacna gigas*) atteignent des dimensions colossales et le poids de 300 kilog. A Saint-Pierre de Rome il y en a deux gigantesques. Ceux de Notre-Dame de Paris et ceux de Saint-Sulpice donnés à François Ier, sont également magnifiques. Il existe dans une collection que je connais une huître de Bengale (*Ostrea Bengalensis*) qui a plus de 50 centimètres de long.

Par contre, vous verrez des ptéropodes qui ne sont pas plus gros que la tête d'une épingle.

La seiche (*Sepia officinalis*) renferme un *os* (*Sepium*), l'*os de seiche;* les céphalopodes acétabulifères décapodes ressemblent à une plume; les marteaux (*malteus*) ont la forme d'un T; les dentales, celle d'une corne.

Les arrosoirs (*aspergillum*) sont enfermés dans un

tube calcaire qui porte à son extrémité antérieure une véritable pomme d'arrosoir, garnie de découpures, comme les manchettes de dentelles qu'on portait autrefois.

Certaines coquilles ont passé pour fort curieuses pendant longtemps et sont aujourd'hui des plus communes.

Lamarck, dans son histoire des *Invertébrés*, indique comme rarissime la *Gryphée sinueuse*, seule espèce vivante dans ce genre de fossiles. Or, ce n'est autre chose que l'huître de Portugal qu'on mange à Paris depuis quelques années et qui y arrive en abondance. Il y a environ trente ans, en 1853 ou 1854, un amateur en avait trouvé une à Libourne. Tous ceux qui la voyaient s'extasiaient sur une telle bonne fortune. Cette huître était un type. Elle avait tous les caractères de l'échantillon unique décrit par Lamarck et personne ne se doutait alors que les huîtres de Portugal, négligées dans les collections, étaient toutes des Gryphées.

Cette branche de connaissances scientifiques a toujours attiré nombre de collectionneurs. La variété innombrable des espèces, les dessins élégants des *habitats*, les couleurs, souvent fort belles, flattent l'esprit et l'œil.

Puis, dans la conchyliologie même, on peut se créer tant de spécialités !

Tel, à l'exemple du British-Museum, réunira des

Opercules; tel autre les œufs des coquilles terrestres; celui-ci, les variétés de coloration; celui-là, les types des différentes familles. On peut collectionner certaines parties de coquilles seulement ou des coquilles anormales, des *monstruosités* ou bien des *nains*.

Outre le plaisir des yeux, la conchyliologie donne à ses adeptes le plaisir des recherches scientifiques et des travaux si attrayants d'anatomie comparée. Il se publie beaucoup d'ouvrages sur cette matière. Depuis 1843 on imprime à Londres la *Conchologia iconica* de Reeve qui, encore inachevée, coûte déjà 3,000 francs. En Espagne, M. Gonzalès Hidalgo a fait, sur les mollusques de ce pays, un travail d'autant plus précieux qu'il est le seul à s'en être occupé. En Allemagne, M. Kobelt a consacré divers ouvrages de compilations patientes aux coquilles fluviales; en Bavière, M. Clessin a longuement étudié les coquilles fluviales. Enfin dans l'Amérique du Nord, MM. Blount et Binney ont publié des livres remarquables sur l'anatomie des mollusques du nouveau monde.

Et dire qu'il y a trente ans à peine la conchyliologie se bornait aux travaux de Lamarck, de Linné, d'Adanson, de Ferussac et de Blainville! Certes les progrès sont énormes, mais l'honneur en revient tout entier aux conchyliologistes qui, pour enrichir leurs cabinets et augmenter leurs connaissances, n'ont pas craint d'aller eux-mêmes à la découverte et de risquer quelquefois leur vie. C'est même en cela qu'ils se distinguent de la foule des collectionneurs; lorsque

d'autres se bornent à fouiller les magasins de bric-à-brac, eux courent les mers, sondent les fleuves, explorent les bois et les montagnes. Comme tous ceux qui ont le culte de l'art et de la science, ils ne sont jamais contents. *Excelsior!* telle pourrait être leur devise; en tous cas ils peuvent se vanter d'être les fils de leurs œuvres.

FIN

TABLE DES MATIÈRES

Pages.

DÉDICACE.

AVANT-PROPOS. I
LE BARON CHARLES DAVILLIER. 1
LES JOUETS DE M^{me} AGAR. 65
VIGEANT. 79
UNE COLLECTION DE PIPES. 139
LES TIMBRES-POSTE ET LA TIMBROMANIE. 163
LES MARIONNETTES DE M. MAURY. 215
AIMÉ DESMOTTES. 237
LES COQUILLES. 275

Sceaux. — Imprimerie Charaire et fils.